U0043672

電影館　91

歌聲魅影
歌曲敍事與中文電影

著者／葉月瑜　(Yeh Yueh-yu)

編輯　焦雄屏・黃建業・張昌彥
委員　詹宏志・陳雨航

封面設計／黃瑪琍

主編／謝仁昌

責任編輯／楊憶暉

發行人／王榮文
出版發行／遠流出版事業股份有限公司
台北市汀州路三段184號7樓之5
郵撥／0189456-1
電話／(02)23651212
傳眞／(02)23657979
香港發行／遠流(香港)出版公司
香港北角英皇道310號雲華大廈四樓505室
電話／25089048　傳眞／25033258
香港售價／港幣73元

著作權顧問／蕭雄淋律師
法律顧問／王秀哲律師・董安丹律師

電腦排版／天翼電腦排版印刷股份有限公司
電話／(02)27054251

2000年9月15日　初版一刷
行政院新聞局局版台業字第1295號

售價／新台幣220元
缺頁或破損的書請寄回更換
版權所有・翻印必究
Printed in Taiwan
ISBN 957-32-4155-2

YLib 遠流博識網
http://www.ylib.com
E-mail:ylib@ylib.com

電　影　館　91

遠流出版公司

出版緣起

看電影可以有多種方式。

但也一直要等到今日，這句話在台灣才顯得有意義。

一方面，比較寬鬆的文化管制局面加上錄影機之類的技術條件，使台灣能夠看到的電影大大地增加了，我們因而接觸到不同創作概念的諸種電影。

另一方面，其他學科知識對電影的解釋介入，使我們慢慢學會用各種不同眼光來觀察電影的各個層面。

再一方面，台灣本身的電影創作也起了重大的實踐突破，我們似乎有機會發展一組從台灣經驗出發的電影觀點。

在這些變化當中，台灣已經開始試著複雜地來「看」電影，包括電影之內（如形式、內容），電影之間（如技術、歷史），電影之外（如市場、政治）。

我們開始討論（雖然其他國家可能早就討論了，但我們有意識地談却不算久），電影是藝術（前衛的與反動的），電影是文化（原創的與庸劣的），電影是工業（技術的與經濟的），電影是商業（發財的與賠錢的），電影是政治（控制的與革命的）……。

鏡頭看著世界，我們看著鏡頭，結果就構成了一個新的「觀看世界」。

正是因爲電影本身的豐富面向，使它自己從觀看者成爲被觀看、

被研究的對象，當它被研究、被思索的時候，「文字」的機會就來了，電影的書就出現了。

《電影館》叢書的編輯出版，就是想加速台灣對電影本質的探討與思索。我們希望通過多元的電影書籍出版，使看電影的多種方法具體呈現。

我們不打算成為某一種電影理論的服膺者或推廣者。我們希望能同時注意各種電影理論、電影現象、電影作品，和電影歷史，我們的目標是促成更多的對話或辯論，無意得到立即的統一結論。

就像電影作品在電影館裡呈現千彩萬色的多方面貌那樣，我們希望思索電影的《電影館》也是一樣。

王榮文

歌 聲 魅 影

歌 曲 敍 事 與 中 文 電 影

Phantom of the Music:

Song Narration and Chinese-language Cinema

葉　　　月　　　瑜 ◎ 著

這是爲我母親寫的一本書

目次

Table of Contents

前言：中文電影的歌曲研究

　　中文電影歌曲是我長久以來的研究興趣，但這個興趣其實主要還是來自對音樂，特別是流行歌曲的著迷。再加上對黑暗中大銀幕所釋放出來的歌唱人物和音響所產生的驚訝，讓我逐漸有了一些問題。在尋找問題的解答和解答的方法時，我也才了解中文電影音樂與聲效的「低度開發」，和相繼而來此一領域評論的低度發展。在尋找核定分析音樂的問題時，國族性很快地佔據問題的核心。這除了是我個人對中文電影的慣用（可以說相當陳舊的）方法外，也是對中文電影的一些特有類型的困惑。譬如自一九〇七年就開始發展的戲曲（紀錄）片、一九三一年開始仿效好萊塢的上海式音樂片、和相繼產生的歌唱片等，都激發了研究中文電影歷史的有趣問題。這些問題陸陸續續、零零碎碎的出現在早期的歷史著作中，但所持的觀點多是試探性、印象性的「中國特色結論」，一直到了一九九三年，香港國際電影節的特刊中，才看到對歌唱片中的歌曲部分有初步的系統性整理。這本特刊中所記載的回憶錄、訪談和影評，奠下了對此一類型的跨媒介（時代曲與電影）探討的基礎。而在香港影評人張建德的著作《香港電影：額外面向》（*Hong Kong Cinema: The Extra Dimensions*, 1997）中，作者也專闢一章，描寫在一九四〇年代後期自上海移植到香港的歌唱片和歌

唱明星。在近期的大陸學者著作中，對戲曲片的注意，雖由作者論（見黃愛玲編的《詩人導演費穆》，1998）而引發，著重的倒不是音樂，而是電影與京劇的相容與互斥的問題。

也就是說，就在中文電影研究逐漸脫離低度發展的情況下，音樂與聲音的討論，大致上來說在骨架上有了個樣子，但還是五臟俱缺。最近雖有台北電影資料館《電影欣賞》的電影音樂／聲音的雙專輯，還有北京《當代電影》的電影音樂專論文章，但在音樂和歌曲的討論上，還是聚焦於西方電影，好像註定這領域要長久低度發展下去。這幾點讓我放膽把舊作集中起來出書，為中文電影的這個缺角墊個底。將舊作結集成書並不是我想像中最好的出書方式，但在學院商業化、研究成果數量化的逐日搔擾下，我工具化地想起自九〇年代以來寫的有關電影歌曲的文章。這些文章大多是學術性的論文，把它們逐一修正後集中起來，也好像有了某種結構和邏輯，一是它們都是有關中文電影歌曲和音樂的分析，二是它們都有歷史的連貫性。第一篇是一個大膽的編史，整理了台灣電影與流行音樂的跨媒介連結；次篇也是有關歷史研究的問題，用三〇年代左翼電影的音樂來質疑漢化論述在中國和西方研究中呈現的問題；三、四篇則是有關類型的研究，以政宣電影類型、校園民歌與愛國流行歌曲來說明台灣電影與流行樂的政治性；第五篇則是認定音樂為解套作者王家衛跨國風格之鑰；六、七篇以西方搖滾樂和鄧麗君，分析兩部中文電影的後殖民和離散的架構；最後一篇提出中文電影如何利用搖滾樂作兩件事：一是解釋青年文化，二是調節現代化與傳統社會的差異。以音樂的觀點來看不同的中文電影，也才發現以國家地域的區別隔離台灣、中國和香港的電影，有相似處、也有矛盾，不過我的目的不在辯論三地電影的差異，所以

此處略過。必須說明的是以「中文電影」爲書名，是用來指示涵蓋的時空範圍，不是倡議同化三地電影的新名詞。

音樂與聲音研究的匱乏當然絕對不是中文電影特有的弊病，而是電影研究長期以來偏重視覺與視效的結果。西方的電影學術也是在過去二十年的累積中，逐漸有了較具樣態的方法學和研究基礎，譬如八〇年代以結構主義符號學爲方法開啓的聲音研究，繼之以精神分析爲主的女性主義電影批評對聲音，特別是畫外音的專注。這過去十年，還有以搖滾樂爲主的樂評人對音樂電影和電影音樂的興趣，加上文化研究對音樂錄影帶的分析，和運用文化理論回溯古典好萊塢電影的著述等，到最近音樂與聲音的研究，朝向結合理論與實踐（跨領域？）的中間地帶，爲長久以來電影學術與實踐的隔離，築起一座又一座的橋樑。此外，電影與流行音樂的關係也在過去零散的分佈下，在最近有了較爲系統性的整理。當然在西方流行樂的研究史中，也累積了相當多的典籍，大致上是以社會學、文化研究、音樂學爲橫軸，女性主義、族裔研究、結構與後結構主義作直軸所形成的相互交叉網。以上列舉的簡單文獻都是我研究的理論和方法圭臬，也希望對中文電影音樂與歌曲的印象式編纂之外，提供另一個較爲紮實的寫法。書末附錄的兩篇文章，一爲原作、一爲譯作，就是剪取西方研究的一些整理。

這本書的出版是一個意外，也是長期的困獸之鬥，而能轉印成本集子，完全要歸功遠流出版公司的謝仁昌編輯。他大概忘記了，當我還在唸書的時候，他出版了我第一篇有關台灣音樂與電影的互動歷史，也經由他的幫忙，我才能便利地使用資料館的材料。當我把這本書的提案讓他看時，他很阿沙力地通過，而他的耐性與不干預，也讓我在安穩中修改、寫作。也要對遠流的執編楊憶暉表示謝意，她不厭

其煩地校稿、尋圖、編排，才讓散落的文稿有了歸宿。此外，我要謝謝戴樂爲（Darrell Wm. Davis）這幾年來的相伴與共事，讓我和學術研究保持一定的距離，也要謝謝他的慷慨，讓我將他的舊文放在附錄當中。我還要感謝我的論文指導老師紀敏思（David E. James）的啓發和教導，是他的兩篇越戰與搖滾樂論文，促使我意識到音樂的政治性如何在電影中被強化、轉化和異化，也因上他的課，讓我有了研究中文電影音樂與歌曲的念頭，那個念頭輾轉七年，變成了以下的這本書。

葉月瑜，香港

兩個歷史：
台灣電影與流行歌曲的互動草稿

一九七五～一九九五：人、事、電影、歌曲

一九七五年。老蔣總統於四月初去世。還記得舉國悲慟，許多人，包括小學生，戴孝服喪，以表示對失去偉大民族領袖的哀悼。從這段時間開始，乃至往後的幾年，〈蔣公紀念歌〉是各種集會的開幕曲，各大小合唱比賽的指定曲。同月，高棉首都金邊落入棉共掌握，之後南越總統阮文紹辭職，越南在越共手中全國統一。美國的抗議歌手不再唱"Blowing in the Wind"。六月初，楊弦在中山堂舉行「現代民謠創作演唱會」，發表了以余光中詩作譜寫的〈鄉愁四韻〉八首歌曲，掀起了現代民歌運動。❶

一九七六年。年初，劉家昌導演的《梅花》上演，賣座甚佳。❷主題曲〈梅花〉雖是兩年前的作品，但因電影的賣座，變成了盛極一時的愛國流行歌曲。

一九七七年。瓊瑤愛情浪漫電影仍如日中天，繼七〇年初期的《彩雲飛》、《心有千千結》、《海鷗飛處》、《一簾幽夢》後，又以《我是一片雲》、《月朦朧鳥朦朧》、《人在天涯》等片締造佳績，確定瓊瑤電影東方不敗的地位。更重要的是這些影片的持續賣座，使電影插曲和主

題曲成爲流行歌曲的主脈：賣座的電影自然使電影歌曲的唱片、卡帶銷售量增加。歌曲〈我是一片雲〉、〈楓葉情〉、〈月朦朧鳥朦朧〉便是流行歌曲依賴像電影這樣一個具有較大商品工業機制，來拓展市場的例子。

一九七八年。校園民歌取代現代民歌，逐漸成爲國語流行歌的主流。侯德健發表了〈捉泥鰍〉、〈龍的傳人〉。十二月，美國政府宣布自次年元月起，與中共建交，與台灣斷絕邦交關係，廢除共同防禦條約。

一九七九年。藝術民歌由〈橄欖樹〉打進市場，此曲與其同名專輯，全被納入電影《歡顏》中，成爲該片的電影音樂。校園民歌在經另一階段的商品包裝後，首度進入電影中，並在次年打敗兩首愛國流行歌曲〈成功嶺上〉和〈沒有泥土那有花〉，獲得金馬獎最佳電影插曲。十二月，「美麗島事件」震驚全島，台灣的反對政治運動進入一新的階段，早期台語悲情歌曲開始進入黨外文宣，以求召喚本省人的集體文化記憶和認同。

一九八〇年。羅大佑發表〈鹿港小鎮〉，繼前作〈戀曲一九八〇〉，開始顯露國語歌曲的一個新發展方向。瓊瑤電影在《雁兒在林梢》後的兩部影片：《彩霞滿天》和《金盞花》，已顯頹勢。

一九八一年。滾石唱片公司成立，金韻獎在滿五屆後停辦。台產電影亮起紅燈，企圖以「社會寫實」片，在市場上挽回逐漸流失的電影人口，七月，《龍的傳人》上映，片中大量使用校園民歌，來闡述本土主義和伸張民族主義。

一九八二年。飛碟唱片公司成立；侯德健發表〈酒矸倘賣嘸〉；羅大佑出版首張專輯《之乎者也》；邱晨組織「丘丘合唱團」，專輯《就在今夜》風行一時。在媒體的吸納和轉換後，民歌已進入主流音樂中，

更新國語流行歌，許多民歌手亦搖身一變，成為職業歌手及作詞作曲者。〈心事誰人知〉出版，廣為流行，為台語歌在八○年代的再度抬頭奠立了基礎。中央電影公司出品新導演的合集作品《光陰的故事》，企圖以台產新浪潮對抗香港新浪潮。

一九八三年。〈一支小雨傘〉出版，台語歌曲再締佳績；六月，侯德健赴大陸，此事在《前進週刊》引起「中國結」和「台灣結」的辯論。❸稍早三月，瓊瑤的巨星公司宣告結束，之後《昨夜之燈》上映，瓊瑤的愛情浪漫王國遂告一段落，也連帶結束了流行歌曲與愛情文藝片的臍帶關係。八月，電影《搭錯車》和原聲帶專輯《一樣的月光》發行，搖滾樂首次進入台產電影的原聲帶。主唱人蘇芮以其西洋熱門音樂的唱腔，和黑色新人的姿態，一新聽眾耳目。八月，《兒子的大玩偶》正式展開了台灣新電影運動，片中並無使用任何流行歌曲，隱約宣示了台灣新電影與流行歌曲的隔離。

一九八四年。李宗盛為電影《油麻菜籽》作詞作曲，〈油麻菜籽〉這首歌曲僅在片尾出現。

一九八五年。李宗盛再為電影《最想念的季節》作詞譜曲。楊德昌的《青梅竹馬》使用美國搖滾樂、日本歌曲、台語歌曲作為劇中音樂。

一九八六年。李壽全的〈未來的未來〉做為電影《超級市民》的插曲。

一九八七年。楊林主演侯孝賢的《尼羅河女兒》，楊林並灌製了主題曲〈尼羅河女兒〉，但在片中僅略略出現了一次。陳揚為陳坤厚的〈桂花巷〉作曲，主題曲台語歌《桂花巷》由潘越雲演唱，但影片發行時，卻因電檢，僅能以國語版上映，〈桂花巷〉一曲變成全片唯一的「原

聲」。

一九八八年。解嚴的第一年，水晶唱片公司成立，黑名單工作室成立。

一九八九年。《抓狂歌》專輯發行，「饒舌」音樂正式進入台灣流行樂，與台語搖滾樂和台灣主體意識結下淵源。九月，《悲情城市》在威尼斯首映，正好是六四天安門事件百日。❹蔡振南為此片譜寫主題曲〈悲情的命運〉，開始了悲情台語歌與藝術電影的結合。台灣流行歌曲逐漸走向區隔分化，以消費者的年齡、性別、階層、語言偏好來界定市場性、歌曲的生產和歌手的形象包裝。

一九九〇年。林強出版首張台語搖滾樂專輯《向前走》。

一九九一年。楊德昌的《牯嶺街少年殺人事件》上映，片中並有老（真）樂團「電星合唱團」和少（假）樂團「牯嶺街少年合唱團」同台演出。台灣音樂原聲帶並同時發行。

一九九二年。徐小明導演，侯孝賢監製的《少年吔，安啦》發行同名電影專輯由台語偶像歌手林強和電影大師侯孝賢並列為專輯主唱。專輯的文宣強調與電影主題的關聯：「一段驚心動魄的末日旅程……一張激烈狂飆的音樂專輯」。❺L. A. Boyz以《閃Shiam》和《跳Jump》兩張專輯震撼台灣唱片市場，將後現代和後國族的商品邏輯帶入台灣。

一九九三年。後新電影作品《只要為你活一天》效法前作《少年吔，安啦》，發行同名音樂專輯，並強調是「電影概念音樂合輯」，因為幾乎所有收錄的歌曲都未在片中出現。侯孝賢的《戲夢人生》亦出版類似的音樂專輯，專輯內由四位女歌手演唱的歌曲代表片中主角李天祿與他「四個女人的故事」，是為「概念」、「再現」之音樂，所以也

未在電影中出現。唱片（有聲）業紛紛跟進電影與音樂整合之風：滾石有聲出版公司一年內發行了兩張金馬獎最佳電影音樂專輯，和《東方不敗》、《青蛇》、《喜宴》等多張電影原聲帶。❻

一九九四年。朱約信出版《豬頭皮的Funny Rap笑魁唸歌：我是神經病》，把台灣流行樂帶入後殖民的多語複義狀態。楊德昌的《獨立時代》破例有了插曲〈倆人之間〉，只是在影片中也是曇花一現。

一九九五年。台灣音樂的後現代性更趨明顯：一、音樂形態多元。二、台語，甚至日本老歌均被再製，以新的編曲方式呈現。懷念台語歌成了台灣主體的歷史記憶與後現代商品機制的結合。三、大陸、東京、洛杉磯的歌手或團體在台製作或促銷唱片，呈現了亞太區域資本、技術及人力跨國生產的典型例子，也反應了台灣對外來、混雜文化的巨大吸收力。四、個人演唱會的盛行是歌手和唱片公司另一個促銷策略。五、電影原聲帶已成必然的生產模式。❼六、五月，鄧麗君去逝，死後哀榮表現了歌迷及一般大眾對海港派國語歌曲的懷念，還有對那段歷史記憶的珍惜。八月，民歌誕生二十年，昔日民歌手齊聚一堂，舉辦演唱會慶祝。另一方面，在台灣海峽備受中共飛彈威脅之際，台灣島內首度面臨多位候選人角逐總統寶座的政治面貌，台灣人對老蔣總統二十年前「駕崩」的哀悼記憶恐是模糊至極，〈蔣公紀念歌〉也只能在「豬頭皮」的取樣（sampling）、「戲謔仿效」（parody）中，喚起一些歷史的回想。

一個假設的命題：從民族主義到後現代

以冗長的編年來記錄從一九七五年至一九九五年間的演變，是想勾勒出一個歷史變遷、文化生產和媒體工業等三個面向交織成的脈

絡。從此一脈絡中,來探究台灣電影和流行歌曲之間互動的初步概括。而從前一節中的敘述看來,這個概括顯示出文化生產的變動,是從民族主義,過渡到國族神話的解體、重塑,到區域文化和資本的彙編整合,之間媒體機制也不斷自我調整,因應社會文化消費形態的改變。

以這樣一個媒際(intermedia)取向來研究台灣過去二十年的文化生產演變和以往的電影或流行研究有何不同?它究竟能提供怎麼樣的歷史文化觀,幫助我們瞭解媒介生產、個人或團體的才華,和閱聽人三者間的關係?而這個關係又闡述了怎麼樣的一個國族身分?民族意識?和台灣文化?筆者無法在此對這些龐大的問題一一細答,只想在以下分期的討論中,提供一些初步的看法。

基本上,我們可以將第一節中的「流水帳」,以音樂的類別、電影類型、電影運動、電影美學和商品生產的範疇,分為六大部分,這六部分的時序關係大致上呈歷時性,自遠而近地勾勒出一個發展的脈絡。❽六部分分別是㈠浪漫氛圍的建構和傳統倫理下的烏托邦:瓊瑤電影中的插曲;㈡國族神話和愛國流行歌曲;㈢校園民歌、青年文化和政宣電影;㈣搖滾樂和現代化的台灣身分;㈤音聲寫實和新電影美學;㈥新殖民主義、美國搖滾樂和第三世界次文化。以下就不同部分分述之。

㈠浪漫氛圍的建構和傳統倫理下的烏托邦:瓊瑤電影中的插曲

我有一簾幽夢　不知與誰能共

多少祕密在其中　欲訴無人能懂

　　　　——〈一簾幽夢〉,一九七五,瓊瑤詞,劉家昌曲

我是一片雲　天空是我家

朝迎旭日昇　暮送夕陽下

我是一片雲　自在又瀟灑

身隨魂夢飛　它來去無牽掛

　　　　　──〈我是一片雲〉，一九七六，瓊瑤詞，莊奴曲

　　這兩段歌詞分別代表七○年代瓊瑤電影的兩個特點──浪漫的個人主義和對愛情的渴望。然而在電影敍事脈絡中，這些歌曲的使用往往指涉了另一層的意義。瓊瑤類型的敍事結構（此指七○年代改編的電影），大概可用「愛情──衝突──和解──有情人終成眷屬」這樣的形態來概括。當然這中間也不免有例外，例如像《我是一片雲》的結局便不能歸到這個系統。但基本上衝突的產生是由像世代差異、階級、親情等因素引起的。當故事的主角必須自家庭、社會、倫理的「眞實」狀態中脫逃，音樂往往出現在這種倫理「眞空」的桃花源，幫助建構浪漫氛圍。譬如像慣用的海灘景，就是歌曲常伴隨出現之處。海灘景慣用的動作不外是男女主角奔跑、嬉笑、欣賞美景、擁抱接吻等。這些動作爲了浪漫的效果，又常以慢動作來拍攝，延長浪漫的氛圍。如此一來，一方面爲了疏緩慢動作引發的時空停滯感，另一方面爲增強浪漫的感性，音樂便成了不可或缺的元素（當然還有爲歌曲宣傳的意圖也不能排除）。

　　一般對瓊瑤電影的批評不外乎：「逃避主義」、「保守」和「濫情」。從大半的故事內容研判，它的確帶有宿命的保守主義觀，也的確沒有「確實」地描寫台灣社會，但它卻沒有刻意逃避傳統倫理，這個更大的社會「眞實」。瓊瑤的浪漫情夢總會受到外在的干涉，這些干涉正是來

自於傳統的倫理價值。在人物面對外力干涉而徬徨，甚或憂鬱、偏執時，音樂正可表現這些低落情緒和被壓抑的情感。換言之，音樂代表了在傳統倫理霸權下的「情感偷渡」。藉著流行歌曲的抒情形式（lyricism）和感傷情愫（sentimentality），人物或敘事主體表達了對倫理壓制的不滿和無奈。另一方面，也藉著歌曲或歌唱（女主角在片中跟著音軌對嘴唱）的方式，將私自的情感擺渡到一個想像的桃花源，享受無羈絆的（短暫）自由。

七〇年代的國語歌曲曾被批評為「靡靡之音」，但「靡靡之音」雖可能是「亡國之音」，其具有的文化和性別政治意義，是不容勿視的。在瓊瑤電影歌曲，和這類歌曲匯集成的類別中，我們看到了一些反叛。在七〇年代「反共抗俄，建立三民主義新中國」的大旗下，瓊瑤式的「濫情」洋溢，和不知國仇家恨的國語抒情歌曲，形成了這時期一個「難以啓齒」的尷尬。但它卻在許多女性每日例行的煩瑣中，豢養了一些幻想、一點自慰：

> 不知道爲了什麼　憂愁它圍繞著我
>
> 我每天都在祈禱　快趕走愛的寂寞

㈡國族神話和愛國流行歌曲：《梅花》、〈梅花〉

七〇年代電影的另一個特色是抗日電影的盛行。❾這時期著名的賣座影片，如《英烈千秋》（1974）、《八百壯士》（1975）、《吾土吾民》（1975）、《梅花》（1976）、《筧橋英烈傳》（1977）、《強渡關山》（1977）、《望春風》（1977）等，都強調堅忍不拔的中華民族精神和維護國家、至死不悔的信念。這裏產生的一個問題是，七〇年代距離抗戰勝利已有三十年之久，爲什麼抗日電影還有重要的歷史意義和其所引發的現

時政治意涵？任何人都可以簡單地回答這個問題，即七〇年代以降的外交挫變，使備受國際質疑的國族身分必須再確認；在全國致力於經濟建設下，日益模糊的民族精神，必須再鞏固。但重點在於，我們怎麼解釋這個再確認和再鞏固的過程？音樂和電影所結合的文本，是如何再建構中華民族至上的國族神話？在這個問題上，電影《梅花》提供了一個分析的典範。❿

從通俗劇的敘事來看，《梅花》基本上是一個「浪子回頭」的故事。敘述在中日戰爭末期的台灣，由柯俊雄飾演的小混混，在目睹全鎮人奮力協助中國政府對抗日軍後，大徹大悟，決心做個頂天立地的中國人，最後以身殉國。這部影片與其他抗日片不同之處，是以梅花作為象徵國族的敘事中心，然後再以此中心，做為人物描繪和情節發展的基點。首先是小學老師（胡茵夢飾）的殉節。胡被誤會與日本軍官有染，在家人和鎮民不容之下，跳水自殺。全鎮在瞭解真相後，為她舉行追悼式，全體在小學生的引導下，合唱〈梅花〉：

梅花梅花滿天下　愈冷它愈開花
梅花堅忍象徵我們　巍巍的大中華
看那遍地開了梅花　有土地就有它
冰雪風雨它都不怕　它是我的國花

從電影語言的角度觀之，這段歌唱全部發自劇中（intradiegetic）世界，易言之，即由劇中人物自己唱出的，並非像一般的背景音樂（background music），僅做為襯托氣氛、增強敘事功能之用途。做為劇中音樂，且是人物自己發聲的音樂，其功能特別能延伸至觀影者的認同。當觀影者目睹人物集體唱出深富民族意義的歌曲，加上通俗劇的

煽情逼迫，對敘事的政治召喚，很難抗拒，特別是當這個召喚是建立在「想像族羣」這樣的基礎上。

「想像族羣」指的是集體身分的建立通常不是憑著一個假想的概念，而是靠具體的文字和語言形成的敘事，經由技術的協助，傳達至散佈的社羣，再經過一定時日的累積和不斷的世代傳遞，所形成的身分認同。⓫在電影中，「想像族羣」的建構可用音像雙管齊下的方式來達成。在《梅花》的另一情節高潮處，我們便看到了上述的實現。片中田野飾演的豬肉販，不畏日軍的酷刑，寧死不願出賣國軍間諜，最後被判死刑。就在被押赴刑場時，他慷慨激昂地唱起〈梅花〉，鼓舞送行的幼兒，並召喚他的民族精神。隨即在路旁觀看的男女老幼，開始唱著〈梅花〉，不約而同地加入送行的隊伍。此時，音樂聲漸大，逐漸取代影像，成爲敘事的主體。不論是劇中主要的人物，還是由臨時演員扮成的旁觀者，都一起被歌詞中，聖潔不屈的國族意象，引導至民族情緒的亢奮。而觀影者也被簡潔動聽的二段式曲調，連帶地引入類似的情緒，超越現實與虛構的藩籬，時間與空間的差距，想像做爲中國人的不幸與驕傲。

一九七六年，做爲一個在台灣的中國人，顯得有些不安。中南半島的情勢似乎預示著共產集團的民族主義大旗，比所謂自由民主集團的上乘武器更加厲害。「南海血書」凸顯了做爲弱勢政治羣體的悲哀。面臨現實的國際局勢，官方的文化政策更需強調國民政府的合代表性，和台灣與中國大陸爲一共同體的迷思。有什麼比讓日據時代的台灣人，口唱「梅花堅忍象徵我們，巍巍的大中華；冰雪風雨它都不怕，它是我的國花」，身體任由日軍宰割，來得更悲壯、更堅定！？當國花被拿來再確認中華民族的優越性和歷久性時，它的著落點也必須放在

一個身分不明或具有身分危機的族羣體，依賴悲壯煽情的（melodramatic）歌曲戲劇，⓬來鞏固國族神話。

㈢校園民歌，青年電影，政宣電影

七〇年代的知識分子和青年學生大概是台產流行音樂的最死忠拒絕者。台灣青年竭誠擁抱西洋流行音樂從一九六〇年初已呈顯勢。七〇年代美國的抗議民歌也隨著參與越戰的美軍帶入了台灣島。一九七五至一九七六年間，台灣正式擁有了自己的民歌。這個民歌和傳統中國或台灣民謠是不同的，它是具都市型、屬青年次文化的音樂表達。另一方面，它和同期的美國民歌也不同，不具有抗議、反對等精神。惟有李雙澤的作品帶有第三世界對抗第一世界、社會主義對抗資本主義的意識。多半的民歌（這裏指的是一九七六、一九七七以後的校園民歌）表達出的不外是中國民族主義的認同和浪漫的田野與個人主義情懷。⓭

民歌在被媒體工業吸納後，⓮其所具備的政治工具性，和與主流電影的親和性（affinity）也更完善。一九七九年重要的兩部電影──《歡顏》（屠忠訓導，宋項如編劇）和《早安，台北》（李行導，侯孝賢編劇），都分別使用了校園民歌來闡述現代新中國的青年文化及身分。由於各自處理的議題不同，連帶地對民歌的運用也有差異。

《歡顏》處理的是大學女生未婚生子的問題。民歌手齊盈的男友王恕在服務的山區車禍身亡，齊之後與一富有鰥夫相戀。但不久後發現身懷王恕的孩子，齊不顧新男友的反對，決定生下小孩。影片最後留了一手，不交待齊與新男友的戀情如何終結。這部電影使用了《橄欖樹》專輯做為影片所有的音樂和歌曲，對當時的電影和民歌來說，

是項新的作法。使用民歌的意義標示了影片所欲表達的新意，分別是一個較為寫實具進步的女性形象和女性主體。片頭一開始便是由胡慧中飾演的齊盈，抱著吉他，一身嬉皮裝束，唱著主打歌〈橄欖樹〉：

不要問我從哪裏來
我的故鄉在遠方
為什麼流浪　流浪遠方　流浪

齊的形象清楚地由片頭的音像呈現，表達她做為一個現代女青年的特質，之後她的行為和決定也一直環繞此點。譬如她不因財富、階級、輿論等社會機制的影響，以墮胎來換取一個安定的婚姻，而寧願肩負未婚母親的重擔。這點和同期的文藝片比較，是相當特殊的。但齊盈對社會規範所做出的反叛，是不是深具顛覆性？從音樂和音樂所在之敍事看來，答案是否定的。

《橄欖樹》專輯的音樂，從形式、歌詞、到演唱，都是保守的。它與一般所謂「靡靡之音」不同處是其「藝術」的商品特質。齊豫的歌聲幾近完美無暇，但正如羅蘭‧巴特所說的，是屬平板的「體面裝飾」文本（pheno-text），而非具生命性的「本源」文本（geno-text）。❶❺李泰祥的編曲則是把曲式較為簡單的民歌，以古典樂曲的形式加以擴充，使之具有渾厚之感。三毛（〈橄欖樹〉）和呂百合的詞（〈歡顏〉、〈走在雨中〉）還是不離抒情詩的傳統，只是加添了許多民歌原有的個人浪漫風格，強調踽踽而行，自我放逐的歡愉。上述的特質，是民歌早期用以和流行歌曲區隔的要素，至於它的文化政治意義，還是停留在安全區內，等著被保守主義納用。因此，民歌在電影敍事中的應用，和瓊瑤電影的作法，如出一轍。〈歡顏〉一曲被放在齊盈失戀時，抒發

相思的苦楚。〈走在雨中〉置放於她的回憶片段中，懷念與王恕共有的快樂時光。反而當影片描寫她育嬰的辛苦時，所提供的音樂是襯托感傷的伴奏曲，而非她慣唱的歌曲。

民歌的脆弱特質在《早安，台北》中更加明顯。電影的情節以一個大學生葉天林為中心。葉對音樂的愛好勝過文憑，他瞞著家人，每天翹課到西餐廳唱歌。葉特別害怕父親發現他的脫軌行為，因早年葉母為追求音樂，拋夫棄子，葉父因此而深惡音樂。但不久後還是事跡敗露，葉父大發雷霆。經家中管家調解後，葉父原諒兒子，父子和好。但在此時，葉的好友車禍喪生，葉因而「頓悟」，決定放棄音樂，重返學校，繼續學業。民歌在這個世代衝突中扮演了調解的角色。它一方面以民歌是道德的音樂，是好青年的音樂，來反駁葉父對音樂的偏見；一方面又強調，好青年是不應因音樂而怠廢學業。因此劇情到最後來個急轉彎，讓葉天林突然放棄音樂，回到學校，完成大學教育。

從情節來分析，《早安，台北》對民歌的應用有二個層面。它首先是被用來定義好、壞音樂的差別。其次，再以此差別來區分好、壞青年。葉天林創作民歌，演唱民歌，並且不把音樂當作名利之用。而另一青年高文英聽的是靡靡之音的流行歌，一心一意想獲得電視台歌唱冠軍，以便成為名歌星。葉認同民歌，發揚民歌的精神，因此他是好青年；高喜愛流行歌，且極力想利用其商業性，因此他是壞青年。而壞青年的下場通常不是太好，果然，高自歌唱比賽中被淘汰。

影片在使用民歌闡述上述議題後，接下來必須解決的是民歌與葉天林逃學的問題。如果葉的確是個好青年，他便須在音樂與學業間做一正確選擇。從一個安全的社會觀念判斷，青年，特別是大學生，首要的便是學業。在此前提下，民歌先前的優勢自然被削減，最後在交

代不明下，成爲年少痴狂的昨日黃花。

　　一九八一年在台美斷交後二年，中影推出了《龍的傳人》，企圖以影片中人物對國家民族的熱愛，來排除當時對國家身分的懷疑。和以往政宣電影不同處，是此片大量地使用校園民歌來刻劃一個具有現代民主、科學、傳統美德和堅定民族信念的新中國。著名民歌如〈捉泥鰍〉、〈讓我們看雲去〉、〈那一盆火〉、〈龍的傳人〉等都在影片中出現。其中〈讓我們看雲去〉主要是用在大學生組織合唱團，下鄉推廣民歌的段落中，協助敘事營造一個無階級之別、無城鄉之分、無文化差異的和諧社區。〈那一盆火〉和〈龍的傳人〉，則以其鮮明的民族意識，幫助影片再建構了中華民族的迷思和召喚觀影者的民族情緒。八〇年代初期，在流行歌曲普遍遭排斥和民歌大量盛行的情形下，政宣電影也做了自我調整，採用民歌，以應和當時媒介文化的變化。而民歌，也因其自身原有的政治性和已被媒體吸納的商品性，在媒體機制的循環再製過程，爲官方的文化意識，做了最佳的美學包裝：

　　古老的東方有一條龍　它的名字就叫中國
　　遙遠的東方有一羣人　他們全都是龍的傳人
　　巨龍腳底下我成長　長成以後是龍的傳人
　　黑眼睛黑頭髮黃皮膚　永永遠遠是龍的傳人

有誰能質疑歌詞中澎湃的民族情感，悠遠的歷史文明、和眞實的血緣淵源？但在解嚴前的政治環境中，長江、黃河、巨龍、黑髮黃膚的譬喻，總是大中華國族主義神話的再製，企求在瞬時即變的歷史中，留下雄渾的一記。❶⑥

㈣搖滾樂和現代的台灣身分：〈一樣的月光〉，不一樣的台北

電影《搭錯車》上映的時間剛好是瓊瑤電影正式宣告結束，和新電影興起之時（見本文第一節，一九八三年處）。《兒子的大玩偶》引起的震撼和爭議，使《搭錯車》的出現顯得尷尬。它明顯的商業電影標記，和新電影導演的親現代主義手法，是背道而馳的。而它對台北中、下階層的描寫，似乎又無任何批判的意味。對貧窮的六、七〇年代，也無現代主義式的追悼。這些反當時懷舊電影的潮流，使《搭錯車》一下被影評打進十八層地獄。影評人黃建業在〈《搭錯車》——搭錯了什麼車？〉中對這部片子有這樣的批評：「《搭錯車》的真正問題是它根本不曾對片中的人物和環境真正的關心，所以片子無法捕獲這些人物悲劇性的根源，它要做的只是用典型化的窮人先滿足廉價的感傷，繼以美侖的歌舞及俊男美女去滿足虛空的物質夢想。」**⓱**已故影評人王菲林則是這麼說的：「《搭錯車》是個壞電影。它的壞，並不是它的架子壞，而是它的心腸壞。它想說，它是一部新寫實主義的電影，但是它不配。它想說，它在表現下層社會的人際溫情，但是它在說謊，它還想說，它在為國片開創新氣象，但是它在說謊但是它根本是在追求市場利潤，創造商品價格。」**⓲**

從以上引述的文字，不難看出《搭錯車》在影評人眼中是十足剝削的片子。但是當我們把電影文本和音樂文本結合在一起看時，《搭錯車》是八〇年代一部重要的作品。它的重要性在於它表現的現代性，在於它對現代化的支持和對傳統的拋棄。**⓳**劉瑞琪飾演的阿美正是代表了這樣的概念。它和其他新電影作品最大不同處，便在於對過往的依戀和嚮往，是有某種保留和限制。不像《海灘的一天》、《兒子的大

玩偶》和《風櫃來的人》那樣緬懷工業化、現代化前的台灣社會,相反的,《搭錯車》揭示了所有過往卑微、痛苦的記憶都必須消失,才能真正建立一個新的台灣。但另一方面,過去並不是那樣能簡單地從記憶中消失,過去也不能那樣「義無反顧」地連根拔除。因此在這樣的考量下,主題曲〈一樣的月光〉在敘事中,變成了一個告罪的懺悔:

什麼時候兒時玩伴都離我遠去

什麼時候身旁的人已不再熟悉

人潮的擁擠　打開了我們的距離

沈寂的大地　在靜靜的夜晚默默地哭泣

誰能告訴我　是我們改變了世界　還是世界改變了我和你

一樣的月光　一樣的照著新店溪

一樣的冬天　一樣的下著冰冷的雨

一樣的塵埃　一樣的在風中堆積

一樣的笑容　一樣的淚水

一樣的日子　一樣的我和你

什麼時候蛙鳴蟬聲都成了記憶

什麼時候家鄉變得如此的擁擠

高樓大廈　到處聳立

七彩霓虹把夜空染得如此的俗氣

誰能告訴我　是我們改變了世界　還是世界改變了我和你

這首由吳念真、羅大佑作詞,李壽全作曲的歌曲反映了八○年代年輕知識分子的一個普遍心態,也是新電影的一個集體意識:一樣的月光,照著一樣的大地,但是物換星移,人事全非。歌曲的最後一節

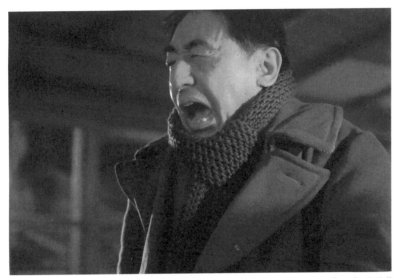

誰能告訴我　是我們改變了世界　還是世界改變了我和你(《搭錯車》，虞戡平執導)

說明了工業化後的家園，天空被俗艷的七彩霓虹遮蔽，原來佈滿蛙蟬的大地被高聳的大樓佔領，在寓意上對現代化的結果是批評的，對「蛙鳴蟬聲」的過往是懷念的。將這首歌曲置放在大型歌舞表演場中，產生的意涵則十分有趣。當阿美隨著〈一樣的月光〉的搖滾節奏，和她的舞羣，在光耀眩目的舞台上，自信滿滿地展示舞藝，奮力地唱出「誰能告訴我，是我們改變了世界，還是世界改變了我和你」時，一種符號語系的破裂油然而生，因為影像和音樂顯然不是出自相同的語意系統。影像是超寫實的，是仿自賭城拉斯維加斯，後現代式的龐大商品符號；但音樂是批判的寫實主義，是對田園文明的浪漫化投射。我們不免要問，為什麼有這麼個破裂？為什麼不乾脆安排一首搖滾式情歌，來配合已然異化的歌舞？一個大膽的回答便是：以一個反面的聲音，來合理化傳統文化倫理所不容許的「背叛」。就傳統的倫理觀念而

言，阿美棄養父啞叔不顧，逕自追求名利和成就，是有違人倫之舉。但是影片卻不急於給她一個道德的審判，而是寫她在親情與事業兩相衝突下，選擇了未來。

未來才是《搭錯車》最重要的論述。向前看，台灣勢必成為一個發展的現代國家，而發展，意味要犧牲一些原來的東西，包括人、事、物。所以嗜賭的老芋仔會意外地落水溺斃；外省第二代，苦無出路的計程車司機被倒塌的違建壓死；貧民窟被一把無情火燒盡；好心的智障鄰居被大火燒死；違建要拆除；一生辛苦的啞叔最後病死。把這些逐漸從片中消失的人、物歸納起來，不難發現他們的存在正是阻礙「發展」的因素，將他們自敘事中搬移開，是掃除落後、殘障和反進步。因此，阿美的「出賣自己」（selling out）不是單純地嫌貧愛富，而是現代化情境中，「發展」這個霸權觀念下的產物。她背叛的不只是自己的父親，而是她的出身、她的社群，易言之，是台灣在六、七〇年代時開發的痛苦記憶。

行為上的背離是現實所趨，但情感的罪惡感卻無法避免。影片不只一次地表現阿美的猶豫和不安。最後當啞叔死後，阿美再度舉辦演唱會，表演〈酒矸倘賣嘸〉，哀悼死去的父親：

多麼熟悉的聲音　陪我多少年風和雨
從來不需要想起　永遠也不會忘記
沒有天那有地　沒有地那有家
沒有家那有你　沒有你那有我

台上的謝恩思親溢於言表，台下的替代母親（江霞飾）悲喜交加地接受了不肖女的懺悔。故事剩下來的就是孑然一身的女明星，和堅毅恆

久的台灣母親，兩個一少一老的女人，在悲悼已逝的男人時，成為新台灣的生命泉源。〈一樣的月光〉是憤怒的吶喊，〈酒矸倘賣嘸〉是無奈和悲傷，但是搖滾樂的觸動，緊緊敲著生命的轉軸，迫它更新向前。台灣搖滾樂的興起給八〇年代的流行音樂注入了強心劑，它同時也代表了台灣社會急速跳動的脈絡，選擇使用搖滾樂作為電影音樂，是《搭錯車》不願駐足在慢車道上，搭載逐漸為人遺忘的乘客，也因此成了八〇年代初電影的「異數」。[20]

㈤音聲寫實（sonic realism）和新電影美學

　　時序進入八〇年代，新電影的出現令影評、報紙、媒體、知識分子和學生有了國片可談、國片可看的新文化空間，而不是一味地依附在西方現代主義中，膜拜高達、安東尼奧尼。大家談的大半不離二個議題：一是新電影的美學觀，二是新電影與既存工業體系的關係。就第一點而言，新電影的美學觀，是致力開發一新的寫實主義，意圖以「真實」面貌來表現歷史、記憶和當時的社會實況。因此，所側重的不僅只是攝像寫實（photographic realism），還有音聲寫實（sonic realism），這點在許多作品中都曾表現出來。譬如在《冬冬的假期》的開場戲，便是以畢業歌來描繪一個真實的時境。又如在《風櫃來的人》中，經常以錄音機放的歌曲或聲音，來傳達對人物和背景的一種「寫實」的描寫。另外，在其他的作品裏，我們不僅「看到」許多熟悉的日常生活景致，還「聽到」耳熟能詳的環境聲，包括像百貨公司播放的歌曲，市集裏到處可聞的台語歌曲，和麥當勞裏的西洋流行歌。但是，隨著這些「真實」環境聲的增加，不真實的插曲、主題曲等背景音樂卻自聲軌中消失，消失的原因，我們可從新電影與既存商品工業體系

的關係來探究。

新電影顯著的特色在於不與商品體系妥協。它因極有意識地界定其藝術品質的定位，所以盡量排除大眾文化的干預：不重明星、拋棄類型，是新電影用來區別自身的例子，所以當台灣的流行歌曲進入八〇年代一個嶄新的時局時，卻與電影的關係日漸疏離。新電影這個與商品美學劃清界限的意識，不僅造成了其在台灣電影發展史上的特殊性，也進而排除了使用流行歌當電影主題曲和插曲的普遍情況。這點和先前的電影，特別是瓊瑤類型，慣用知名歌星（如甄妮、鳳飛飛、鄧麗君、蕭孋珠等）演唱主題曲及插曲，在廣電媒體上打歌，有很大的不同。

但在這寫實與不寫實的消長關係中，也隱含了些許弔詭。譬如在描繪勞工階級時，台語流行歌曲均被大量引用來強調這個階級的社會身分及文化認同。這和新電影本身的高文化取向恰巧形成了矛盾。因此，在運用流行歌曲建構「真實」的勞工生態同時，也連帶地暴露新電影曖昧的階級意識。其曖昧處在於一方面強調音聲與影像的真實性，另一方面卻仍因循階級化的典型來塑造勞工形象。

㈥新殖民主義、美國搖滾樂和第三世界次文化

國語流行歌曲明顯地在新電影中被擠至邊緣，但在楊德昌的電影中，我們看到另一種流行樂——美國搖滾樂——的凸顯。在楊德昌的電影中，美國搖滾樂總是伴隨著年輕人的活動，多半與犯罪、性和暴力有關。在這點上，楊與一般青年電影對搖滾樂的處理是類似的。但在楊的半自傳電影，《牯嶺街少年殺人事件》中，搖滾樂的意義遠超過此一單純的次文化層面。

電影自戰後到七〇年代越戰結束之前，對外關係是依賴美國的保護，對內發展也仰仗美援，這個典型的第三世界發展模式影響了台灣戰後文化認同的形成。國民黨遷台後的政治文化邏輯即是在其威權統治中加入固有的保守思想，以確保台灣在超穩定的狀態下，成為現代的反共抗俄新中國。但這個文化思想模式卻無法為一般的自由派青年及知識分子接受。在對本國的保守主義抗拒下，西方思潮成為最佳的代替品，一方面可界定一個特殊的（次）文化族羣身分（以標明反抗威權的特質），二方面可代表其對現代、進步文明的認同。

這裏指的「西方思潮」是有範圍的。由於政治檢查的因素，台灣六、七〇年代風行的西化主要是模仿學習現代主義和美國的流行次文化。文學創作以存在主義為形式圭臬，音樂消費及表演以西洋熱門音樂為大宗，後者的模仿程度尤其可觀。《牯嶺街少年殺人事件》即是一富有豐富意涵的歷史文本，直陳新殖民主義與第三世界貧窮次文化的複雜關係。片中的搖滾樂代表的正是美國文化在戰後台灣享有的超級巨星地位。「小公園幫」的合唱團只演唱五、六〇年代美國的流行歌曲，而非台灣當時的流行歌曲，清楚地揭露當時青年次文化依附西方文代霸權的情形。但是《牯》片文本的深層敘事指涉另一尖刻的歷史困境——台生第一代的文化認同困難。搖滾樂在物質匱乏、極權統治的六〇年代取代了日益模糊的孔教中國，成為青少年的福音。在這個脈絡下，美國音樂是否便代表了帝國主義或殖民主義對第三世界的再侵略？而第三世界對第一世界的文化吸取及模仿，是否就是何密‧巴巴所言的「模擬」（mimicry）？這些問題還是要回到電影文本文身去探求線索。㉑

結論

　　從抒情浪漫到愛國主義，從現代民歌到搖滾，從瓊瑤電影到抗日電影，從政宣電影到新電影，台灣七〇年至九〇年代的流行歌曲和電影都不約而同地受政治、經濟和社會發展的影響，而產生不同的媒際（intermedia）關係，其內容又因媒體各自的內在機制而改變。而從這個媒際取向來探討台灣過去二十年的媒體文化發展，一個初步的概括已然成形：七〇年代我們看到了文化生產與主流的文化和國族論述緊密相連；這個連結性在八〇年代，受到外在環境和內在生產邏輯的變化，開始分裂；九〇年代，在本土主義抬頭、台灣意識領軍，和晚期資本主義及全球性後現代商品機制的相互運作下，我們的電影大師侯孝賢開始為他的電影唱歌，而原聲帶也成了電影製作不可或缺的一環。這個趨勢在「後新電影」中最為明顯。「後新電影」在形式上仍承襲新電影的現代主義寫實風格，但在與商業體系斡旋時，卻更具彈性。事實上，自《悲情城市》和《牯嶺街少年殺人事件》等影片開始，著名的作者導演便通曉晚期資本主義運作的邏輯，開始整合不同媒體，結合政治與藝術，製作多元複義的商品文本，在後現代政治文化邏輯中發揮最大的效應。

　　這個改變使「後新電影」作品如《少年吔，安啦》、《只要為你活一天》、《牯嶺街少年殺人事件》、《十八》、《飛俠阿達》、《戲夢人生》、《獨立時代》和《好男好女》在內容和生產的模式上和新電影有所不同。就政治和社會意涵而言，這些影片開始反映本土主體意識，強調台灣社會本身複雜多元的面貌，解除中國與台灣為一體的神話，並且打破台灣是一元化社會的迷思。就媒體機制而言，這些影片紛紛

和唱片業合作，推出電影概念、原聲帶專輯或單曲，恢復以往兩媒體間互利互助的體系。但這是否意味音樂在影片中與敘事息息相關？從《只要為你活一天》、《戲夢人生》中，我們看到了音樂事實上是獨立存在，與影片構成的不是文本（textual）的連結，而是互文（intertextual）的共存。這其實恰巧說明了後現代主義文化生產的多樣和各個面向的半獨立性，也顯示了後現代在台灣當前文化工業的影響力。

「從民族主義到後現代性」的命題試圖說明戰後台灣媒體生產的歷史辯證性。這裏的「歷史辯證性」指的是媒體文化發展到九〇年代的格局，不是單方面地被本身的機制主導（如電影工業、唱片工業），而是不斷地在國家政策、國內外政治異動和經濟結構改變等多方因素牽制下，做自我調整。九〇年代的文化生產結構是台灣社會四十年來各種不同機制和意識形態相互糾纏議合的結果，宣布了威權體制的結果，商品文化全面佔領的開始。

注釋

❶張釗維編列的〈流行歌謠詞曲作家大事記(初稿)〉(《聯合文學》第七卷第十期，頁130-151)，提供了本文許多資料對照上的方便，特別在此感謝。

❷有關影片上映時間，係參考梁良編著的《中華民國電影影片上映總目1949～1982)，上下冊。台北：電影圖書館，1984。

❸見施敏輝編著的《台灣意識論戰選集》。台北：前衛，1988。

❹吳其諺，〈《悲情城市》現象記〉，《新電影之死》。台北：唐山，1991，頁84。

❺《少年吔，安啦》專輯封面。台北：波麗佳音，1992。

❻《中華民國八十三年出版年鑑》。台北：行政院新聞局，1994，頁746。

❼方笛，〈縱觀九〇年代台灣音樂市場〉(同上，1994)，頁46-48。

❽這裏雖然強調歷時性，但並不意味共時性就此消失。共時性顯示在同期間、各類型間的關係，但因本文的重點在探討電影歌曲的演變，故將歷時性置於共時性之上。

❾有關政宣電影的分類，請見黃仁的《電影與政治宣傳》。台北：萬象，1991。

❿本書的另一章〈《梅花》：愛國流行歌曲與族群想像〉對《梅花》一片有較詳盡的分析。

⓫Bendict Anderson, *Imagined Communities* (London: Verso, 1983).

⓬Melodrama中的melo意即歌曲。melodrama的定義指的便是附有歌曲和音樂的煽情舞台劇。

⓭這個結論是歸納自苗廷威碩士論文中表列的民歌，請見《鄉愁四韻——中國現代民歌之社會學研究》。台灣大學社會學研究所碩士論文：台北，1991。

⓮苗廷威的論文與張釗維的論文均對此現象做了詳細的分析。苗廷威，同上；張釗維，《誰在那邊唱自己的歌：一九七〇年代台灣現代民歌發展史——建制、正當性論述與表現形式的形構》。清大歷史研究所碩士論文，新竹，1992。

⓯這兩個名詞是巴特自克利斯蒂娃(Kristeva)處借來的。"The Grain of the Voice," *On Record* (New York : Pantheon, 1990)，293-300。

⓰有關《早安，台北》和《龍的傳人》，本書另一章〈影像外的敘事策略：校園民歌與健康寫實政策電影〉有專論。

⓱見《台灣新電影》，焦雄屏編。台北：時報出版公司，1988，頁373。

⓲《一曲未完電影夢——王菲林紀念文集》，簡媜等主編。台北：克寧出版社，

1993，頁72。

⑲本書另一章，〈調低魔音：中文電影與搖滾樂的商議〉對《搭錯車》有較詳細的解讀。

⑳爲《搭錯車》「翻案」，並不意味筆者完全贊同「發展」此一西方現代文明的霸權觀念。只是覺得《搭錯車》可看成一個台灣現代化過程的國族寓言（national allegory），而此寓言恰巧隱藏在音樂與影像的交界處（interface），以辯證的方式而存在。

㉑有關回歸電影文本尋求線索，請參閱本書〈搖滾後殖民：《牯嶺街少年殺人事件》與歷史記憶〉。

漢化論編史：
三〇年代中國電影音樂

　　三〇年代的中國電影向來被認爲是一種本土藝術和外來製作模式的綜合體。❶馬寧是眾多學者當中首先倡議用「漢化論」，作爲瞭解中國古典電影與西方電影關係的一種途徑。❷他認爲因早期的中國電影工作者視電影爲西方所獨創的發明，因此在製作適合中國觀眾的民族影片時，融入了本土文化的視覺與敘事形式。爲了印證這個理論的眞確性，馬寧爲一九三七年著名的經典左翼電影《馬路天使》作了簡明又具深刻見解的分析。但是，他的漢化論卻沒能涵括中國與西方在現代時期中，兩相較量的一個重要部分：音樂。Sue Tuohy在其最近的文章中，闡明音樂在一九二〇至一九三〇年間的都會與現代文化製造中的重要性，❸並指出音樂是中國知識分子試驗電影的技巧和再現形式的重點。❹

　　音樂確實在中國電影史上佔有很重要的位置，特別是它與活動影像之間跨媒介的聯繫，標誌了中國思想對西方文化的矛盾情感。在中國、香港和台灣，由本地人所拍攝的第一部有聲片都是根據古典戲曲的劇目製作的；此外，很多三、四〇年代電影中所包含的著名流行歌曲，也成了一九四九年以前流行文化的梗概。這些例子似乎意味著：當電影工作者開始試驗聲音的時候，他們都有意識的將「民族音樂」

放進他們的電影裏，或通過音樂，將外來的科技「本土化」。這種論證是否把我們導向了漢化論？或許是。但另一方面，我們卻又經常聽到熟悉的西方音樂伴隨著此時期的中國電影，這點似乎是說西方的古典和流行音樂普遍存在於中國電影的聲軌中。我們應該怎麼解決這個矛盾？而這點矛盾是否揭示了中國思想對西方藝術和科技的曖昧心態？漢化論能否解釋中國在接受西方時的複雜過程？本文集中以音樂，加上分析三〇年代中國電影音樂與影像的相互作用，來重新探討漢化論。

和中國電影的其他方面比較，音樂顯得次要且無足輕重。好萊塢風格的歌舞片雖然從不曾在中國電影的主要類型裏存在過，但音樂和歌曲在中國電影裏頭，依然佔有顯著的地位。影評人何思穎說到「無歌不成片」，正是流行歌曲充斥在一九五〇年代香港國語片銀幕上的特徵；❺電影音樂編史者王文和並指出，一九四〇年代上海製作的電影，標示了流行音樂和主流電影交匯的最高點。❻此外，音樂更是中國方言電影如粵語、廈語、台語、越語和潮語的重心。低成本的方言電影製作經常略過找尋好劇本的手續，而大量翻炒各個區域觀眾已經相當熟悉的戲碼。雖然學術界對中國電影音樂的注意近來已有所增加，❼但尚未達到系統性的分析，對電影音樂與電影文化關係之間的討論，也未臻完善。但基於歌曲在各類中國電影裏的重要性，是有必要在這個項目上，作更多的研究。但由於普遍的偏見認為影像是電影首要，也是最重要的一環，使得聲響、音樂和歌曲在中國電影裏都不被重視。而在將聲音提升為具有誘惑力的研究項目這項工作上，也因缺乏音樂和音樂學知識的基礎，增加了另一重障礙。

本文的目的是要從音樂方面來詳細研討漢化論。漢化論在英語和

漢語編史中，一再被用來解釋過去數百年來中國電影導演意識形態的基奠，漢化論也經常被用作中國在電影實踐中充分且足夠的先決條件。這些做法都不把漢化論作為一種假設，以尋求它與影片正文、脈絡等有關的釋義和資格的確立，更糟的是，它經常產生滿足中國與（他者）西方之間實證主義式的區隔。漢化論是否是一種集體的中國潛意識心理？它是否一直都是中國電影發展的先決條件？本文將說明漢化論不是一種先驗，也不是一種反抗外來勢力的反射動作，漢化論的作用更像是霸權一般，隨著不同的歷史偶發事件，在各種例常運作中，被反覆、鞏固的經常程序。

英語編史

漢化論述在解讀一九三〇至一九四〇年的左翼電影史中特別普及，這些影片是電影研究中最常被討論的題目，學者們如馬寧、裴開瑞（Chris Berry）和畢克偉（Paul Pickowicz）等都曾針對這些電影發表了重要的論文，❽他們的作品幫助西方建立了若干研究中國電影最重要的議題。例如馬寧和畢克偉都雙雙確立「漢化」，是了解中國電影在面臨帝國主義和社會經濟危機此一災難時期的重要概念，馬寧在一篇名為〈學院課程文件：東亞電影〉的教育性文章中，就使用「漢化」這個名詞來形容中國電影製作者，和從西方進口的敘事方式——「影戲」——之間不和諧的關係：

> 電影自世紀初傳入中國以來，通常被評論家和藝術家視為一種外
> 來的藝術形式，或者說是外來的制度，其中一個原因是機械化的
> 表現模式所包含的文化和美學觀點，和那些較為傳統的再現模式

是不相容的，漫長的漢化過程承擔著大部分中國電影的發展。❾

畢克偉評論俄羅斯戲劇《低下層》（高爾基一九〇二年的作品）改編至中國舞台和銀幕時所作的更改。❿畢克偉仔細地比較《低下層》的三個文本，分別是原作、左翼戲劇家柯靈在一九四六年改編的舞台劇，以及左翼電影工作者黃佐臨在一九四七年導演的電影版本《夜店》。在畢克偉的比較文章中，他寫道：「中國戲劇和電影無疑把高爾基的原作帶進二十世紀的中國舞台和電影文化主流當中，但作品已完全被漢化的程序徹底的改變了。」⓫他進一步陳述，電影的改編，是爲了使得外國戲劇能更符合中國人的口味，因此說教和戲劇化的色彩比舞台版本更濃。畢克偉認爲社會政治的背景引導電影工作者和劇作者朝向「中國化」和「大眾化」的方向，以確保觀眾能夠完全理解影片的內容。

中國電影研究絕大部分來自漢學研究的分支，因此英語的中國電影評論文章似乎毫無困難地採用與挪用漢化論，作爲解釋中國和西方電影關係的途徑。在馬寧和畢克偉的文章裏，便順理成章的使用「漢化」的名詞，而這些作者也不願費工夫去加以說明。在馬寧的序言中，對中國電影的感覺「差異」，正是基於「漢化論」而發；在畢克偉的文章裏，漢化論印證了俄羅斯戲劇的改寫，是爲中國觀眾著想。在這兩個例子中，漢化論都被認爲是個無需爭議的名詞，成爲外國對中國電影理解的必然途徑。

馬寧早期〈激進的文本和批判性差異：再建構一九三〇年代的左翼中國電影〉一文，講述傳統中國藝術形式和辯證觀者的形成。馬寧在此處試圖用漢化理論聯繫中國電影和左翼傳統。馬寧具體引用《馬

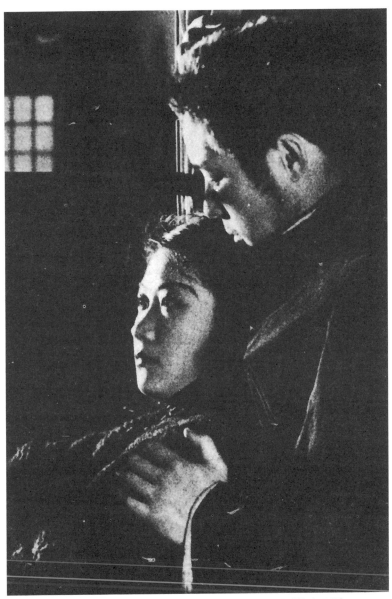

故事取材自 Frank Borzage《七重天》的三〇年代左翼電影《馬路天使》。

路天使》的兩個例子來解說漢化論和左翼電影美學的關係，其一是利用本土的藝術形式——皮影戲——去建立一個「辯證觀者」，**⑫**另一個是使用「新聞語體論述」，去幫助電影建立一個反對國民黨的觀者群。**⑬**譬如，電影中的人物重組自報紙頭條上剪貼下來的文字進行政治批判，這樣的安排適切地發出整體社會不滿國民黨腐敗統治的吶喊。馬寧分析的這兩個例子著重強調左翼政治文化政治的主要配方，即參雜著文化本土化的愛國主義。

但是，當馬寧同時也指出左翼電影和好萊塢電影之間強而有力的聯繫時，漢化論就顯得受制約和前後矛盾。他提到左翼電影工作者慣於挪取好萊塢通俗劇，來為中國敘事模式、特殊的文化性和左翼政治進行加工，譬如《馬路天使》的故事即取材自Frank Borzage的《七重天》。同樣的，畢克偉強調採用好萊塢通俗劇的原因，多半是對格調太高的劇本進行「通俗化」的加工，以便更容易親近觀眾。**⑭**此外，從左翼電影一再模仿好萊塢圖像如卓別林這一點來看，更強烈突出了好萊塢風格的在場。假設電影工作者既然無時無刻都依賴西方的形式和再現，漢化論一說似乎就難以立足。

漢化論的另一個問題，可能是來自於左翼電影製作中呈現的愛森斯坦和蘇聯蒙太奇的影響。馬寧的文章中也特別提及此點，他似乎想說，當漢化有如中國電影工作者的「直覺」，作為電影發展的推動力時，其他非中華元素的影響也同樣的重要。換句話說，當史學家確認外來影響力的同時，他們還是一成不變，傾向於把漢化論當作是放諸四海皆準的民族教條之一，而不視其為一種有附帶條件的規律。**⑮**但當我們仔細審視電影工作者最初在接觸這個新媒介時，我們發現漢化理論顯得不穩定，且有加以澄清的必要。漢化應該被視為是一種折衷協商

過程的討論,而不是一個「直覺」,或是一種推向文化本土化的簡單政治動力。❶

　　有沒有更好的辦法來檢驗漢化論述?我們能不能更宏觀的去察驗三、四〇年代(或可稱為古典時期)的電影?我們難道不需要把其他電影也納入反思漢化論立論的正當性?在這個重新尋找的過程,我們能否再審驗,或重新思考中國電影史規範的形成?

漢化論,早期電影和聲音的來臨

　　什麼是漢化?中國電影裏的漢化是什麼意思?漢化開始在漢學裏出現,是用來定義成為漢族、漢文化的過程。根據歷史所載,中國大部分的人口由漢人組成,當漢民族接觸非漢族時,將非漢族的文化和習俗吸收進漢文明的這個同化過程,就稱為「漢化」。漢化的歷史可以追溯到孔子的年代(西元前二百年),當時思想家和各國的政治家開始接觸境內北部和西部的少數民族,漢化過程逐漸展開。十九世紀中葉,漢化論成為中國面對西方帝國主義的重要論點。中國明白要對抗外來威脅的最佳辦法,便是與西方對手更為相似,但這並不表示摒棄本身的文化,或者詆毀具有中國特色的觀念。當西方模式在世紀交替之間被包容進來時,中國的知識分子深覺有內向化的的必要,漢化後來便轉了個彎,成為以漢族為核心的中國人,適應或改變任何「外來」的、「不熟悉」等新奇事物的做法。而對電影工作者和戲劇家而言,在接下來的三十年所關心的問題,則是怎麼重新塑造像電影這種外來的科技和文化,使其適合中國人的品味和觀賞背景。

　　對電影這個「富異國情趣」的進口玩意兒,直覺上漢化論似乎是對的,而它也符合民族主義電影工作者和史學家的政治目的。例如一

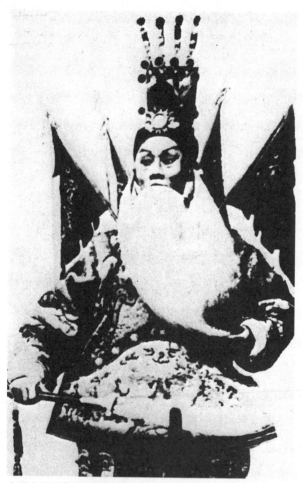

中國人拍的第一部電影《定軍山》。

九三〇、四〇年代著名的藝術導演費穆比較了中國和美國電影:「美
國電影是『營業電影』,而中國電影是『觀眾電影』。」我們不清楚「營
業電影」和「觀眾電影」是否有根本上的不同,但這番言論清楚地表
明了中國導演想使中國電影和主導的美國電影有基本上的分別,並藉

此提高中國電影的民族性、對等性和非商業性。歷史學家一直使用這種比較方式來還原中國電影的特殊性，❶而這個比較在將漢化論正當化，成為一個主要的電影歷史解釋名詞時，也相當有用處。

中國早期電影與好萊塢和歐洲電影的關係並不融洽，因此漢化無所不在。這個編史的主題，在一九九八年《電影藝術》的兩篇文章中再次討論到。第一篇文章描述左派劇作家兼音樂家田漢的成熟期，正是他在日本唸書時受西方和日本電影、文學影響至深的時期；另一篇文章比較早期電影的自由派導演兼劇作家鄭正秋和格里菲斯的異同。這兩篇文章均強烈地暗示漢化理論。❽這些文章的作者均聲明，證據顯示這批早期的電影工作者認識到電影與中國文化之間的「不協調」，而自覺有為這兩者搭起橋樑的使命感。

甚至一些歷史紀錄也支持了漢化論。根據中國電影史學家程季華的說法，中國人拍的第一部電影是一九〇五年的《定軍山》；❾香港電影史學家余慕雲考證一九一三年的影片《莊子試妻》是在香港拍的第一部電影。❷《定軍山》是一部京劇舞台表演的紀錄片，《莊子試妻》則取材自著名的同名粵劇。這些紀錄展示了無論是地方戲曲或是京劇，都被早期的中國電影用來作為漢化旅程的起點。

但這僅是一些較為明顯的例子。在一九〇五年的《定軍山》之後，同一家電影公司豐泰製作了另外七部戲曲短片。❷隨著《定軍山》的拍攝，豐泰從照相館搖身一變為成為中國的第一家電影製作公司。但作為中國第一家製作公司，豐泰只拍戲曲電影，不拍別的片種。❷另一家電影公司商務印書館（一家主要印刷公司的附屬部門）在一九一八年開始製作電影時，便與京劇大師梅蘭芳合作拍了兩部戲曲電影。❷戲曲在一九一七到一九二四年之間一直是主要的電影類型，這段時期

被喻爲中國電影的第一個黃金時期，❷即便在現代的中文電影裏，徐克、許鞍華、張藝謀、陳凱歌、舒琪和侯孝賢等導演還是喜歡用戲曲，作爲中華民族性的表現。❷在上述這些導演的個別作品中，戲曲作爲中國的本土藝術和劇場，被認爲是代表了「中國特色」的精髓，這種看法在中國電影由默片轉爲有聲片時更爲強化。

有聲片幾乎是立刻就呈現在中國觀眾眼前。華納兄弟在一九二六年八月於紐約放映第一部有聲片《唐璜》，四個月後，有聲電影就來到了中國。第一部於中國放映的有聲電影是De Forest公司的十七部有聲電影。這些短片的內容多樣化，包括庫利茨總統的演講、著名音樂家和舞蹈家的表演，以及舞台劇的段落和土風舞的場面。❷三年後，上海的主要電影院從美國進口新的放映機，迎接有聲電影的到來。

一九三〇年，中國最大的電影公司——明星公司（創立於一九二二年）開始製作中國歷史上的第一部有聲電影《歌女紅牡丹》，一年後此片在上海首映。《歌女紅牡丹》是明星該年最大的製作，可能也是全國性最大的製作，由該公司的股東，也是台柱導演兼編劇之一的張石川執導；演員陣容強大，包括一些當時最好的電影演員。故事講述歌女紅牡丹在她事業最高峰的時候，下嫁一個完全依賴她並虐待她的丈夫，當紅牡丹失聲而不能唱歌賺錢養家時，無賴丈夫賣掉了唯一的女兒償還賭債；雖然備受丈夫的欺凌，紅牡丹卻從沒想過離開他，最後紅牡丹的丈夫終被她的犧牲所感動。❷

《歌女紅牡丹》是中國第一部以蠟盤錄下四段著名戲曲的有聲電影，以表現歌女的優美歌聲。❷雖然聲音的質量簡陋（由幕後配音的對白和歌曲，產生的結果是音畫不接、刮擦的雜音和生硬的語言），但該片在中國電影史上的意義卻無比尋常。根據女主角胡蝶的傳記所

載，整個製作群在拍攝時面對很大的壓力，導演張石川據說每天在換景的時候，得依靠大量的鴉片來提神；演員們天天練習國語，以確保他們在銀幕上呈現正確的國語口音。❷雖然在製作過程中面對重重的困難，加上完成時低劣的音質，本片的票房卻非常成功，不止在上海和其他大城市大獲勝利，甚至在中國的主要海外市場東南亞也風靡一時。這前所未有的成功，使胡蝶成為中國第一個有聲電影明星，並多虧京劇藝術家梅蘭芳的幕後代唱，觀眾們不止愛上她的表演，同時也傾心於她美妙的歌聲。❸

《歌女紅牡丹》的成功似乎印證了漢化論的說法。採用傳統的戲曲歌曲、封建主義下婦女犧牲的故事、梅蘭芳的配音，加上全國第一部有聲電影的名號等加諸於《歌女紅牡丹》的歷史與文化條件，似乎使得歷史學者需要以漢化論來解讀這部電影。

中國第一部彩色影片，一九四七年的戲曲影片《生死恨》，同樣被史學家利用來鞏固漢化論說。《生死恨》原是梅蘭芳為京劇舞台改寫的劇碼，後經「詩人導演」費穆修改後，拍成中國第一部彩色影片。費穆相信京戲的豔麗舞台服裝和化妝是引進彩色影片以更新中國電影製作的最佳材料，❸年邁的京劇大師梅蘭芳則想利用電影來普及和保存他的藝術。❸在這部影片中，兩位大師意圖將中國戲曲和電影現代化，這個合作與努力雖然白費了，❸歷史學者始終還是把這部電影當成漢化論的一個實例。根據兩位歷史學者的分析，一再的向戲曲取材（從默片到有聲片再到彩色片），意味著以傳統的戲曲來平衡進口的進步科技。❸由此看來，不難想像史學者會傾向用《歌女紅牡丹》與《生死恨》來加強他們的漢化論述。但是為了弄清楚漢化論在歷史評論中所扮演的角色，我們需要驗證歷史學者對第一部有聲及彩色影片的評

價。把漢化論當作解釋中國歷史的理論並非錯誤，但它不應被當成一個必要且充足的理據。與其將漢化論當成中國電影史的主導力量，我們不如追溯性地將它視爲是把那段歷史牽引向某個特定方向的意識形態。我認爲，漢化論應該被當作一種折衷，一個導演、作曲者和歷史學者一直糾纏不清的不穩定過程。

折衷的漢化論：非中國與中國音樂的並存

電影音樂的漢化在左翼藝術家之間似乎並不規律，且時有特殊、個別的情況產生。一九三〇年代的左翼電影至少對音樂呈現兩種互相牴觸的傾向，其一是大量使用西洋古典音樂，其二是傾向於強調本土音樂的地位和創作。這時期的電影經常使用西方古典音樂作背景音樂，這種音樂指的是發生於人物故事外的旋律和歌曲，屬非故事體或故事體外的，也稱爲戲外音樂。而所謂的戲外音樂，指的是僅有觀眾才能聽到，劇中人物聽不到的音樂，因此並不屬於故事整體聽覺環境的一部分。採用古典音樂來做背景音樂是默片一貫的做法，中國電影也不例外，譬如《十字街頭》（1937）的開場，便以仿紀錄片的手法呈現了中國第一大都會上海的街頭面貌，這個開場的伴奏音樂採自蕭士塔高維契的第五號革命交響曲，這個沉重、深奧和憂鬱的音樂，與上海熙熙攘攘的都會生活影像似乎沒有太大的聯繫，反而更像是主角未來命運的伏筆。舒伯特的著名樂曲"Ave Maria"也在《漁光曲》中作爲主題音樂貫穿整部電影。這首戲外音樂不只用作電影的開場，還被用以描繪一個寡婦和她兩個孩子的親情。使用這首緩慢、憂鬱的音樂，亦有助於描寫故事中這個不幸家庭急需幫助的困境。

大量使用西方古典音樂，在實質上延續了默片過渡到有聲片的歷

程。根據中國歷史學者酈蘇元和胡菊彬的估計，一九三〇年至一九三六年期間是由默片進入有聲片的過渡期。❸他們的看法建基於三個因素：1. 默片與有聲片在這期間同時並存，在一九三二至一九三四年之間，中國共製作了二百五十六部電影，但有聲片僅佔百分之三十；❸6 2. 一九三〇年代初期的聲音製作，只是用歌曲填補電影的聲軌，有聲片的大量出現，一直到一九三五年才見顯著；❸7 3. 各個製作公司對有聲片製作的態度都不一樣。上海的製片公司從未對轉變成有聲片有所共識，也未見為這個轉變有過同心協力的努力。專拍主流電影類型的片廠將有聲片視為商業優勢的黃金機會，並且立即增加有聲片的製作。譬如製作中國第一部有聲電影（蠟盤錄音）《歌女紅牡丹》的明星公司，與製作中國第一部片上發聲的《歌場春色》（1931）的天一公司，正是這種以商業利潤為主導，而積極於有聲片製作的代表。❸8 但另一方面，以不遺餘力支持左派而聞名的聯華公司，則對這一項投資猶豫不決。聯華於一九三五至一九三六年間在中國各地增加了五個製片廠，急速擴張的結果使其負債累累，❸9 不僅是因為缺乏資金投資在聲響器材上，而且對於邁向另一個新科技與美學的領域也怯步不前。聯華的首席導演蔡楚生，曾於一九三五年說出他對有聲電影所持的保留態度：「我對於聲片機械不敢信任，與其冒險攝製聲片，還不如拍攝默片之比較太平。」❹0

在有聲片剛開始時，中國電影工作者便將西方音樂信手捻來，填補聲軌。但是這種（商業考量性）對西方音樂的依賴，對中國藝術家企圖在有聲片裏強調民族特色，造成困難。因此左派電影工作者和作曲者付出額外的努力，在西方流行音樂遍存的情形下，加入有中國風味的音樂，他們用角色演唱或樂器演奏的方式，在影片裏頭安插中國

音樂。這樣的方式明顯從單純的抄襲或「借用」西方電影，轉移至漢化論的實踐。第一，電影工作者置入中國曲調，作爲象徵民族性的聲音符碼；第二，他們強調音樂中，中國的民族標誌（即中國人創作的音樂），來進行對音樂本土化和純正化的手續。後者這個論點，在大部分有關中國電影音樂的文獻中經常出現。在《中國電影音樂尋蹤》一書中，王文和列舉了《桃李劫》（1934，電通）、《都市風光》（1935，電通）、《馬路天使》（1937，明星）和《夜半歌聲》（1937，新華）爲中國電影音樂的里程碑。❹王文和的選擇展現了這四部電影的共通點：即所有的歌曲都是來自中國音樂家自己的創作。尤其是《都市風光》，音樂與音響幾乎遍及電影的每部分，包括劇外段落中的音樂與音效。

這類創作音樂和歌曲絕大部分都是由中國音樂家作曲或編曲，《馬路天使》是其中的顯例。在所有《馬路天使》的相關中文文章裏，作者莫不將這部電影當時獲得空前成功的因素，歸功於影片的兩首插曲：〈四季歌〉與〈天涯歌女〉，這兩首歌都是由田漢塡的詞，賀綠汀編的曲。田漢當時是左翼戲劇藝術聯盟的領袖人物，也是重要的歌曲創作者，他寫的很多電影歌曲後來都被用作民族救亡組曲，❷這些救亡歌曲在一九四九年後，更被訂爲全國性的群眾歌曲。

賀綠汀是一九三〇年代最著名的新中國音樂作曲家。新中國音樂的概念是指音樂必須爲服務群眾和共產革命而創作，賀綠汀是這個運動中一名年輕熱情的創作者，他出身農民家庭，在鄉村渡過他的少年時期，於一九三〇年初就讀上海音樂學院。雖然所受的正統訓練是西洋音樂學，賀綠汀並沒有拋棄中國的民族音樂根源，他注重的不是如何以全盤西化來挽救中國音樂，而是堅持以雙管齊下的方式，創作新

賀綠汀（右一）在《牧童短笛》得獎後與衆人合影，左一爲黃自。

的中國音樂。他在多篇文章裏強調傳統音樂的魅力，並討論應如何善加利用這些傳統，他認爲只有從形式的角度出發，新中國音樂才會從穩固的基礎上成就其民族特色。❸他的鋼琴創作《牧童短笛》和《搖籃曲》，在一九三四年一項全國競賽中分別獲得首獎和二等獎，這兩首樂曲體現了他對未來中國音樂的理想，即在原來的基礎上，以對位法、和聲學，再加上精心重組的民歌主題動機，建立起優美的曲體。❹他對民族音樂信念很快地把他和左翼藝術家撮合在一起，並在一九三五年獲邀主掌明星公司的音樂部門。

　　袁牧之在拍攝《馬路天使》的時候，請了賀綠汀把兩首蘇州小調〈哭七七〉和〈知心客〉改編爲電影歌曲，而使這兩首地方小調變成風靡全國的流行歌曲。〈四季歌〉抒情的旋律、節奏和器樂演奏的編排，清楚地流瀉出某種中國的情懷，加上歌手兼演員周璇相當自發、獨特

的高音唱腔，更加深了這種中國特色。以中樂器二胡、琵琶、三弦和板作前奏，再伴以周璇特有的演繹，觀眾很快就能辨識到歌曲與傳統音樂的聯繫。歌詞描寫婦女思念在遠方抵抗侵略者的丈夫，歌曲在電影中仿戰爭紀錄片的一幕，描繪了老百姓的苦難，甚且通過音樂，爲這段取景於中國東北（滿洲）的戰爭片段，作了更準確的定義。電影成功地利用一首情歌來象徵和刻劃國破家亡的景象，這樣做不但避過電影檢查，也傳達了對日本侵略的控訴。這是因爲在一九三○年代末的上海，國民黨對文化作品實行嚴密的控制，嚴禁任何有關日本侵略的題材，以免引起群眾奮起抵抗日本的軍事侵略。

〈四季歌〉不只在敘事方面扮演重要的角色，同時也在左翼藝術家整體的創作中發揚了漢化論。當賀綠汀以熱情的筆觸，寫出保留和發展中國音樂的需要時，他同時也對那些對藝術一無所知、唯利是圖、目光短淺的上海製片商作出指控。他把當時對電影音樂的普遍看法分成兩類：所謂的「生意眼」和「藝術眼」。第一類的「生意眼」，視電影音樂爲電影必要的「裝飾」，而無視於音樂與敘事的關連；這類觀點認爲，反正大部分的電影觀眾沒有分辨的能力，只要有音樂，而這音樂是否根據類型、音色、音量來挑選和編排，根本不重要。相較於「生意眼」的音樂觀，「藝術眼」所持的音樂態度也好不了多少。「藝術眼」對音樂的態度可分爲兩種——所謂現代的與所謂古典的，現代音樂指的是爵士樂，而古典音樂指的是除爵士音樂以外的音樂。根據賀綠汀的說法，之所以有這樣的分法，是因爲爵士樂在三○年代的上海象徵現代與進步，而古典音樂代表老式與落後。[45]不管是「生意眼」的市儈觀點，還是「藝術眼」無稽又投機的音樂二分法，在這兩種情況裏頭，中國音樂都不包括在內。爲了把音樂從庸俗、西化和純粹工具化

的情況中釋放出來，賀綠汀懷著強烈的使命感，希望電影能正視音樂的作用與意義。他以身作則，投身電影音樂的創作，音樂作為中國藝術家試驗聲音和影像的典範。❹一九三五年的電影《都市風光》，就是賀綠汀第一個，也是最重要的試驗。

《都市風光》

　　賀綠汀對新中國音樂的理想，並不止於把民族音樂改編成電影流行歌曲而已。他為《都市風光》寫的音樂，顯示了對音樂的企圖心和具相當成效的試驗。《都市風光》是左派歷史上一部相當重要的電影。首先，這是一部由共產黨在一九三四年資助的電通公司所拍攝的，雖然電通只有很短的歷史（1934-1935），它所出產的四部電影標示了左派電影製作的高峰期。其次，這是第一部全面使用創作音樂的中國電影，意即電影中的音樂全為電影所寫。第三，影片中的音樂全是中國作曲家所譜寫的。❹除了賀綠汀之外，還有其他著名作曲家如黃自、趙元任和呂驥的參與，黃自寫的交響樂《都市風光幻想曲》揭開影片光怪陸離的蒙太奇場面。第四，音樂的意義產生於導演和音樂作者對音樂與影像巧妙大膽地結合，這個試驗很明顯的是導演袁牧之和他的音樂家們一直很感興趣的創作方向。主題曲〈西洋鏡歌〉在此特別值得一提，這首歌在第一場介紹了故事背景：鄉下人獲邀觀看上海景象的西洋鏡，並藉此陶醉在大都會的幻想中。袁牧之飾演的西洋鏡師傅兜搭鄉下人觀看充滿魅力的城市景象，他在開場的時候唱〈西洋鏡歌〉，以引起圍觀群眾對上海世界的幻想，到了影片的最後，他再次唱這首歌來喚醒被迷住的觀眾。這首歌的敘事功用有兩點，它直接點明故事的前提：「來吧！看看這個大城市。」另外，它也模糊了現實與

幻想之間的界線。

故事中的這些觀眾是否在觀看了西洋鏡後,經歷了一次「眞實」的城市歷險呢?或者,他們只是迷醉在自己的上海傳說中?這些疑問到最後還是沒有清楚的答案。嚴格來說,賀綠汀所寫的音樂並非典型的背景音樂(戲外音樂),是用來協助營造敍事中的情緒和氣氛,反而像是配合默劇表演而寫的。影片中大量的默劇顯示了袁牧之對默片喜感的偏好,他甚至把這技巧延續到他下一部更爲成熟的有聲片《馬路天使》裏。這些默劇不尋常之處在於它們出現於故事外(extra-diegetic)的空間。這些多數由打擊樂演奏的音樂,不僅增強了表演的幽默感,而且由於音樂節奏配合著動作節拍,使得動作更爲活潑生動。比方說,每當當舖股東和他的合夥人一見面,兩人便如唱歌般的唸唸有詞,這不具任何意義的嘴部運動實際上代表了兩人之間的對話,還有譬如日常動作如嚼口香糖、關門聲、更衣外出,以及爲了少不更事的女友傷心等舉動和情緒反應,都配上突發的、短促的敲擊樂伴奏,以加大動作的誇張性,製造喜劇的效果。賀綠汀在這裏顯露了不只是他對西方音樂學的掌握,也是難得的音樂才華。這些生動活潑的戲外音符和銀幕上多姿多彩的表演配合得絲絲入扣。另一方面,賀綠汀對十二音律音樂編排的認識,也幫助他表現音樂襯托活動影像,所表現出來的動感。通過賀綠汀的魔術棒,這些舞動的音符配合角色的喜感動作,賦予默劇新的生命。

許多年來,《都市風光》一直被歸類爲「內部資料」,以防公眾接觸,❹但這絕對不是因爲影片的政治主題,而是因爲在電影裏一位扮演交際花的女演員藍蘋,藍蘋是毛主席夫人江青三十年代的藝名。今天來看這部電影,我們會驚訝地發現,被米竭·西昂稱之爲「視聽契

約」的音像關係，在本片中有大膽的實踐。❹「視聽契約」指的是電影聲音與影像對等的夥伴關係，《都市風光》中的「視聽契約」，多半靠著伴隨短促打擊樂的蒙太奇場面來建立。欠缺音效附加的價值，蒙太奇場面的震撼力就不會這麼有效。但是如果沒有一個音樂家貢獻出他對西方音樂學的訓練，傾注其民族熱情在這個激盪的民族音樂改造計畫中，中國左翼美學還可能只是另一個宣傳的公式。

結論

從劇外的西方古典音樂到劇內的中國民間歌曲，中國電影音樂從容游移於兩個不同的音樂傳統之間。這兩個傳統，一中一西，常常被用來認作中國異於西方的想像圭臬。但是在實質上，它們並沒有互相抵消，反而是和平共存，共同構成聲軌的內容。一九三〇年代的左翼藝術家雖然抗拒漢化，始終流露出他們歐洲式中產階級的品味。我們在所接觸的每一部電影中，都可以聽到音樂家和導演的妥協，這些妥協因涵括了備受危機的民族主義、不得不的漢化論和現代化的文化企業機制，而顯得更艱難。聯華的當家導演蔡楚生正代表了這種漢化論的妥協折衷，因不同的歷史文本和新的科技進步，漢化過程必須經過不斷演繹、不斷自我改寫的歷程。縱然一開始蔡楚生對聲音的來臨抱持保留的態度，但在他的默片和有聲片裏始終存在著音樂，一九三四年的電影《漁光曲》，正顯示了他在音樂上的折衷漢化論。在這部片中，我們看到、聽到安插在劇中的中國歌曲〈漁村之歌〉和〈漁光曲〉，是用來表達漁民的艱苦生活，而位居戲外的歐洲古典音樂，則是用來製造敘事的情緒和氣氛。在這裏我們看到兩類音樂的並存，代表了一九三〇年代左翼電影的兩個主要音樂潮流。《漁光曲》是第一部獲得國際

獎項的中國電影（莫斯科影評人頒發的「榮譽獎」），同時也是左翼電影史上第一部票房最好的電影（在上海連映八十四天）。❺❶根據本片的臨時演員，也是左翼歌曲主要創作人聶耳說，這部電影在國內得到巨大成功的主要原因，是片中的創作歌曲。❺❶聶耳會有這樣的評估，是基於他對新音樂體現藝術家力量，和愛國主義精神的信念；聶耳也相信，以音樂的力量能提升民族情操，增強中國人的身分認同。漢化論在此民族救亡的時刻，在決定電影音樂的應用路向，和其所代表的意涵，扮演特別重要的角色。

對未來研究的建議

程季華和李少白、邢祖文合作編寫的《中國電影發展史》，是近二十年來中國電影研究的主要資料來源。這本書對中國電影的歷史作了全面的研究，講述中國電影從映演、製作的開端，到初期受制於城市資本家和西方帝國主義的控制，所導致的「墮落」，緊接著是左翼電影的黃金時期，最後在中國共產黨於一九四九年獲得輝煌的勝利後告一段落。這本書的範圍覆蓋中國電影五十年，以資料性取勝，而成為中國電影史的權威。也因為這項被公認的權威，主要作者程季華在一九八〇年初受邀至美國，為美國主要的電影系所講授中國電影。

程季華在有聲片的轉變報告中，確立《歌女紅牡丹》的成就，認為該片展開中國有聲電影的歷史。他也指出這部電影對封建主義和傳統主義的批判，是其蘊含進步意識的表現。但是在論述的最後，程季華毫不猶豫地批評該片實際上缺乏革命的承擔，並給《歌女紅牡丹》下定論：它沒有資格成為真正的社會主義電影。這種批評（比起文革時的批判溫和許多）表明了這本書堅決的社會主義觀點。程季華的《中

國電影發展史》是基於一個後文化革命的角度，來看待中國電影，這點既是本書官方的角度，也是其書寫中國電影史的基礎方法，問題出在純粹站在官方角度建立的電影史，可能具有某種破壞性。因此，被當作只有娛樂性而沒有政治性價值的電影，都從程的歷史著述中剔除出去，而可能威脅到黨領導人政治威信的某些電影，也被毀掉或隱藏起來。前一種情況發生在一九三〇年至一九四〇年的娛樂電影類型，尤其是在日本佔領上海時期拍攝的電影；後一種情況發生在一九四九年以前左翼電影中，或會牽涉到中產意識，或會揭露高級領導人，如江青等過去不正確身分的史實。左翼電影因此在文化大革命時期被清算，連帶地程季華的手稿亦遭焚燬，他本人也被下放勞改。程季華在一九八一年平反後，重新出版《中國電影發展史》，他在該書的序言中寫道：

> 為社會主義、民族解放和人民民主而鬥爭的進步電影文化的發
> 生、發展與壯大及其與帝國主義的和一切反動的電影文化之間的
> 鬥爭，這就是世界電影歷史發展的基本內容。[52]

為確定中國電影是完全的社會主義和民族解放的電影，中國電影的歷史是對帝國主義和反動電影的不斷鬥爭，程季華欽定左翼電影，並使它們成為最重要、最值得探討的學術研究題目，而不在此規範之內的影片，則自歷史中消失。這些電影包括主流的類型電影，和上海製片商和日本宣傳機關合資拍攝的通俗電影。[53]

在搜尋漢化論這個題目的過程中，我遇到一個由於過度集中於左翼電影，所產生的問題。首先，在批准之下的檔案資料，和官方或非官方錄影帶市場，所能看到的電影其實往往受限於官方電影史的強

制。對這時期有全面興趣的歷史研究者來說，單看左翼電影是不足夠，也不能令人滿意的。過於強調左翼電影，使Tuohy深具意義的中國電影音樂研究，處於困難的境地。她研究的要點是想說明一九三〇年代的電影音樂，其實應被視爲大都會文化萌芽的一部分，但是由於她尚未跨越左翼電影的樊籠，因此未能提供更爲有價值的例子。例如國語時代曲早在一九三〇年就開始應用在電影裏，其中一個例子是聯華公司在一九三一年製作，該公司的第一部有聲片《銀漢雙星》中，就加入了中國第一個結合夜總會和歌舞團表演的音樂劇段落。對像她這樣的計畫來說，將這一類影片列爲第一關注應該是必要的，然而很可惜的，這些影片全未被提及。實際上，我的研究也沒好到哪兒去，同樣也碰上了類似的困難。列管資料難以接觸、諸多電影拷貝的遺失，皆使得中國電影的編史有很多潛在的困難。

尤其爲了要了解一九三〇年代的電影爲何、如何使用某類型的音樂，我必須閱聽互文的材料，如中國藝術歌曲、救亡歌曲、國語時代曲和有關時代曲歌后周璇的作品。周璇是上海最閃亮的跨媒介明星，她在一九三〇年代初成爲時代曲歌星後，很快就以在《馬路天使》裏的演出和歌唱在電影界竄紅，各個公司和製作人馬上把握時間抓緊她，以利用她跨媒介的雙重價值。憑著她如日中天的知名度，她不只爲左翼的明星和聯華公司工作，同時也給右翼的商業公司如新華和之後與日本合資的大中華公司拍戲。

周璇在上海電影和音樂工業的雙重身分，引發我從她的電影中尋找更多有關流行歌曲與電影之間糾纏不清的關係。周璇後期的電影自然在程季華的著述中完全省略。觀看周璇的電影，我無可避免地接觸到歌唱片、戲曲片和古裝片對主流音樂相當倚重的類型片。程季華在

他的書裏，把這些在上海淪陷時期製作的戰時電影分類為「恐怖」、「間諜」和「愛情故事」，並將它們冠上如「黃色」、「軟調」等貶義詞。但是片中的音樂，和音樂如何應用的方式，卻提供了研究中國電影音樂技術和意涵一個非常豐富的空間。而關於對這些問題的解答，也可間接回答如中國特色、漢化論，還有民族文化和戰時政治關係的議題。這個初步觀察指引了中國電影歷史研究的一個新方向。當然這點沒法在此多談，需要在另一篇論文中再敍。

本文為英文原作 "Historiography and Sinification: Music in Chinese Cinema of the 1930s" 翻譯而成。鄭光輝初譯，再經筆者修改校正。

本文承香港浸會大學所提供的研究資助，幫助前往北京與台北的電影資料館察看館藏和蒐集資料，還有香港浸會大學電影電視系系主任吳昊對這個研究的支持，在此一起答謝。

注釋

❶例如林年同在《鏡游》（台北：丹青，1988）中對中國電影美學的討論。

❷馬寧，"The Textual and Critical Difference of Being Radical: Reconstructing Chinese Leftist Films of 1930s," *Wide Angle* 11.2 (1989):22-31.

❸Sue Tuohy, "Metropolitan Sounds: Music in Chinese Films of the 1930s" 選自張英進編纂的 *Cinema and Urban Culture in Shanghai*, 1922-1943 (Stanford UP, 1999), 200-221.

❹同上注，頁220。

❺Sam Ho, "The Songstress, the Farmer's Daughter, the Mambo Girl and the Songstress Again." *Mandarin Film and Popular Songs: 1940-1990.* Hong Kong International Film Festival Program (Hong Kong: Urban Council, 1993), 59.

❻王文和，《中國電影音樂尋蹤》（北京：中國廣播電視出版社，1995），頁55-58。

❼除了Tuohy的文章之外，葉月瑜從跨國界與跨文化角度論華語電影音樂，請見"A Life of Its Own: Musical Discourses in Wong Kar-wai's Films," *Post Script* 19.1 (Fall 1999): 120-136。

❽見馬寧，"The Textual"；馬寧，"College Course File: East Asian Cinema," *Journal of Film and Video* 42.2 (1990): 62-66; 裴開瑞， "Poisonous Weeds or National Treasures: Chinese Leftist Films of the 30s," *Jump Cut* 34 (Mar. 1989): 87-94；和他的 "The Sublime Text: Sex and Revolution in Big Road," *East-West Film Journal* 2.2 (June 1988): 66-86；畢克偉，"Sinifying and Popularizing Foreign Culture: From Maxim Gorkys Lower Depth to Huang Zuolin Yedian," *Modern Chinese Literature* 7.7 (Fall 1993): 7-31；和他另一篇 "The Theme of Spiritual Pollution in Chinese Films of the 1930s," *Modern China* 17.1 (Jan. 1991): 38-75。

❾馬寧，"College Course," 62。

❿畢克偉，"Sinification," 7-31。

⓫同上注，8。

⓬同上注，29。

⓭同上注，30。

⓮同上注；畢克偉，"The Theme"。

⓯Paul Gilroy反對歐美學界對國籍觀念「教條」化的迷戀，見 "Cultural Studies and

Ethnic Absolutism," *Cultural Studies* ed., L. Grossberg et al (New York: Routledge, 1992), 188.

⓰Gina Marchetti對最享盛譽的第三代導演謝晉的《舞台姊妹》所作的分析，提供一個研討漢化論的另一觀點。她的分析強調中國電影對好萊塢的包容，而不是一再重覆漢化論說。Marchetti認為，為了重新創作新電影美學，中國電影在五〇年代的改革時期結合了本土和外國的電影模式。見 "The Blossoming of a Revolutionary Aesthetics: Xie Jin's Two Stage Sisters," *Jump Cut* 34 (March 1989): 95-106.

⓱見陳楨穎的〈看見與看懂：格里菲斯與鄭正秋比較研究〉，《電影藝術》（1998年1月-2月）：45，和羅藝軍的〈費穆新論〉，黃愛玲編，《詩人導演費穆》（香港：香港電影評論學會，1988），頁369-372。

⓲勇赴，〈他揭開中日電影關係史的序幕—田漢早期電影觀新探〉，《電影藝術》（1988年1月-2月）：頁52-56；陳楨穎的〈看見與看懂：格里菲斯與鄭正秋比較研究〉。

⓳程季華等，《中國電影發展史》（北京：中國電影出版社，1981）第一卷，頁13-14。

⓴余慕雲，〈香港電影發展史話〉《香港電影八十年》（香港：市政局，1994），頁12。

㉑酈蘇元和胡菊彬，《中國無聲電影史》（北京：中國電影出版社，1996），頁36-7。

㉒同上注，頁27。

㉓同上注，頁29；程季華等，第一卷，頁33；李仲明，《梅蘭芳》（蘭州：蘭州大學出版社，1996），77。民新電影公司是二〇年代時期一個重要但壽命短暫的製片公司，首批的電影製作是五個著名京劇段子的戲曲片，請了梅蘭芳來主演，見程季華等，第一卷，頁554。

㉔除了戲曲片，神怪傳奇和武俠片也是這時期的重要類型。這些主流電影大部分是由兩家主要的電影公司天一和明星製作的。見程季華等，第一卷，頁62-63。

㉕以下著名的中文電影導演每一個都為不斷增加的戲曲影片作出貢獻，例如，徐克的《刀馬旦》，許鞍華的《撞到正》，侯孝賢的《戲夢人生》，張藝謀的《大紅燈籠高高掛》和《活著》，陳凱歌的《霸王別姬》和舒琪的《虎度門》。

㉖見程季華等，第一卷，頁156-157。

㉗ 同上注，頁163。

㉘ 見朱劍，《電影皇后胡蝶》（蘭州：蘭州大學出版社，1996），頁77。

㉙ 同上注，頁78。

㉚ 同上注，頁79。

㉛ 根據梅蘭芳的回憶，費穆曾如此邀請他參與《生死恨》的拍攝：『我國的電影技術，還比較落後，在種種困難的條件下，要進行彩色片的攝製，自然是一項艱巨的任務。但我們有信心、有勇氣做好這件事。你如能夠和我們一起作這個大膽的嘗試，我想是有意義的。』黃愛玲編，《電影詩人導演費穆》，頁213。

㉜ 同上注，頁214。

㉝ 同上注，頁104。在一份隨著電影公映發表的公開聲明中，費穆讚揚梅蘭芳細緻入微的表演，並承擔該次試驗失敗的責任。他坦言不僅忽略了彩色電影科技的複雜性，同時也因專注於顏色而削弱了原作的神采。

㉞ 見寧敬武的〈戲曲對中國電影藝術形式的影響〉和古蒼梧的〈試談費穆對戲曲電影的思考和創作〉，黃愛玲編，頁312-321，頁322-337。

㉟ 酈蘇元和胡菊彬，頁275。

㊱ 同上注，頁300。

㊲ 察看程季華一書中關於聯華影片目錄部分，可發現一九三五年是有聲片大量製作的時期。於一九三五年之前，程季華將所謂的「有聲片」列為「配音片」，以顯示電影沒有對白，只是加入歌曲和音樂而已。見程季華等，第一卷，頁519-646。

㊳ 《歌場春色》是中國電影史上第一部片上發聲的有聲片；而《歌女紅牡丹》則是第一部蠟盤錄音的電影，見酈蘇元和胡菊彬，頁282。

㊴ 同上注，頁293-294。

㊵ 同上注，頁301。值得一提的是聯華在一九三一年製作它的第一部有聲電影《銀漢雙星》。之後在一九三四年又製作了三部只有音樂，而無對白的有聲片。這三部都是著名的經典電影：《漁光曲》、《大路》和《新女性》。但是自一九三五年起，我們看到聯華較為固定地製作技術成熟的有聲片。見程季華等，第一卷，頁604-614。

㊶ 同上注，頁27-47。

㊷ 當田漢為電影寫作劇本時，他習慣附加寫上電影歌曲。他的著名歌曲包括〈母

性之光〉(《母性之光》，1933，聯華)；〈畢業歌〉(《桃李劫》)〈熱血〉，〈夜半
歌聲〉和〈黃河戀〉(《夜半歌聲》，新華)；〈青年進行曲〉(《青年進行曲》，1937，
聯華)；〈義勇軍進行曲〉(《風雲兒女》，1935，電通)和〈憶江南〉(《憶江南》，
1947，國泰) 的四首歌曲。〈義勇軍進行曲〉後經改編成為中華人民共和國的國
歌。

❹收集和編撰民歌是延安政府設定的一項主要任務。同時也在電影《黃土地》中，
作為故事的前提。故事以一名八路軍官顧青到偏遠的鄉村找尋本土的農民歌曲
作為開始。

❹史中興，《賀綠汀傳》(上海文藝出版社，1990)，第二版，頁73。

❹這篇言論原刊登在《明星》(一份由明星公司自己出版的雙週刊電影雜誌)，重
新編印在《賀綠汀音樂論文選集》(上海文藝出版社，1981)，頁6-7。

❹賀綠汀對改善音樂片製作的呼籲，顯示青年音樂家急需參與主流藝術如電影的
製作。有關他的電影音樂創作，見史中興，頁78-80。在為《馬路天使》工作之
前，他已經替好幾部電影作曲，著名的例子有《都市風光》、《十字街頭》中輕
快、以歡樂為主題的〈春天裏〉，還有為《船家女》、《壓歲錢》、《春到人間》等
寫的歌曲等，見王文和，頁4-10。

❹我很感激彭麗君介紹我這部電影並指出它的出處。見彭麗君，*Vision and Nation:
Building a New China in Cinema, the Chinese Left-wing Cinema, 1932-37* (Boulder:
Rowman and Littlefield, forthcoming).

❹Michel Chion, *Audio-Vision: Sound on Screen*, Claudia Gorbman trans. (New York:
Columbia UP, 1994).

❹見程季華等，頁334，頁337-338。

❺見王文和，頁21。

❺見程季華等，頁161-163，尤其在163頁，程季華把該電影置於社會主義的脈絡，
認同該片以歌女的悲劇反映封建與傳統主義的殘暴。但他隨後批判該片妥協的
結局。結尾中紅牡丹丈夫的「突然覺醒」，即是一個好萊塢敘事典型的結局。根
據程的說法，這樣的安排，沖淡了衝突性，因而削弱了它的「真實性」和批判
的尖銳性。

❺見程季華等，頁3。

❺上海製片人和日本行政人員合作拍片的詳細討論，見傅葆石，"The Ambiguity of

Entertainment: Chinese Cinema in Japan-Occupied Shanghai, 1941-1945," *Cinema Journal* 37.1 (Fall 1997): 66-84.

影像外的敍事策略：
校園民歌與健康寫實政宣電影

前言

　　流行歌曲與通俗電影是大眾文化的主脈，和整體的社會、文化、政治和經濟結構有密不可分的關係，因此一直是大眾文化研究兩個重要的類別。而二者的互爲，往往產生敍事意義與社會／文化／政治功能的雙倍效應。但無論在本土或西方的電影或文化研究中，鮮少將此兩類本質相異的媒介文本合併討論。在八〇年代前的台灣，流行歌曲的發展更是與電影的製作發行息息相關　（張純琳，1990: 202；苗延威，1991: 33）。從商業利益角度觀之，電影中穿插歌曲或音樂，是電影大力爲流行歌曲或流行歌手推廣的表現，在文本意義的建構上，電影與音樂也經常「共謀」，力圖營造文化、社會和政治認同的召喚。根據兩者各自發展的軌跡研判，電影和流行歌曲都不約而同地受政治、經濟和社會發展的影響，特別在七〇年代前後，兩個媒介逢國事巨變時，緊密合作，運用媒介的特質，調節認同危機。七〇年代中期即有中影公司以歌曲〈梅花〉拍攝同名政策電影《梅花》（1976，劉家昌導）而大獲成功的例子。以文化人類學者安德森（Benedict Anderson, 1991）的理論來看，《梅花》文本的長處在於以劇情塑造一個「想像的中國族

群」，再以歌曲〈梅花〉鞏固其正當合法性，獲取觀眾的認同。流行歌曲於此發揮了強大的政治渲染力，❶使得一元的中華民族論更爲鞏固，無怪乎當時的行政院長蔣經國先生公開讚揚此片，呼籲全民觀看（黃仁，1994: 169 ）。

《梅花》的例子顯示出流行歌曲與政宣電影的結合可達成相當有效的政治功能。但相對於比較不「通俗」的校園民歌，與煽動力較不明顯的政宣電影（譬如健康寫實影片），兩者的合作達成了何種社會文化與政治效應？兩者的合作又在台灣的電影史起了什麼作用？這是這篇文想探討的問題，目的在討論七〇年代末期，電影與校園民歌如何運用各自的類型特質，在影像與音樂相互形成的敘事網絡中，鞏固主流意識觀和建構國族認同。

七〇年代中期左右興起的現代民歌運動，後經媒體的轉介，由次元的音樂運動變爲主流的「校園民歌」。雖然校園民歌的內容和生產模式在初期和一般流行歌曲有所不同，但其表現在政治與文化上的意義卻同樣保守。首先，在表達民族意識和愛國主義這兩個主題上，校園民歌基本上和官方的意識形態相互輝映。這點在一九七八年台美斷交時有顯著的表現。民歌標榜的「唱自己的歌」運動，立即成爲抵禦「外侮」的集體意識表徵。歌曲〈龍的傳人〉在七〇年代末期以鮮明的民族中國象徵，簡單的曲式，和沈厚樸實的男聲將民歌推上了大眾文化的領域，並因此興起了一股〈龍的傳人〉的旋風。從大眾文化和流行歌曲工業的角度來看，〈龍的傳人〉的成功代表了校園歌曲的勝利，但從政治社會的角度來看，〈龍的傳人〉是校園民歌政治化的高度顯現，它對中國民族身分的再確認，和對中國文化的強烈認同，都顯示了校園民歌與國民黨政權當時提倡的國家意識有共同的認知。也基於此因

素，歌曲〈龍的傳人〉被直接引用到電影中，而當中央電影公司決定拍攝有關台美斷交題材的電影時，根據〈龍的傳人〉拍攝的同名政宣影片《龍的傳人》也就應運而生了。

民歌除了因轉換成校園民歌而變成主流文化之一部分外，後者的影響也波及當時被稱為「靡靡之音」的流行歌曲。校園民歌的強勢，使一成不變的流行歌曲產生了些許的改變。在唱片業界順應市場機能而作調整後，「清新」、「自然」和「群眾性」等民歌特質紛紛成為主流歌曲的更新要素。這點在以健康寫實主義為主要形式的電影中也看到了對應。如電影《歡顏》與《早安，台北》都使用了校園民歌（如《歡顏》中的〈橄欖樹〉），或是民歌化的流行歌曲（如《早安，台北》中的〈早安，台北〉）來作為電影的插曲或主題曲。《歡顏》與電影音樂專輯《橄欖樹》兩者的結合是媒介與商業機制再製的成功個例，該片與該專輯不但獲得票房上的成功（《1979年中華民國電影年鑑》，頁62），也獲得電影競賽的肯定（該片在民國六十八年第十六屆金馬獎競賽中獲得優等劇情片，並打敗〈小城故事〉，獲得最佳電影插曲，見《1980年中華民國電影年鑑》，頁75，78）。同時，《歡顏》與〈橄欖樹〉的合作也促成兩位女性藝人的崛起（飾演電影主角的胡慧中與演唱音樂的齊豫）。反過來看，《早安，台北》則是政宣電影運用歌曲矯正偏離的青年文化，和進行主流意識召喚的另一案例，但《早安，台北》卻因本身故事的侷限、意識形態的保守和對歌曲運用的簡單化，未獲觀眾與影評的支持讚揚。但從健康寫實主義類型，和校園民歌的意識形態兩方面來看，《早安，台北》與民歌的結合指涉保守主義對青年的馴服教化，這點又恰巧與校園民歌和健康寫實主義兩者的宗旨不謀而合。

本文將以《早安，台北》這部政宣意涵不甚清晰，但政宣功能不宜忽略的文本，與政宣意涵甚為明顯，但政宣效應可能不濟的《龍的傳人》兩部影片為主，討論政宣電影與校園民歌結合後的敘事意義，和此意義隱含的社會政治意涵。同時，也從這樣的分析討論中，提供對電影音樂敘事的理解，並進一步以台灣七〇年代的電影與音樂的演進史為本，建立對非影像（non-visual）或影像外敘事（extra-visual narrative）的一些分析基點。

電影音樂的文本性

電影音樂和電影敘事之間的關係，是電影符號學（Weis and Belton, 1985; Gorbman, 1987; Altman, 1992）和類型研究（Feuer, 1982），女性主義批評（Silverman, 1988; Kalinak, 1992; Flinn, 1992; Lawrence, 1991），和敘事學（Chion, 1994）於過去十年以來關注的課題。一般說來，在符號學和敘事學的研究中，音樂和聲音的分析是一體的，兩者皆被視為敘事的一部分，且多半不單獨作用，而是和影像互為，完成敘述。但他們和影像的互動，可因敘事者的操縱，構成三種不同的關係：一是增強影像欲表達的意義，二是減弱影像所欲表達的意義，三是否定影像的意義。本文選擇的文本，則是以第一種敘事模式，即增強影像欲表達的意義為主要的音像陳述模式。

增強敘事，一直是電影音樂所扮演的角色，這點無論是在劇情或非劇情，甚或在主流商業與前衛電影中都可見一斑。為了進一步解釋音樂的敘事方式，此處必須先介紹敘事學的若干基本概念。以敘事學的術語來說，一齣戲或一部影片所建構的世界是為「故事體」，希臘文稱之diegesis（Stam, 1992: 38）。舉凡任何發生於某個故事體內的事件皆

稱為故事敍述（diegetic narration），或戲內敍述（intradiegetic narration），反之，則為非故事敍述（nondiegetic narration），或戲外敍述（extradiegetic narration）（Stam, 1992: 96-97）。同理，音樂敍事的範圍也可以用上述的概念分析之。戲外敍述在商業電影的使用，稱為背景音樂（background music），或聲軌音樂（soundtrack music）。從敍事分析的角度觀之，背景音樂多半發生在劇外，劇中人物對音樂的存在，嚴格來說，毫無所知。背景音樂最大的作用，乃是提供給觀者聆聽，促進氣氛或情感的渲染，以達敍事的目的。也因為這個原因，背景音樂成為閱聽眾最熟悉的電影音樂用詞。觀眾既然是這類音樂首要的接收者，以專輯方式發行背景音樂，也就成為電影製作商業化的邏輯。目前在媒介串合愈來愈鞏固的情形看來，電影音樂更是成了電影製作不可或缺的環節，且在影片推出之時，就由唱片業負責促銷，成了影片滋生的另一個（異質同義）文本。

另一方面，舉凡劇中人物所發出的歌聲或音樂演奏，則稱為劇中音樂。此種音樂以故事體的方式出現，意謂它是人物世界的一部分，在此情形下，人物與觀者同時收聽到音樂，並能看到音樂生產的情形。劇中音樂作為敍事的一部分，其功能也就不局限於敍事的強調或氣氛的營造，而是按各個文本的意指，指涉某種程度的「真實」（authenticity）。這個真實是意識形態的「建構」（construct），可以是音樂的創作（Jeuer, 1988），人物情感的直接表露，也可以是體現影片寫實主義意圖的實踐（Gorbman, 1987: 45）。在此前提下，劇中音樂經常使用在傳記音樂電影、搖滾紀錄片或歌舞電影等類型中，而在一般的劇情電影，劇中音樂往往為表達人物的真實發聲。這和今日流行歌曲大量地用在片尾的工作人員表，有很不同的作用。

以上所列舉的皆是西方電影研究對電影音樂整理出的重點。但我們必須注意的是這些皆是以電影配樂，而非歌曲為主而發展出的分析模式。流行音樂，特別是流行歌曲，在某種程度上，運作的方式和電影配樂有所不同；基於此，流行歌曲和影像的關係應有其專有的解釋。源於其長遠的歷史，流行歌曲事實上已建立其專屬的領域，換言之，有其自我的生命，自外於電影而存在。當然這不意味否認流行歌曲也具有如電影配樂般之敘事功能。電影中的流行音樂在一般的情況中，的確是為增強敘事的環節，或是為補貼影像表達而存在。但除了上述的一般用法外，流行歌曲指涉的範圍比我們一般能想像的寬廣許多。若干對電影流行歌曲的研究（Romney and Wootton; James）強調歌曲在敘事中的首要地位。他們提及歌曲本身的要素，包含其音樂的類型特性、歌詞與其所具有的文化及歷史意義等，在在都影響到電影對音樂的選擇和與影像互動的運用方式。

　　流行歌曲生產意義的方式可以分為以下幾種：一，歌詞本身決定意義的形成，如〈龍的傳人〉指涉的是中華民族的認同；二，歌曲的類型決定意義的定型，譬如七〇年代「政治正確」的校園民歌，會影響政宣電影製作的題材選擇；三，歌曲曲式的安排順應原曲的意義，譬如原曲的再製，和安排作詞者侯德健、演唱者李建復成為影片中之角色，扮演近乎他們在現實中的身分；最後一點，也是最重要的一點，即流行音樂的意義經常取決於電影外的個別聯想，譬如〈龍的傳人〉提供對前現代文化地理中國之想像、懷舊和渴望，在影片之前已成為一顯著特定的文化音像，因此便利了影片意義的生產。雖然電影學者Noel Carroll強調音樂的特質屬表現性（141），但它同時也可和影像一般，有直接陳述的功能。流行歌曲不但修正影像的敘事，特別是當它

和影像並陳時，它還能直陳新的、意想不到的意義。本文主要的關切點即爲流行歌曲的直接陳述能力與包括演唱者、演唱方式的曲式安排和歌曲類型等流行歌曲產生意義的方式。這幾點分別在分析《早安，台北》與《龍的傳人》的部分會有進一步的討論。

影像外的敍事策略：校園民歌與政宣電影的共謀

㈠校園民歌與台灣電影的結合

　　校園民歌的起源可溯自楊弦、胡德夫、李雙澤等人於一九七五至七六年興起的現代民歌運動。受到七〇年代本土主義的風潮影響，一直只接受西方流行樂的大學生認爲有使命創造「自己的歌」，唱「自己的歌」（楊弦，1995；宇文正，1995）。有關校園民歌的起源和演變，在兩篇碩士論文中（張釗維，1992；苗延威，1991）都有詳盡的介紹。特別是張釗維的論文，對民歌內在的矛盾，持批判性的解析，並指出民歌意識形態的弔詭性：即一方面力求與主流的國語流行歌曲劃清界限，另一方面又無法擺脫媒體系統的操作，正巧爲其日後進入媒體工業鋪路。民歌在一九七七年被媒體工業吸納，成爲流行歌曲的一股「活水」，改良了日益不振的國語歌曲，更新曲式與歌詞，吸引年輕的音樂消費者。這不但造就了校園民歌的興起，也造成現代民歌運動的正式衰敗。校園民歌在唱片業者的推動下（新格唱片公司在一九七七年至一九八〇年間共推出十張專輯，見苗延威，1991：108），一方面成爲業界區隔產品的新類型，一方面在藝術音樂的介入下，也逐漸產生了次類型，以李泰祥爲首的創作，形成了另一類較爲菁英式的校園民歌。而在同時，電視媒介的介入，也使得校園民歌的散播更爲迅速（李建復，1995）。到了七〇年代末，校園民歌已發展成完整的文化商品，具

備像明星制，商品更新機制，和與各個媒介（如廣播、電視和報紙雜誌）相互串合等的文化商品要件，在此情形下，校園民歌進入電影，替代傳統的流行歌曲，成爲電影的主題曲與插曲，也是媒介機制的運作邏輯。一九七九年出版的專輯《橄欖樹》與同年發行的電影《歡顏》的合作，即是一個清楚的個例。

事實上，電影一直是國語流行歌曲的溫床。早期的上海時代曲（稱爲海派）和她後來的繼承者香港國語歌曲（稱爲港派），加上台灣國語歌曲，三者在很大的程度上，都曾仰賴電影而發跡生存。電影歌曲對流行樂發展的影響，也就格外顯著。如台灣的著名流行曲作者駱明道先生，就是因爲替電影《蚵女》配樂，才開始他的流行樂創作生涯。而李行導演也早在其一九七〇年的《群星會》中，結合好萊塢歌舞片與方興未艾的台產國語歌曲，來響應中影推出的「健康綜藝」類型。電影與流行歌曲的合作，之後主要是在瓊瑤電影中發揚光大，培植了著名的歌星如鄧麗君、甄妮、鳳飛飛、尤雅、蕭孋珠等。音樂在此類影片中的敘事作用，不外是以表達氣氛，敘述主角心理和情感爲主，甚少作爲政治性的用途。流行歌曲作爲政治性用途的，主要表現在政宣電影中，如先前提到的《梅花》一片。以歌曲作爲抒情的敘事傳統，到了以校園民歌爲主要音樂來源的愛情文藝片《歡顏》中，仍維持不變；以歌曲傳達政治意識的敘事傳統，到了《早安，台北》與《龍的傳人》兩部由李行導演的政宣電影中，有了更爲微妙的處理。

政宣電影是台灣電影的一個特色，顧名思義，爲政治宣傳而拍攝的電影是爲政宣電影。但若單獨以政治宣傳改、政治意義、政治功能，甚至是政治性等概念來解釋定義政宣電影，範圍則過於狹小。根據台灣資深影評人黃仁先生的整理，政宣電影又可分七類，分別是反共電

影、抗日電影、尋根與民族主義電影、軍教電影、勵志教育電影、農改經建、省籍融合與家園團結電影,和最後一類的國民革命電影(黃仁,1994)。從黃仁的分類中可以看出政宣電影的類型範圍很廣,很難簡單的概括。《早安,台北》正是屬於黃仁分類中的勵志教育電影,而《龍的傳人》則屬農改經建、省籍融合與家園團結這個政宣電影的另一次類型。黃仁這樣定義勵志與教育電影:

> 勵志與教育的電影……在台灣都被大力鼓吹,認為其有匡正教育,改變社會風氣的效果。鼓勵誤入歧途的不良少年浪子回頭,鼓勵殘疾的人士在心理及生理健康起來,鼓勵失敗的人東山再起……鼓勵團結合作為國家為社會效力,這些都是勵志片的恆常主題(269)。

和《早安,台北》同類型的影片為數不少,根據黃仁的列舉,有《錦繡前程》(1956)、《我女若蘭》(1966)、《女朋友》(1975)、《汪洋中的一條船》(1978)、《那一年我們去看雪》(1984)、《箭瑛大橋》(1985)等。另一方面,黃仁為農改經建、省籍融合與家園團結下的定義則是:國民黨中央政府遷台後,大力歌頌農改的成績。農改實施十年後,為解決面臨的農業升級問題,乃將劇情主人翁分於農、漁、林等業,並以改進生產方式,使農漁林更為富裕為主旨。另一方面,為爭取華僑回國與向心力,呼籲留學生回國參加建設,與國家一起渡過難關(頁299)。《關山行》(1956)、《蚵女》(1964)、《養鴨人家》(1965)、《路》(1967)、《龍的傳人》(1981)、《芳草碧連天》(1989)等皆屬於此類主題。

和反共電影、抗日電影、尋根與民族主義電影、軍教電影和國民

革命電影等其他次類型相比，農改經建、家園團結和勵志敎育電影，由於有健康寫實主義形式的護航，成爲政宣電影中政治意涵較不強烈的類別，因此也較不易被直接認定爲政宣電影。但是這並不意味此等次類型影片的政治或社會的敎化功能居次。以《早安，台北》爲例，它是一部表面上看來意識形態溫和的影片，但經由音樂的角度解讀，我們則可窺見其與主流意識觀的巧妙共謀。另一方面，《龍的傳人》則因與校園民歌的合作，而達成中華民族神話的再確認，與更爲強固的國族召喚。

㈡《早安，台北》＋校園民歌：雙份意識形態弔詭

> 從頭到尾，音樂創作都只是我業餘的興趣，如果要以之謀生，就
> 不合宜了。
>
> ——楊弦 ，〈精神領域的後花園〉

　　《早安，台北》是台灣六〇與七〇年代最重要導演李行在一九八〇年的作品。李行也是擅長以健康寫實風格建構政宣影片的電影作者。影片的故事和李氏其他作品的特點相似，係攸關傳統觀念和現代生活的衝突差異。但《早》和李氏先前作品之不同處，是它使用校園民歌來表現青年文化與家長權威的對立，並以李氏擅長的家庭倫理通俗劇的敍事結構，配以傳統的倫理價值，化解兩代的衝突，使家庭重獲和諧，社會復得秩序。

　　電影的情節以一個大學生葉天林爲中心。葉對音樂的愛好勝過文憑，他瞞著家人，每天曠課到西餐廳唱歌。葉特別害怕被父親發現他對音樂的熱愛，原因是葉母爲追求音樂，拋夫棄子，葉父因此深惡音

攸關傳統觀念和現代生活衝突差異的《早安，台北》（李行導演提供）

樂。但葉父終究發現真相，後經管家調解，葉父妥協，父子和好。但在同時，葉的好友因打工過度而遭車禍喪生，葉因此「頓悟」，決定學業還是首要，於是放棄音樂，重返校園。

　　表面上看來，葉父對其子涉及音樂是源於失妻之痛；但深一層而言，卻是指涉保守文化對音樂的貶抑態度。這裏對音樂的否定包含兩層意義：第一層是以科技掛帥的現代經濟模式，否定音樂作為終身職業的合法性，認為音樂生產是無經濟甚至也無社會價值的。第二層是對通俗音樂的階層概念，認為其所屬的文化社會位階遠低於正統的古典音樂，因此不值得傾全力追求。音樂在中國的古典文化中，被視為禮教生活不可或缺的訓練，但隨著歷史的變化，音樂世俗化的結果，音樂的地位成兩極化的分布──界定為「古典」的，是為「正」、「雅」之樂；界定為「流行」的，是為「俚」、「俗」之音。這個二分法並不

是台灣電影的專利，在許多西方及其他中文電影中，古典與流行的對立常常是敍事的基礎所在。西片《閃舞》，港片《青春鼓王》，中國片《搖滾青年》等都企圖突破此二分法對通俗文化的偏見。李行的《早安，台北》則以校園民歌來更正「俗」不等於「敗壞」或「墮落」，更進一步暗示對音樂的評價，應以其社會文化功能爲判斷標準，而非墨守成規、一味否定。爲達此「教化」目的，影片使用民歌的正統意識觀來建構音樂的合法性，更正葉父對音樂的偏見。

什麼是民歌的正統意識觀？西方通俗音樂的研究（DeCurtis, 1992: 313-18; Ed Ward, 1986: 388-402）概略將民歌定義爲以下幾點特質：民粹（populist），通俗（popular），前工業（pre-industrial），自發（spontaneous）與純粹（authentic）。所謂民粹，相對於菁英（elitist）；通俗，相對於古典（classic）；前工業，相對於工業（industrial）或後工業化（post-industrial）；而自發與純粹，則相對於人工化（artificial）與矯柔做作（inauthentic）。這些對民歌的定義和法蘭克福學派對通俗音樂的定義恰恰是一大鮮明的對照。根據阿多諾的說法，通俗音樂的本質是規格化、大量炮製和佯裝個性（Adorno, 1990: 301-19）。因此通俗樂，按古典樂或前衛音樂的觀點，缺乏創作性和藝術品質，按批判理論家的說法，是資本主義商品文化的最高表現，是麻醉民眾、宰制文化品味的前鋒（Horkheimer and Adorno, 1987）。

苗延威在他的論文《鄉愁四韻——中國現代民歌運動之社會學研究》中提出民歌在初期發展時，可分爲兩種創作形態，一種是以楊弦代表的「菁英取向」，著重配樂、唱腔、歌詞的「典雅化」與「精緻化」（頁59-60），另一種則是以李雙澤代表的「生活化」、「口語化」（頁61），類似西方民謠的簡約風格。這兩種不同的創作形態到了校園民歌

時期，仍然持續並存，並為校園民歌增加了多樣性。但在一般對民歌的認知中，仍以第二種形態為首要。同樣地，張釗維也在其《誰在那邊唱自己的歌：七〇年代台灣現代民歌發展史——建制，正當性，論述與表現形式的形構》中，提出了校園民歌和西方通俗民歌的共通性。如校園民歌手刻意強調的樸實衣著，不化妝，不裝扮，不重視「誘惑」，不挑逗「觀／聽眾情緒」（頁136）等造型，和流行歌曲的建制恰恰相反。張氏還列舉了校園民歌受歡迎的特徵：一，童稚的表現；二，俏皮地速寫現實社會；三，對田園鄉土的浪漫懷想等（頁137）。除了早期楊弦和後期如李泰祥的古典民歌等菁英化取向外，上述幾點都和「自發」（如生活化、口語化的歌詞與歌唱風格），「前工業」（如對田園鄉土的浪漫懷想和對流浪、遠行的幻想），「純粹」（如樸實衣著、素淨的裝扮）等西方民歌意識觀有其相應之處。

《早》片正是仰賴上述觀點來強調民歌的優點，闡述民歌的意義和所謂「靡靡之音」的流行歌曲是不能相提並論的。葉天林除了在餐廳駐唱，發表他的作品外（這是七〇年代民歌手在被媒體吸納前的主要工作），還將他的音樂帶到孤兒院、社區廣播節目中，娛樂大眾。這點說明他的音樂不是為媚俗營利而做，而是為他本身的興趣和服務助人的熱誠。所以當唱片公司要與他簽訂合約，吸納他的音樂為流行商品時，他立即婉拒。

端正民歌的意義不僅只是音樂上的，還兼具社會的教化功能。葉天林的民歌手身分也連帶意謂他是個好青年，只是一時糊塗（這點稍後說明），才會荒廢學業，欺騙家人。而為了凸顯葉的這些優點，影片提供了兩個角色作為對比，分別是他的好友唐風，和唐風的室友高文英。唐由於自小是孤兒，受盡歧視，因而抱持功利的人生觀，認為唯

有金錢能滿足他所缺乏的家庭與社會認同。於是他日夜賺錢,最後因疲勞過度,駕車不慎而喪生車禍。高文英則成天做明星夢,想在歌唱比賽中獲勝,以便成為歌星。

本片對高文英角色的描繪,示範了通俗音樂作為低俗音樂(low music)的所有否定要素。首先是高所選擇的歌曲:崔苔菁著名的〈愛神〉,提示高本身對音樂的品味是屬「靡靡之音」類型。再者,影片進一步以傳統的性別二元法標示(stigmatize)高文英的否定人格。他持麥克風的手勢,身著緊身衣的扭曲姿態,在在都說明了高文英和他所愛好的歌曲一樣「媚俗」(campy)和「矯柔做作」(inauthentic)。高的角色被描繪為具陰性特點,違反了他作為男性應有的性徵,在一次與葉天林的閒談中,高文英發表他對歌唱的看法:他認為歌唱首重聲音的甜潤,接著是清楚的咬字,最後還要有穩健的台風。在旁的葉天林則搖頭,不表贊同,因為這些都是一般對職業流行歌手的要求,和民歌強調自然、自發和純真,有很大的差別。

相對於流行樂的否定本質,民歌的意識形態特徵則表現在葉天林演唱的情形和創作的過程中。第一,器樂的選擇簡單,以吉他為主,代表民歌前工業化的生產模式;第二,歌曲的唱法不重雕琢,以實踐民歌純粹、自發的特質;第三,曲式的安排以簡單、平淡為主,側重音樂的傳達,而非舞台的戲劇效果。這些都是民歌意識形態的體現,也顯然是影片認為,優良音樂所應具備的品質。

主角葉天林的知樂、愛樂、惜樂,和他兩個朋友對音樂的無知(如只知賺錢的唐風),或對音樂的錯誤認知(如高文英),在影片中以影像配合音樂的敘事表達,形成了清楚的對比。此處,對音樂的價值評斷正好被用來區別青年的優劣。葉天林屬於好青年,因為他創作民歌,

且不濫用民歌；相反的，唐風和高天林屬於「需改正」型青年，因為兩者皆不懂民歌。

使用民歌來規範青年文化和整個政治文化有何關係？本文認為《早安，台北》很巧妙地用勵志教育電影的敘事格局來歸結一個需要秩序的和諧健康社會。這裏我們必須回到六〇年代的健康寫實主義一探究竟。健康寫實主義在六〇年代初期興起，是當時中影公司的總經理龔弘大力推動的一個新電影風格。❷根據文獻顯示，推動目的是企圖製造一個具有民族特點、藝術品質，並能雅俗共賞的中國電影，以求在商業和評論上獲得較高的價值。從今日的歷史觀點來看，健康寫實主義無疑兼負政治宣傳功能，企圖呈現台灣社會在國民政府領導下，安居樂業、祥和進取的影像。因此，當時佳作如《蚵女》、《養鴨人家》、《我女若蘭》、《路》等，和健康寫實主義的想像源頭——義大利新寫實電影——有本質上的差異。因為後者最重要的特點，如經濟凋敝與失業所帶來對「人性本善」此一論點的考驗（Kolker 1983: 62-65），都不是台灣健康寫實主義所關注的問題。❸作為一個鮮明的電影風格，健康寫實主義雖為時不長，但影響力卻一直不斷。譬如從李行導演於七〇年代後期和八〇年代初期拍攝的政宣倫理片中，我們仍可清楚觀察到健康寫實的符號拓譜。甚至像此片編劇侯孝賢在《兒子的大玩偶》之前的作品，也反映了類似的風格取向。❹《早安，台北》便是健康寫實主義持續至七〇年代末期的一個例子。如果我們按照廖金鳳先生的分析，確認《早安，台北》是最後一部健康寫實影片（1994: 45），但在風格和主題上，此片絕不是末流之作，相反地，它處處展現了這個類型的特質。❺

就風格而言，《早安，台北》使用了大量的實景，台北市街景在影

片中俯拾皆是，這也正是健康寫實主義和義大利新寫實電影風格的類似之處。就主題而言，使用校園民歌，也符合了「健康」的要求。但這仍未達到影片意識形態的零界點，因為葉天林在為民歌貢獻己力的同時，卻忽略了自身的社會角色，未盡學生之責，怠忽學業。因此為了將主角重新放回社會的規範中，敘事不得不來個急轉彎，讓他在得到父親的諒解後，卻因好友驟亡，決定放棄音樂、重返校園。故事以唐風的死解釋葉的「頓悟」，但卻破壞了故事的整體合理性。這樣的結局是李行電影的特色，更是健康寫實主義化解僵局的方法，使社會回歸次序的最終實現。影片為了將敘事拉到這個完結上，不惜推翻先前為音樂「正名」的經營，也不惜犧牲故事的「因果律」（causality）。在這個最高指導原則下，音樂，乃至於是優良音樂如民歌者，也要下降一級，讓位給真正值得奉行的價值：家庭與社會秩序。因為好青年不會玩物喪志，更不會因音樂而不顧學業。這麼一來，影片對民歌的最終看法顯露出來：民歌雖具匡正之風，但仍不能視為正務；大學生的職責是專攻學業，不是民歌。

在電影最後一景的第一個鏡頭，描寫主角在晨曦中道別家人，重返校園；下一個鏡頭則以長鏡引領我們觀看台北新一天的開始，在音畫不甚同步的場景裏，聲軌傳來主角的女友，正開始她的廣播節目：〈早安，台北〉，在同時播放同名曲，向聽眾道早。〈早安，台北〉是葉天林為這個節目寫的歌曲，但此時在聲軌中的歌聲不是原作人，而是在流行音樂以歌唱實力著稱的蕭孋珠。至此影片停格，打出「再會」字幕，在衝突已然化解的「真實」（Real）社會中，以「健康」的歌聲向電影觀眾說再見。膠片的結尾狡黠地回應民歌被文化工業吸納之實：大學生回到校園，把歌唱一職交回給職業演唱者。而影片所認同

的職業歌手也符合「健康」的標準,因為蕭孋姝正是一位以歌唱實力,而非色相或舞台表演見長(相對於文本前部所暗指的崔苔菁)的歌手。大學生對文化更新再生的貢獻不容否認,但社會規範的界限仍應遵守,在健康寫實電影與校園民歌的共謀後,民歌功成身退,社會回復一片祥和。《早安,台北》的勵志教育功能至此終於達成,該片並贏得第十七屆金馬獎最佳劇情片。

重塑國族新形象:校園民歌的政治化與政宣電影的終結

㈠修正民族主義

七○年代台灣電影雖有瓊瑤電影主控市場,但政宣電影仍未銷聲匿跡。不同於前期的政宣電影,此時的政宣影片可看到因應社會文化與政治背景而產生的類型變化。這便是以鄉土國家為主題的勵志教育電影因應政策需求,開始強調一個富有本土意識的民族主義和以台灣為輔、中國大陸為主的國族身分。此處將以「修正民族主義」一詞來討論此轉變。所謂「修正民族主義」,指的是七○年代提倡的民族主義,它和先前國民政府遷台後,所宣揚的「反共抗俄」意識形態,有明顯的差別。此一新的國族概念與民歌的政治意涵不謀而合,因此有以健康寫實主義為基礎發展出的政宣或勵志教育影片如:《龍的傳人》、《小城故事》、《汪洋中的一條船》、《原鄉人》、《早安,台北》等直接使用校園民歌,或「民歌化」的流行歌曲,來描繪一個現代化和民主化的國家意象。此意象所投射的國家是個有機的主體,不但能承受巨大的歷史變化,譬如《龍的傳人》中對台美斷交事件的再現處理,並能調節社會轉型時產生的各種矛盾,譬如《早安,台北》對偏離青年的匡正,和《龍的傳人》對新舊文化、現代與傳統倫理的協調。

本土化和民族傳統在李行電影中的表現最具特色，一九八〇年的《早安，台北》和一九八一年上映的《龍的傳人》，均使用校園民歌來闡述這兩個議題。《早安，台北》的主旨是調和兩代差異及「脫軌」的青年文化。《龍的傳人》則是一部具體但不過分典型化的政策電影，利用青年的愛國愛鄉意識，重塑一個現代中國的音像面貌。此面貌兼具民主、本土文化、祥和、進步等要素，對台灣當時一派國際孤兒的窘態，起了置換的作用。就與當時現實政治的關係而言，《早安，台北》的政宣意味顯然不比《龍的傳人》直接，因此構成兩片處理校園民歌的差異。

六〇年代的台灣在威權體制中，一方面箝制民主運動的發展，一方面進行經濟建設，提高經濟生產力。這樣的結果雖使人民財富逐漸累積，但政治民主化停滯不前，社會開放緩慢。七〇年代進入蔣經國時期，政治結構隨之改變。蔣於一九七二年出任行政院長到一九七八年應選為第六任總統期間，推行本土化政策，培養拔擢台籍菁英，並納入國民黨的領導階層（彭懷恩 1987: 101-106）。雖然本土化政策主要實施範圍是黨務及行政系統，但政策的改變也深及文化層面。加上七〇年代困頓難行的外交情勢，使得文化菁英和青年學生紛紛開始思考台灣的文化本質，其中論述部分以鄉土文學論戰最為著名；而在實踐部分，林懷民的雲門舞集，楊弦、胡德夫、李雙澤的現代民歌，均表現了強烈的民族主義精神。但這時期的民族文化本質和八〇年代的台灣意識或台灣主體性是不同的。它基本上還是延續「中國是母（主）體，台灣是子（客）體」這樣的傳統概念，強調認同中華民族的首要性，維護其在台灣延續的必要性。但和一般被視為政治宣傳的反共八股文學不同的是，這些文化生產相當強調台灣在此修正民族主義中的

地位。台灣文化、民俗傳統和方言被視為中華民族文化自我調整，自我豐潤的重點材料。林懷民在台美斷交的當天，於嘉義首演舞劇《薪傳》，節目開場前，林以台語對觀眾說話，介紹雲門在當日首演《薪傳》的歷史意義。節目演出時，舞者的汗水、淚水與觀眾的淚水交織，構成台灣在解嚴前最受矚目的中國民族主義高潮。同樣的情形也出現在現代民歌演唱會中，這些例子說明了七〇年代的鄉土思潮，與六〇年代的西化、美援、白色恐怖相較，是個文化思考的急轉。在國家身分備受挑戰之際，對全盤西化的反思應運而生，民族主義也因此再被搬上歷史，加以調整，以緩和國籍模糊的尷尬。另一方面，「自立自強」、肯定本土文化等意識也再度被強調，以激發愛國愛鄉的情緒，塑造民族巨人的形像。

　　家鄉與國家、民俗與現代藝術、台灣本土與中國大陸，這些結構性對立的元素被整合出一個新樣的民族主義，契合當時的歷史情境。但這個民族主義的主要功能其實仍舊相當保守，它吻合國民黨政府對內政策的需要，但對台灣的文化與政治開放卻無直接助益。原因有以下幾點：第一，它雖強調對土地的認同，但卻無視國內政治民主化的進展。第二，它認可鄉土文學論戰的階級觀點，主張減低城鄉的差異，但卻迴避資本主義急速擴張，造成財富日益不均，這樣一個重要的社會經濟結構問題。第三，它雖加入了台灣文化的特色，但仍擺脫不了傳統的中國本位主義，將台灣本地的文明界定為屬區域性，民俗性的次等附屬文明，將承自中國、歐美現代文化的部分視為具中心性、都市型、歷史性的主導文明。因此，本文在此提出「修正民族主義」一詞，來稱謂這個表面上看似進步，實際上仍承襲國民政府所倡導的國家意識形態脈絡，和台灣本土主義仍有本質上的差異。❻

㈡修正民族主義的音像體現：《龍的傳人》

一九七八年底美國宣佈與中國建交，台灣舉國共憤，次年，侯德健發表〈龍的傳人〉一曲，對此「國難」做出民族主義式的回應。此曲一推出，在民歌排行榜上持續四十週，加上各媒介的推動，〈龍的傳人〉儼然成了自〈梅花〉以後的另一首流行「國歌」。一九八一年李行執導，中影出品的《龍的傳人》上映，同年並有劉家昌拍攝的另一部政宣片《背國旗的人》，運用當時的媒體國歌〈中華民國頌〉，表達中國人的愛國主義與民族精神。兩部影片無獨有偶地使用了當時最普及的愛國歌曲作為主題曲，以增強主題意識。❼

電影《龍的傳人》從第一個鏡頭起，就開宗明義地點明故事的歷史情境，並以歌曲〈龍的傳人〉音樂作為所謂的背景音樂（background music），或稱戲外音樂（extradiegetic music），來配合仿新聞影片的模式，記述國民在聞悉與美國斷交時的憤慨。不論是背景音樂或戲外音樂，其使用的目的多半為強化敘事的效果，而在通俗劇中，此類型音樂更是煽動觀者的催情劑。為了使電影的開場減少其煽情性，增加其歷史的真實感，剪輯上花了一些工夫，如加入報紙頭條、街頭訪問、愛國捐獻等當時實際發生的愛國活動。在此開幕片段後，敘事由擬寫實場景（pseudo realistic scene）轉換至劇情場景（dramatic scene），介紹故事裏的兩個主要家庭，張家與范家。首先是張家，張先生與同事正在打麻將，吆喝著看電視的女兒張淑將電視聲音關小，以免影響牌局。電視播放著美國代表團抵達台北，在機場遭受群眾示威抗議的實況。之後鏡頭上移，進入樓上范家，范家人專注地看電視，特別是范父，對電視裏受訪問的計程車司機激憤的言辭，非常動容。張、范兩

人家對此事件的兩極反應，連帶地暗示他們受國家觀念浸淫程度的不同。

范、張兩人共事於同一個農業發展機構，但兩人的工作態度頗有差異。范克盡職責，張則長袖善舞，加上范子錦濤與張淑交往，張父反對，兩人因此常有嫌隙。范錦濤的角色是愛國青年，台美斷交，他決定放棄到義大利學習音樂的機會，組織同學成立合唱團，下鄉巡迴演唱，把民歌傳播全島。

愛國大學生、下鄉、民歌（合唱團的成員包括〈龍的傳人〉的創作人侯德健，演唱人李健復，及民歌手王新蓮和楊耀東）三項敘事元素建構出一幅清楚的修正民族主義音像。這幅建構主要以范錦濤作為焦點（focalization），在敘事中擴散開來。范強烈的國家與土地認同感在他尚未出現，便已是敘事中的一個點，這個點很快地和他的女友張淑（正順應父母之意，準備到日本留學）、姊夫（市儈氣濃厚的商人）形成對照。范拒絕姊夫邀約的西式大餐，卻與女友光顧路邊攤，更是一種民粹主義的表現。在吃路邊攤一景中，校園民歌首次在戲中音樂裏出現，由麵攤收音機傳出的是歌曲〈捉泥鰍〉。〈捉泥鰍〉由侯德健作曲，包美聖主唱，利用田園的景象，描繪對童真與工業化前生活的嚮往：

池塘的水滿了　雨也停了

田邊的稀泥裏到處是泥鰍

天天我等著你　等著你捉泥鰍

大哥哥好不好　咱們去捉泥鰍

與歌曲搭襯的敘事，則是范錦濤與張淑的對話，范對女友赴日學習一

修正民族主義的完美景象：城市與鄉村同調，智識階段與民眾同樂，國家與地方同化的一個理想境界：《龍的傳人》。（李行執導，中影公司提供）

事深表反對，但他卻未用冠冕堂皇的民族大義對女友曉以大義，反倒是輕快的劇中音樂不經意地張揚了本土的意涵。

　　校園民歌在文本中的重要性表現在稍後巡迴演唱的幾場戲。民歌的第一場景：行駛的卡車載著快樂的合唱團，唱著〈讓我們看雲去〉，卡車後則跟著一群嬉鬧的村童，歡迎合唱團的到來。這是一幅修正民族主義的完美景象：城市與鄉村同調，智識階級與農民同樂，國家與地方同化的一個理想境界。在此，校園民歌作為整合對立元素的力量，有了更明確的陳述。接下來的幾場演唱有如音樂錄影帶，合唱團分別出現於不同的場景，有曬穀場，有廟前廣場，有鄉民休憩的大樹下。在這些個別不同的地點，合唱團受到的關注是一致的，民眾無不專注聆聽，特別是純真的村童，興奮異常，笑鬧奔跑，對唱歌的大學生感

到新奇無比。這幾景全以〈讓我們看雲去〉貫穿不同時空，但寓意卻相同的敘事。最後一景更用正／反鏡頭的設計來營造一個大家庭的景象，表現合唱團與鄉民在歌聲中同樂，消弭彼此間的陌生。

這一連貫的歌唱場景同時也表現了本片對本土主義的實踐，這點可從對電影語言的使用中分析得知。攝影是以介入的方式，以類民族誌的取景，企圖綜覽鄉土風情。此一形式的運用充分表露出鄉土與都市兩者間的不對等關係。鄉村成了都市文明（包含文化與科技）輸入的場域，而村民和農村景致則成了都市主體觀看的對象。因此，合唱團雖是表演者，是被觀看的的客體，但由於它被賦予的敘事主體性，取消了它在被觀看的過程中所形成的客體性和被動性。這樣的敘事觀點正巧洩漏了影片對本土主義實踐的意識形態。在以回歸土地、認同鄉土的前提下，農村在城市文化的注視下，依舊是個「他者」，依舊居於被關照的位置，而非敘事的主體。在上述巡迴演唱的最後一景，鏡頭的安排充分體現此意識觀。

當合唱團於廟前演唱時，范父單位的農業考察隊正巧也到了同一地點，加入群眾一同觀看表演。農考隊的領隊是新任主任林朝興。林是個愛國青年，當美國承認中國後，他放棄在美的工作，回台灣加入建設，特別是參與與土地有關的農業生產。林朝興不但擁有現代科技專業，更具備傳統美德：他雖擁有西方的博士學位，卻仍認同他的農家出身，尊師重道，兄友弟恭；他對理論與應用之間有正確的認識，組織農考隊下鄉，是讓不具實地經驗的農務官員對土地有直接的接觸，藉以改善積習已久的官僚氣習。

林朝興和范錦濤兩人代表典型的「國家棟樑」角色。前者是「歸國學人」的再現，❽後者則是體現「把根留在台灣」的當時政策訴求，

兩人都是國民黨政府在六〇、七〇年代以民族文化倫理爲訴求，防止人才外流的政策。敍事在此運用鏡頭的變換，把兩人的視線連在一起，先是范認出在觀眾群中的林，之後林向范翹起大拇指表讚賞，然後范以揮手回敬。這是整段戲唯一以單人主觀對另一單人主觀的正／反鏡頭。除了政治意義的連結外，這個設計另外暗示了未來兩人的姻親關係，因林朝興正與范家女兒相戀。

林爲了化解范父對他的誤會，遂指派范父爲副領隊，率領第二農考隊下鄉。這一隊主要以年長的職員組成，包括張父和其麻將牌友。這一趟農村行的成效顯著，包括解決了情節的主要衝突點：原先范父與張父間的嫌隙化解，由冤家結爲親家（張淑趁搭機前往日本之際，逃家與范錦濤參加合唱團的巡迴演唱，張父因此怪罪范父），也解決了故事中的意識形態「缺失」：所有農考隊員在回歸農村鄉土生活中，體驗了新的人生意義，並決定從此開始新的、健康的生活形態。敍事爲了表現文本的這個主要意識，再次使用〈讓我們看雲去〉來貫穿這個片段。隨著音樂的進行，觀者看到農考隊遊走於養雞場、鄉間小路與水田之中，不是專注地與農民交談，便是輕鬆地享受鄉土的樂趣。這些景象並未使用對白來表達，而是以校園民歌穿插於戲外的聲軌空間，傳達人物與農村景觀合爲一體的和諧。

除了影片的開場外，校園民歌的應用至此，都在強調或表達本土主義，反而與美國斷交所造成的「民族暈眩」（national trauma）漸行漸遠，較無直接的指涉。我們可以說，這是李行導演作爲政宣電影作者特殊之處，也說明了健康寫實主義和社會寫實主義最大的不同。❾概括來講，兩者政治化的程度雖然相若，但就表現方式而言，還是有差異。健康寫實主義仍侷限於布爾喬爾美學觀的範疇內，著重維護文

化產品的獨立和清廉（integrity）。在此前提下,為避免落入教條的形式框架,必須利用結構化的二元對立來陳述社會、文化、經濟體系的互助,化解存在的危機和衝突,以便維持假面的穩定。在布爾喬爾美學觀、政宣電影和「文以載道」三者間,找尋一個支點,正是台灣戰後電影的特色,也是健康寫實主義「寓教於樂」之處。這些特點和社會寫實主義所主張的零曖昧,單刀直入的修辭法,大異其趣。❿

　　李行導演在這方面的長才,我在《早安,台北》中已經討論過。但在《龍的傳人》接近結束的部分,原來半遮琵琶的矜持逐漸被兩首校園民歌引入民族主義的激情。這個轉變的原因是《龍的傳人》在本質上是政宣電影,加上當時國家身分面臨的危機,因此在結束前必須以直陳的方式來「召喚」民族意識。這個「召喚」是這麼進行的:合唱團回台北,經過短暫休息後,繼續巡迴演唱。在出發之前,范錦濤與張淑決定私自舉行婚禮,團員代替了親人參加兩人在法院的公證婚禮,他們以侯德健作的〈那一盆火〉祝福新人:

大年夜的歌聲在遠遠地唱　　冷冷的北風緊緊地吹

我總是癡癡地看著那輕輕的紙灰　　慢慢地飛

曾經是爺爺點著的火　　曾經是爺爺交給了我

分不清究竟為什麼　　愛上這熊熊的火

熊熊的香火在狠狠地燒　　層層的紙錢　金黃地敲

敲響了我的相思調　　甜甜遠遠的相思調

別問我唱的什麼調　　其實你心裏全知道

敲敲胸中鏽了的弦　　輕輕地唱你的相思調

　　　　　　　　　　——《校園民歌組曲》,34-35

選擇這首歌曲當作「國難」時的結婚進行曲，可謂電影歌曲高度政治化的表現。把對婚禮的祝賀轉藉成抒發思鄉知情，悲嘆民族的流散，雖是突兀之致，也是影片不得不然的轉折。利用現有的民族主義民歌來誇大大學生的民族情緒，強調群眾自發的愛國熱誠，是影片必須遵守的法則。接下來又見音樂蒙太奇，這次不是輕快的吟遊歡唱，而是以肅穆莊嚴的語詞，道出中國近代的變亂。場景也從先前的戶外演唱移至室內大禮堂的表演，觀眾不再是天真無邪的村民，而是成千成百的年輕學子，隨著合唱團的歌聲中，想像自己的〈那一盆火〉。

接替這首歌繼續進行民族召喚的是歌曲〈龍的傳人〉，它將影片帶入結局前的高潮。作為影片的主題曲，〈龍的傳人〉原曲一直到這最後段落才出現，但有趣的是，這首主題歌曲被運用於此段落的方式和之前幾首民歌均不同。前面的歌曲，都發生在戲內，但〈龍的傳人〉先是以戲外音樂出現，然後逐漸加強其音效，成為戲內音樂。音樂的前奏在林朝興與全體職員宣佈以工作成果慶祝中華民國建國七十周年後，以作為銜接場景的方式，進入敘事。接著在清晨中的微光中，影片主要的人物（包括原來不關心國事的張父），夾雜在人群中，走向總統府，預備參加升旗典禮。此時進行中的音樂轉入主要的歌詞：

百年前寧靜的一個夜　　巨變前夕的深夜裏

槍砲聲敲碎了寧靜的夜　　四面楚歌是姑息的劍

古老的東方有一條龍　　它的名字就叫中國

遙遠的中國有一群人　　他們全都是龍的傳人

巨龍腳底下我成長　　長成以後是龍的傳人

黑眼睛黑頭髮黃皮膚　　永永遠遠是龍的傳人

配合著歌詞，攝影集中在影片的人物，呈現他們仰頭觀看國旗上升，同時口中唱著激昂的愛國民歌。而影片也在此時，離開愛國群眾，以一個遠鏡頭呈現國旗在總統府前升起，飄揚於新一天的晨曦中。

〈龍的傳人〉可謂校園民歌中政治意涵最露骨、最具煽動性的歌曲，它也因此成為校園民歌史上最普及的作品。歌曲的第一段寫著：

> 古老的東方有一條江　它的名字就叫長江
>
> 古老的東方有一條河　它的名字就叫黃河
>
> 雖不曾看見長江美　夢裏常神遊長江水
>
> 雖不曾聽見黃河壯　澎湃洶湧在夢裏
>
> ——《校園民歌組曲》，18-19

作詞者運用了傳統中華民族的象徵（如巨龍、黑眼、黑髮、黃皮膚），及代表民族命脈的中國地理名詞（如長江、黃河），將自鴉片戰爭（「百年前寧靜的一個夜，巨變前夕的深夜裏，槍砲聲敲碎了寧靜夜」）以來，中國遭戰亂分裂的威脅，民族認同被質疑的危機，以流行音樂的方式表達出來。侯德健以其寫校園民歌的長才，把一首富沈重意象的民歌，以簡單但抑揚頓挫，起承轉合甚為顯著的曲式，造成雄渾的愛國歌曲。加上主唱者李建復沉厚樸實的聲音，〈龍的傳人〉變為一首「多元」的歌曲，兼具八股的民族主義、藝術歌曲的形式和民謠的流暢。也就因為這些特色，使它成為健康寫實政宣電影絕佳的敘事利器。歌曲在片中一方面強化民族主義，另一方面則用來召喚觀者的認同情緒，希望以音象雙管齊下的敘事，來激發觀眾的民族情緒，進而使他們對影片所倡導的民族認同有所肯定。

呼應片頭的仿新聞片模式，片尾也同樣採用紀錄片的形式來配合

國慶升旗，描寫萬民一心，高呼中華民國萬歲的「真實」景況。這個安排有兩個重要意義：第一、它成就了影片敘事結構的完整性：始於假紀實，終於仿現實；始於半虛構半史實，繼以虛構持續敘事，最後在虛實兼容的場景中劃下句點。第二、在寓意上，它證明國民在受創後，更加團結愛國。這個寓意在歌曲的召喚下，表現得更為強烈。經由歌曲〈龍的傳人〉的協助，文本完成了對國家身分，民族認同的再確認。

結論

電影音樂一向被認為居於電影製作、電影敘事的之次，這也形成了電影研究長期以來對音樂和聲音的忽視，然而在電影史和流行音樂史中，音樂與影像互襯、互補、抵觸，甚至是互爭的例子不勝枚舉。中文電影雖然一直都未重視聲音與音樂的製作，但並不意味其僅僅著重影像的敘事。近來的中文電影愈來愈重視音樂，一方面是媒介的整和及商業的考量，二方面也是電影作者與音樂作者對影像與音樂相互之間關係的挖掘。如侯孝賢、張藝謀、王家衛電影中迷人的音像流動，不但劃開了一個敘事的新層面，也引領了新的閱聽研究。但此處想重申的是，台灣電影實際上在七〇年代從《梅花》開始，音樂的選擇就已開展了影像外的另一個敘事策略與空間。到了校園民歌時期，利用音樂來指涉另一層意義的情形便更加明顯。《早安，台北》運用校園民歌隱含的社會文化意義來達成教化青年的敘事目的；《龍的傳人》直接引用校園民歌來營造一個政治團結、社會融和並致力建設的族群。這兩個文本對音樂的使用雖不盡相同，但對音樂的倚賴卻如出一轍。兩者皆在音樂中建立了影像不足以單獨達成的敘事功能。

當然從政治解嚴，政治認同複元的今日來看政宣電影《早安，台北》與《龍的傳人》，或聆聽校園民歌如〈早安，台北〉、〈讓我們看雲去〉、〈龍的傳人〉，都可能產生某種程度上的尷尬。《早安，台北》提示了健康寫實政宣電影走到末途時，所作的困獸之鬥，企圖在舊的主題中，注入新的文化元素。《龍的傳人》就其影片類型和對校園民歌的運用而言，清楚且完整地揭露其獨特的歷史性，毫不掩飾它依附主流意識觀所建構出的歷史，但同時也為這段歷史劃上了終點。這部影片出品的時間正是校園民歌衰敗、台產電影亮起第一個紅燈之際，標示了校園民歌與政宣電影的蜜月終結，也代表政宣電影的臨別秋波。兩年後興起的新電影，開始搶奪發言權，重新詮釋台灣的近代史。但在新電影強烈的藝術化傾向，和致力開拓新寫實主義的理想下，改變了電影與流行歌曲的關係和互動樣態。除了一九八三年的《搭錯車》是個例外，流行音樂在電影中的地位從此一落千丈，被逼至邊緣的邊緣，直到九〇年代初期，電影原聲帶紛紛搶灘有聲市場，流行樂和電影敘事的關係在可有可無之下，順應後期資本主義的商品邏輯，緩慢地進行整合。

注釋

❶影片《梅花》有效地運用主題曲〈梅花〉來描繪堅貞不屈的民族性,並使用相當誇張的表演方法來建構中華民族的神話。她更以台灣人民抗日的故事來同化台灣與大陸當時對日本帝國主義不盡相同的民族反應,進而確認台灣即中國,中國即台灣的政治觀念。有關本片的解讀,請參照本書另一章:〈《梅花》:愛國流行歌曲與族群想像〉。

❷有關健康寫實電影的歷史,請參見《電影欣賞》專輯:〈1960年代台灣電影「健康寫實」影片之意涵〉1994: 11月-12月,頁72。

❸廖金鳳先生在〈邁向健康寫實電影的定義—台灣電影史的一份備忘錄〉(《電影欣賞》72期)中對健康寫實和義大利新寫實主義有詳細的比較,請見頁41至44。

❹侯孝賢和陳坤厚兩位導演在新電影之前合作的作品中,便充分體現了健康寫實主義的風格與形式。除了《兒子的大玩偶》(1983)外,侯的《就是溜溜的她》(1980)、《風兒踢踏踩》(1981)、《在那河畔青草青》(1982)都表現了類似民族誌的攝影風格和對田野的嚮往。

❺廖金鳳先生在〈邁向健康寫實電影的定義——台灣電影史的一份備忘錄〉一文中,提出「《早安,台北》是健康寫實的最後一部作品」的說法。這個陳述不盡詳實,以單一影片來界定某種電影風格的起始,是較爲武斷的做法。任何一種電影風格的形成必須倚靠一定數量的影片,同樣的,某種電影風格的衰敗,也不是單靠認定某一部影片,就能蓋棺論定。電影風格的部分定義,在於其形式的可用性和延展性。作品對風格的倚賴和運用,是在於程度的差別,而不因時期、類型、作者而有截然的不同。因此,我們在政宣片《龍的傳人》中仍見健康寫實主義的形式,在侯孝賢的早期作品中,看到對原型(prototype)的獨特再現。這些例子說明了健康寫實在台灣電影歷來中不斷迴轉,爲新的作品提供靈感,替研究者找到民族電影的發展脈絡。

❻「修正民族主義」一詞的概念得自於:一,持台灣意識者對「中國情結」的批判,施敏輝編著之《台灣意識論戰選集》,二、台灣鄉土文學論戰的討論文獻,見彭瑞金的《台灣新文學運動四十年》以及尉天驄編的《鄉土文學討論集》。

❼在Christine Choy與Renee Tajima於一九八六年合作的紀錄片《誰殺了陳果仁》中,〈梅花〉一曲出現在華裔美人社區生活的一景,顯示〈梅花〉的影響力並不僅止於台灣地區,還深深遍及七〇年代的華裔文化。綜觀全片,音樂經常用來

指涉種族與文化的差異，使用〈梅花〉作為華裔社區生活的「配樂」，正是因為這首歌曲含有鮮明的中華民族印記。

❽「返鄉」（homecoming）這個文化原型（cultural prototype）一直是華語電影的特色之一，早在一九七〇年白景瑞執導的《家在台北》中，「學成歸國」、「落葉歸根」等文化概念便是重要的主題。電影以傳統的文化觀念來整合政治和社會觀的矛盾。以遊子歸來的故事，證明台灣在七〇年代已逐漸脫離貧窮不安的時局，拆除對國家安定繁榮抱持的懷疑心態。

❾劉現成先生在他〈六〇年代台灣「健康寫實」影片之社會歷史分析〉中提出對焦雄屏女士對健康寫實和社會寫實比較的批評。劉文對健康寫實主義與社會寫實主義的比較所提出的看法基本上正確，但缺乏進一步的說明。同時焦的觀點也非全然錯誤，她提到兩者在本質上相似這一點來說，從健康寫實的典律和典籍看來，不無道理，請見《電影欣賞》72期，頁56。

❿有關社會寫實主義的著作和討論，英文部分可參見Jay Leyda, *Dianying: An Account of Films and the Film Audience in China*和Gina Marchetti, "The Blossoming of a Revolutionary Aesthetics"，中文部分可參見毛澤東的〈在延安文藝座談會上的談話〉。《毛澤東選集》第三卷），以及程季華的《中國電影發展史》，第一卷，1981, 頁4-6。

參考資料

中文部分：

黃仁，《電影與政治宣傳》。台北：萬象，1994。

張純琳，《台灣城市歌曲之探討與研究（1930-1980)》，碩士論文台北：師範大學音樂研究所，1990。

彭懷恩，《台灣政治變遷四十年》。台北：自立晚報，1989。

張釗維，《誰在那邊唱自己的歌：1970年代台灣現代民歌發展史—建制，正當性論述語表現形式的形構》，碩士論文台灣新竹：清華大學歷史研究所，1992。

苗延威，《鄉愁四韻——中國現代民歌運動之社會學研究》，碩士論文。台北：台灣大學社會學研究所，1991。

楊弦，〈精神領域的後花園〉《自由時報》海外版副刊：〈發現自己的歌〉，C6，1995年7月12日。

宇文正，〈我們的歌〉。《自由時報》海外版副刊：〈發現自己的歌〉，C6，1995年
　7月12日。

李建復，〈時光雖逝，美會留下〉。《自由時報》海外版副刊：〈發現自己的歌〉，
　C6，1995年7月12日。

《校園民歌組曲》。台北：一品文化事業有限公司。

毛澤東，〈在延安文藝座談會上的談話〉。《毛澤東選集》第三卷北京：中國外語出
　版社，1967。

程季華，《中國電影發展史》，第一卷。北京：中國電影出版社，1981。

專輯〈1960年代台灣電影『健康寫實』影片之意涵〉：《電影欣賞》72期 (1994: 11
　月-12月)。

施敏輝編，《台灣意識論戰選集》。台北：前衛出版社，1988。

彭瑞金，《台灣新文學運動四十年》。台北：自立晚報出版，1991。

尉天驄編，《鄉土文學討論集》。台北：遠景出版社，1978。

《1980年中華民國電影年鑑》。台北：中華民國電影事業發展基金會，1981。

英文部分：

Adorno, Theodor W.　*Introduction to the Sociology of Music.*　Trans. E. B. Ashton.
　New York: Seabury P, 1979.

——. "On Popular Music." *On Record.*　Simon Frith and Andrew Goodwin, eds.
　New York: Pantheon, 1990. 301-14.

Altman, Rick (ed).　*Sound Theory Sound Practice.*　New York: Routledge, 1992.

Anderson, Benedict.　*Imagined Communities: Reflections on the Origins and Spread of
　Nationalism.*　2nd ed.　London: Verso, 1991.

Carroll, Noel.　*Theorizing the Moving Image.*　Cambridge: Cambridge UP, 1996.

Chion, Michel.　*Audio-Vision: Sound on Screen.*　Trans. Claudia Gorbman. New
　York Columbia UP, 1994.

Davis, Darrell Wm.　*Picturing Japaneseness: Monumental Style, National Identity,
　Japanese Film.*　New York: Columbia UP, 1996.

DeCurtis, Anthony, ed.　*Rolling Stone Illustrated History of Rock and Roll.*　New
　York: Random House, 1992.

Dittmer, Lowell and Samuel Kim. *China Quest for National Identity.* Ithaca: Cornell UP, 1993.

Feuer, Jane. "Self-Reflexive Musical." *Film Genre Reader.* Ed. Barry Keith Grant. Austin: U of Texas P, 1988. 328-43.

———. *The Hollywood Musical.* Bloomington: Indiana UP, 1982.

Flinn, Caryl. *Strains of Utopia: Gender, Nostalgia, and Hollywood Film Music.* Princeton: Princeton UP, 1992.

Gorbman, Claudia. *Unheard Melodies: Narrative Film Music.* Bloomington: Indiana UP, 1987.

Horkheimer, Marx and Theordor W. Adorno. "The Culture Industry: Enlightenment as Mass Movement." *Dialectic of Enlightenment.* Trans. John Cumming. New York: Continuum, 1987. 120-67.

James, David E. *Power Misses: Essays Across (Un) Popular Culture.* London: Verso, 1996.

Kalinak, Kathryn. *Settling the Score: Music and the Classical Hollywood Film.* Madison: U of Wisconsin P, 1992.

Kolker, Robert. *The Altering Eye: Contemporary International Cinema.* New York: Oxford UP, 1983.

Lawrence, Amy. *Echo and Narcissus: Women's Voices in Classical Hollywood Cinema.* Berkeley: U of California P, 1991.

Leyda, Jay. *Dianying: an Account of Films and the Film Audience in China.* Cambridge: MIT, 1972.

Marchetti, Gina. "The Blossoming of a Revolutionary Aesthetics: Xie Jin Two Stage Sisters." *Jump Cut* 34 (1989): 95-106.

Rommey, J. and Wootton, A., eds. *Celluloid Jukebox: Popular Music and the Movies Since the 50s.* London: BFI, 1995.

Silverman, Kaja. *The Acoustic Mirror: Psychoanalysis and Female Voice.* Bloomington: Indiana UP, 1987.

Stam, Robert et al. *New Vocabularies in Film Semiotics.* New York: Routledge, 1992.

Ward, Ed et al., eds. *Rock of Ages: the Rolling Stone History.* New York: Rolling Stone, 1986.

Weis, Elizabeth and John Belton, eds. *Film Sound: Theory and Practice.* New York: Columbia UP, 1985.

《梅花》：
愛國流行歌曲與族群想像

　　華裔導演崔明慧與日裔導演仁內（Renee Tajima）合作拍攝的一九八六年電影《誰殺了陳果仁》（*Who Killed Vincent Chin?*）中，有一段場景令擁有七〇年代台灣經驗的觀眾莞爾一笑。這段場景約莫發生在影片的前十分鐘，當鏡頭從底特律街頭轉到華人社區時，一個身著白色小禮服的年輕女子拿著麥克風，隨著簡單的鋼琴伴奏，站在台上唱著：「冰雪風雨它都不怕，它是我的國花」。俯角的中特寫鏡頭背景是相襯女子白衣的白色牆壁，之後鏡頭一跳，入眼的是白色的舞台上插著一幅美國國旗，台下是端坐著的華裔老人。之後鏡頭轉往不同的華人社區、華人歷史、華人面孔，然後再回到歌唱的場景，女子繼續以不太肯定的聲調，唱著「梅花梅花滿天下，愈冷它愈開花」。唱歌的女子的確年輕，咬字不清楚的嘴還看得到牙套。這段場景使得《誰殺了陳果仁》有了清楚的跨國和跨文化符號，原因是影片不僅擅長以音樂分場，也有意識地以音樂來指示文化與族裔的差異。在以〈梅花〉這首七〇年代後期在台灣風行一時的愛國流行歌曲，帶動整段記述華人移民史的段落後，鏡頭切到一張黑人的面孔和黑人的藍調音樂，來代表美國汽車城底特律根深蒂固的勞工文化。這樣的處理不僅增強了本片的語法修辭，也增加了（少數族裔）紀錄片之於影像外的另一個語

意開拓面。❶假設〈梅花〉一曲是製作者認為能充分代表華裔社區文化的聲音符號，那麼〈梅花〉對於七〇年代台灣主體而言，呈現了什麼樣態的國族意義？

　　〈梅花〉一曲是流行歌曲寫手和愛國片導演劉家昌在1973年寫的歌曲。❷名為〈梅花〉，所欲標明國家精神的意旨不在話下，再參看以下抄錄的歌詞，歌曲中歌頌中國神聖國族的寓意則更加清晰：

　　梅花　梅花滿天下　愈冷它愈開花
　　梅花堅忍象徵我們　巍巍的大中華
　　看那遍地開了梅花　有土地就有它
　　冰雪風雨它都不怕　它是我的國花

在實際的運作上，單就歌詞本身並無法達成全民普及的效果。一首歌曲的流行，還須倚靠阿多諾所說的「動人的標準化曲調」。❸〈梅花〉一曲中，劉家昌以相當簡單的歌謠曲調，即Aa式的曲式，配以四句歌詞，句句押韻。此舉將原本可能具教條化政治訊息的愛國歌曲，改變成「清新動人」的流行小品。〈梅花〉一曲的成功促成電影的開拍。一九七五年劉家昌成功說服中影與香港電影發行商第一影業，支持他運用親情倫理劇的模式，加上已然普及的歌曲，拍攝政宣片《梅花》。影片在隔年的春節假期推出，加上製作公司運用國營媒體大肆宣傳，《梅花》成功地擊敗其他影片，如愛國片《八百壯士》（丁善璽導）、西部片《狼牙口》（張佩成導）、文藝片《秋霞》（宋存壽導）和《碧雲天》（李行導）、武俠片《流星蝴蝶劍》（楚原導）、古裝片《瀛台泣血》（李翰祥導），成為一九七六年最賣座的國片。❹以梅花作為國族的比喻，本來就有其便利性，再加上影片對歌曲插入敘事的用法，增強其「召

喚」（interpellation）力量，使得《梅花》成爲台灣政宣電影中一部文本較具複雜性的影片。

政宣電影與「萬世風格」

政宣電影顧名思義，是爲政治宣傳而拍製的電影，特別在台灣戰後的電影史中，政宣片是國民黨營的中央電影公司主要的製片方針。七〇年代中期擔任中央電影公司總經理的梅長齡，就曾經引用蔣經國總統的談話來闡述如何「發揮電影事業的社教功能」：

> 在製作影片或節目時，不能只問能不能賺錢，而須先問是否有益於國、有益於民……今後要盡其所能發揮電視、電影和廣播事業之社教功能，多製作介紹新知、闡揚人性、宣導政令、反應輿情、以及發揮中華文化之作品，使社會走向開放、祥和、健康之大道……。

這一段指示，不但說明了電影的製作路線，同時也對電影的功能加以極高的肯定，視爲建設開放、祥和、健康社會之動力，這是影劇工作者的榮耀，也是義不容辭的責任。❺

這段紀錄清楚地揭示作爲電影工業龍頭的中央電影公司，其製片的方向與原則皆以中央政府對文藝制定的政策爲準。梅長齡的敍述除了一方面肯定電影爲正當藝術之外，另一方面也擬訂電影的功能爲：「介紹新知、闡揚人性、宣導政令、反應輿情。」這四項官方的宣示也正是政宣片一向的目的與功能。政宣電影因此多半是公營和黨營片廠的主要片種，但由於台灣解嚴前文藝與政治不分的狀況，一般的民營製作公司也兼拍政宣片。

雖然政宣片在現今的台灣電影中已不存在，但它的歷史卻相當長。❻從一九五〇年由中影前身農敎與軍方片廠中製拍攝的的反共片《惡夢初醒》，到一九八七年中影、嘉禾、湯臣合製的抗日戰爭片《旗正飄飄》，不管是官方經營的片廠，還是民營的製片公司，總共拍了不下幾百部政宣影片。儘管如此，政宣片一直未受評論的關注，主要原因當然是其明顯的官方印記，再者是影片類型的特定通俗劇形式，兩者加起來，使得政宣電影成為台灣電影不願被提起的「傷痕」。政宣片的目的在敎化觀眾，因此在「訊息」的設計上，講究清晰，避免隱晦曖昧，這樣的敍事模式自然和保守藝術所注重的「含蓄」、「深沈」等圭臬大相逕庭。這對傳統的影評而言，又是另一禁忌，政宣片之不入廟堂，也就不難理解。❼但是，從研究影史的觀點看來，政宣片卻有其複雜的文本結構，對建構觀眾的認同意識，有強烈的影響力。通過對政宣片的分析，亦可解釋七〇年代通俗電影中的部分文化政治。

政宣電影中最重要的形式要素可以用「萬世風格」（monumental style）來定義。「萬世風格」一詞對討論電影中的國族認同是項關鍵。在中文電影的傳統中，對「萬世風格」的引用不勝枚舉，遠可追朔自默片時期的《火燒紅蓮寺》（1926）、四〇年代的左翼電影《一江春水向東流》（1945），近可參看民族史詩政宣片《源》（1979）和《唐山過台灣》（1985）。這些影片雖然在主題和類型上各有不同，但都選擇了中國文化的圖像和制度來作為風格建立的要素。《火燒紅蓮寺》的武打神怪圖像；《一江春水向東流》中的抗日戰爭場景、熙攘往來的上海街頭，和二一八事件後的上海難民潮；《源》和《唐山過台灣》中考據講究的清朝服裝、頭飾，和開墾拓荒的場景。再加上這四部影片中讚揚的傳統倫理與封建思想等等，都是「萬世風格」在中文電影中常

見的演繹。「萬世風格」在日本電影中也是連結國族認同的重要關鍵，三〇年代的日本導演塑造了一強有力的電影風格，一方面抹煞了古典好萊塢電影的規範，一方面頌讚日本的悠遠傳統。電影歷史學研究戴樂爲（Darrell Wm. Davis）在他一九九六年的著作❽中檢定了「萬世風格」的三項要件：一是對日本歷史的正典化，二是對本土美學的禮讚，三是對封建忠誠的褒揚。❾日本在三〇年代後期和四〇年代初期的「萬世風格」電影遂冀望將原本爲西方媒介的電影重新正名，將「日本的文化傳統轉換爲聖禮儀式」。❿ 這樣的工程意味將電影放進傳統日本中，重新打模鑄造，包括將電影與歌舞伎、園林造景、茶道、武士道等結成連理，完成對「失落」日本藝術的回歸。

　　戴樂爲的著作對「萬世風格」概念的貢獻，是說明「萬世風格」並不僅具美學上的意義，更是歷史性、物質性的演繹。這當中對身分意識的塑造，特別有其敏銳的觸角。但戴氏的整理還未盡完善，原因是對電影這個音像雙身的媒介，「萬世風格」的推演應該不僅止於影像的分析，也必須涉及對聲音與音樂的釋義。國民黨營中央電影公司與香港第一影業合製的《梅花》是否在音樂上表現出「萬世風格」的格局？參照七〇年代的歷史背景，這部影片似乎在相當的程度上展現了引發「萬世風格」的必要性（也就是政治性）。當國民黨政府遭受一連串外交挫敗時（先有一九七〇年日本與台灣斷絕外交關係，再有一九七二年台灣退出聯合國），政宣影片《梅花》藉著主題歌曲的催化，和歷史的虛構情節，對國家身分備受挑戰質疑的歷史困境，提出反彈，並藉此鞏固搖搖欲墜的國族意識。以電影類型與音樂結合的通俗劇，加上維護執政集團的意識形態，使《梅花》登上一九七六年金馬獎的桂冠，取得最佳影片、最佳編劇（鄧育昆）、最佳非歌劇影片音樂（劉

家昌）、最佳攝影（林贊庭）和最佳錄音（忻江盛）等獎項。❶但此處衍生的問題是：《梅花》是否就可以用聲音／音樂的「萬世風格」來解套？它在音樂的運用上，是否也是「萬世風格」的表現？

《梅花》／〈梅花〉：建立音樂的想像族群

電影《梅花》複製了許多中日戰爭影片的老套情節，但作為七〇年代的賣座電影，《梅花》的特殊在於將抗日的地點搬到台灣，描繪台灣人高度的中國認同，和在此認同驅動下的英勇抗日行為，無怪乎中國影評人協會對此片的評語為「表現台省青年的抗日精神」。故事描寫台灣某個小鎮居民，因日本軍隊一連串的暴行，憤而起義抗日。敘事中的第一件事故是日軍為建築水壩，欲將當地的某處墳地遷移，引起鎮民不滿，四位長者遂率鎮民抗議，卻因此遭砍頭身亡。事件二是小學老師投水自盡，以表示與昔日同窗日本軍官並無鄉里誤認的曖昧關係。事件三是鎮民為保護自大陸入台作戰的國軍人員，而被日軍折磨並處決。在這三件事故之後，原來作為日本走狗的小流氓，目睹同胞為抗日不惜犧牲的精神，決心達成國軍未能完成的任務，炸毀日軍的防禦工事。最後抗戰勝利，台灣重回祖國懷抱，離散的親人得以返鄉團聚，中國文化倫理得以恢復，中華民族得以存活延續。

上述四個事件清楚表現了中華民族認同的政治意涵。影片中的殉道者皆是為保衛民族文化、同胞、國家而犧牲的角色，而小流氓最終良心未泯，以身殉國，證明台灣人仍具中國人的身分和認同。但在七〇年代中期，這樣一部電影的歷史意義為何？而它意圖建構的又是什麼樣的觀眾群？這些是本文以下欲開展的分析，也是解釋這部電影當時之所以普及之因。

基於七〇年代的外交困境,《梅花》以古喻今的意圖,不難理解。藉著片中角色以非戰鬥的方式抵抗殖民主義與帝國主義,影片主要還是想營造一個(想像的)歷史空間,好來安置觀眾對國家民族的認同意識。當然這樣的工作還必須仰賴觀眾對「台灣即中國」這個錯誤認知(misrecognition)已有一定程度的接受,才能成功。但影片在強化鞏固這一認知的方法上,卻與一般政宣片有所不同。它將通俗劇中音樂的部分加強成一個半獨立的論述,打造成國片少見的以音樂達成的政宣煽情文本。以同名歌曲〈梅花〉,進行跨越時空界限的民族召喚,使觀者在視覺及聽覺的敘事層面之外,進行另一種認知活動;在虛擬的音像世界外,感受到由歌曲引致的情感認同:

> 梅花　梅花滿天下　愈冷它愈開花
> 梅花堅忍象徵我們　巍巍的大中華
> 看那遍地開了梅花　有土地就有它
> 冰雪風雨它都不怕　它是我的國花

用來配合這四句簡單歌詞的僅是一段Aa式的曲調,使得歌曲的母題動機(motif)易於辨認。而編曲也力求簡單,既不繁複亦不誇張,這點與日後的另一流行國歌〈龍的傳人〉(侯德健詞曲)和〈中華民國頌〉(劉家昌詞曲)有極大的差別。歌曲一開始以木吉他奏出由幾個音符組成的前奏,之後待第一句歌詞進入後,編曲由吉他改為以絃樂,來傳達母題動機,並同時增強整個音效。整首歌曲於是以此為基準,在段落間,母題動機隨歌詞的加入,音量逐漸轉強,並在將近結尾處,達到主唱、和聲、器樂伴奏三者和鳴的高潮;簡易的詞曲使得〈梅花〉極易被聆聽者學習,不消幾次聆聽,聽者便能記得全曲,並自行吟唱;

而編曲的排列更使得音樂的行進由簡入繁，由小變大。

〈梅花〉一曲在開場段落後以「主題音樂」（theme music）的方式出現，隨著演職員表出現，歌曲以器樂演奏的版本，而不是歌唱的版本呈現。但這只是片頭音樂形式化上的安排，在影片的敘事中，〈梅花〉一曲的功能在於幫助建立劇中的情感高潮，歌曲在影片中主要出現在「故事的世界」中（diegesis）。這和一般同期同類的影片視音樂僅為敘事背景，用以烘托氣氛、增強情境，展現極大的不同。此種用法的好處在於較容易於將觀眾「縫入」敘事的主要意涵內，使得「觀眾群」的建構符合影片的意指。但是接下來的問題是：觀眾群是如何被縫入敘事，經由哪些程序完成影片的正文性？主題曲〈梅花〉在鎮民哀悼投水自盡的小學老師的那一場段落中，首次以劇中音樂（diegetic music）出現。在這場高度形式化的悼念戲中，學生及鎮民先是集體走向曾被全鎮唾棄的小學老師投水之處，此舉引起日本憲兵的恐慌，紛紛往該處結集。當敘事轉入正題，鏡頭首先聚焦在一個學生臉上，描寫他的悲痛。觀者可認出此生即是先前以惡劣的態度嘲弄被誤會老師的帶頭學生。但此時在聲軌中，我們卻聽不到他的哭號，而是聽他唱出：「梅花，梅花，滿天下，愈冷它愈開花」，並同時看到他往河水中投下第一束悼念的梅花。

以梅花比喻犧牲的老師，是上一景中的主要意義。而歌曲、鮮花和集體悼念共同構成此意義。但歌曲於此不僅具有推衍故事的功能，它還被用來寓意化國家的神聖性。此寓意化功能的達成分成幾個步驟：首先，是將歌詞內容以故事性及視覺化的方式表現出來，第二步驟是將歌曲以劇中音樂的方式呈現，讓劇中人物不僅演出他們的悲傷，更直接唱出他們的感受。讓人物同步對嘴的唱出原曲，使得歌曲

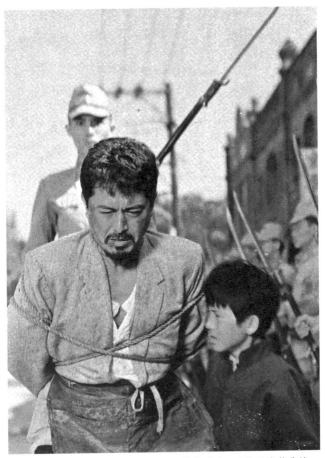

豬肉販在被送往軍法處途中，要兒子停止哭泣，以歌唱代替悲憤：
《梅花》。(中影公司提供)

可直接被納入敘事中，進一步強化了歌曲的敘事角色和情感訴求。再者，歌曲在此的運用，於情節上肯定了無辜教師的個人高貴情操，更同時讓觀眾進一步熟悉歌詞中，讚揚中華民族的偉大的意涵。在這一層面上，歌曲的指涉從文本的情節認知跳躍至文本外的國家認同。

這項認同進階的過程，並無法靠一、兩個人物的敘事運作，達到

顯著的效果。但在這段戲裡，導演兼音樂設計劉家昌運用音效的設計，即藉著壓制所有其他的聲效來突出歌曲的敘事獨佔性（即音樂的優勢），成功地結合聲音與影像，將歌曲與影片的寓意推至第一次的高潮。首先由一個學生唱出歌曲的第一句歌詞，接著由另一人唱第二句詞，如此持續至首段結束，之後由眾人以合唱的方式，反覆第二段的歌詞。不僅歌曲的呈現是以此一至多的方式，鏡頭內的場景調度也是如此。由特寫個人的特寫、中景鏡頭，到涵蓋所有悼念者的長鏡頭，影像的書寫在在強調個人與群體間的同質與一致性。

這個由點成面的音像語法在影片第二個情感高潮處再度出現。此次是藏匿國軍人員的鎮民在被送往軍法處的地點途中，全鎮居民走出家門，為他們送行的悲壯場景。如同前例，敘事的焦點由點遍及面，由個人而及整體。首先是中心人物豬肉販的兒子，因掩不住悲傷，奔向在人犯群中的父親。豬肉販毫不傷感地回應，要兒子停止哭泣，做個勇敢的中國人，並囑咐幼兒以唱歌來代替悲憤。當男孩唱出第一句歌詞後，他的父親接下唱第二句，駐足旁觀的小鎮佳麗張艾嘉紅著眼眶唱第三句，之後有另一人接唱第四句，如此反覆，直至絕大多數在旁觀看的鎮民都紛紛開口唱歌。無獨有偶地，當每個人加入歌唱的行列時，他／她亦同時自屋簷下步出，全然不顧日軍的屏障，進入囚犯的進行行列。

以上對兩個語法相似但時序不同的場景所做的分析，解釋回答了文本的兩個問題：一、影片的歷史意義應如何釐清？二、觀眾群的建構過程為何？上述的分析除解釋場景調度、剪輯與歌曲結構三者間的緊密關係之外，也整理出每場戲的敘事基點均以由個人到群體這樣的結構進行，並且最後都在「全體動員」的語法中畫下句點。「大合唱」

和「集體行動」因此也成為整體敘事的主要機制，不僅完成了影像上的「想像族群」（the imagined community），也完成了音樂上的「族群想像」。❷音樂不單強化了殉道者的強烈犧牲精神，也營造了引致觀者情感洋溢的音像空間。在文本內的情節鋪陳與文本外的國家認同兩者相互的牽引下，《梅花》提供了一個跨越歷史界限的族群想像，進而達成對當下國族身分的再次確認。

通俗歌曲與通俗劇的工具性

此處回到先前有關聲音／音樂「萬世風格」的問題。究竟《梅花》一片是不是真有所謂音樂「萬世風格」的存在？音樂，特別是主題曲〈梅花〉，是不是體現了「對中國歷史的正典化」？「對本土美學的禮讚」？「對封建忠誠的褒揚」？是否將「中國的文化傳統轉換為聖禮儀式」？對「失落」的中國藝術有所回歸？就第一與第三點而言，本片透過歌詞意象的表達和情節的鋪陳，的確有如此的意圖，儘管對歷史正典化的書寫漏洞百出，對封建忠誠地褒揚流於煽情，曝露其手法的粗糙與生硬。再就第四點來說，透過將歌曲主題意識的運用和人物「雖千萬人吾獨往」的犧牲橋段，也表現了將中國傳統文化聖禮化的努力。但總括來說，由於歌曲的通俗形式和影片的類型特性，使得《梅花》僅具有意識上對「萬世風格」實現的慾念，但在實際的效用上，本片仍屬通俗音樂與通俗電影包裝下的煽情宣傳品。

電影中通俗歌曲的浸淫，其功能除了提供樂趣、品味，並行使阿多諾對文化工業的斷語：對群眾的「主控與掌握」（domination and control）之外，❸絕對需要影像的支撐。但缺少電影類型的操作，則影像的渲染力也無用武之地。通俗劇，或稱文藝片、情節劇，是《梅花》

《梅花》讓人看到了通俗劇最原始定義（音樂的煽情性）的表現和
女性通俗劇的彰顯（母性主題的讚揚）。（中影公司提供）

成為賣座片的主要原因。缺乏通俗劇的橋段和濃得化不開的煽情要
素，政宣片的功能則無法彰顯。「濃得化不開」的煽情要素即是Peter
Brooks 指稱的「過度的模式」（mode of excess）。⓮這個通俗劇最為普
遍的批評用語用到影片分析中，指的是在通俗劇中，劇情的進展通常
配合過度宣揚的場景調度（包括表演方式、燈光設計、佈置、化妝、

服裝道具）、攝影和聲音的裝置，來達成某種極具戲劇張力的效果。❶

在英國學者Geoffrey Nowell-Smith對好萊塢通俗劇的分析中，則進一步說明這樣的形式和布爾喬爾家庭成員的對稱關係，特別是對性壓抑或性別壓迫所造成的緊張狀態的呼應。這些在弗洛伊德敘事下受壓抑的布爾喬爾人物，往往藉著通俗劇的誇張表演，配上過度宣揚的場景調度、逼迫的攝影和亂人心緒的音樂，狂亂地宣洩再也無法按耐的力必多，在通俗劇的世界裡獲得（文本的）解決。❶

相對於好萊塢的解決方法，台灣通俗劇的機制則較爲輕緩。以《梅花》爲例，除了運用慣常的「改正」（conformist）橋段，❶如因無辜者喪生而立即產生的良心發現外，實際上看不到馬克斯與弗洛伊德兩大敘事的演繹，反而看到了通俗劇最原始定義（音樂的煽情性）的表現和女性通俗劇（female melodrama）的彰顯（母性主題的讚揚）。通俗劇的字典定義說到通俗劇乃劇情中有音樂作爲情緒張揚的標示。❶英國學者艾紹舍（Elsaesser）認爲這樣實際上方便我們將通俗劇的問題看成是風格與表達的問題。在《梅花》中，可以看到主題曲〈梅花〉將敘事戲劇化、將情節分段、建構情緒等操作，展現出主觀與主題性的功能。加上對偉大母性的無限誇大，達成政宣通俗劇賺人熱淚的雙重效果。

最簡單的兩個範例即是由胡茵夢與張艾嘉飾演的兩個母親角色。前者的丈夫離家前往主要戰區的中國大陸，對抗日本鬼子，留下老母與幼子給妻子照顧，然而妻子卻因被誤會與日本軍官有染（意謂雙重不貞，一不忠於丈夫，二不忠於國家）而投水自盡，以表清白。之後在湖邊舉行的追悼中，〈梅花〉奏起，意圖召喚閱聽者的認同情緒。第二個範例發生在影片的結束鏡頭，講述的是母離子別的天倫悲痛。這

段情節的開端始於胡茵夢死後，戰爭持續，打仗的父親仍在遙遠的中國，未婚的張艾嘉在情感空白等待之際，挑起養育胡幼子的責任。數年之後，抗戰勝利，未婚的媽媽期待多年的戰爭英雄歸來，但英雄攜回的不是求婚的動作，而是新婚的妻子。張艾嘉多年希望落空，與幼子多年的母子關係也必須終結。就在張搭上離開的馬車之際，音樂再度起奏，幼子拔腿追趕，大聲呼喊「母親」。

這兩個段落中的音樂設計展現出對閱聽者工具化的操作。阿多諾在他一九四一年那篇著名的〈論通俗音樂〉（"On Popular Music"）一文中，說到通俗音樂的受眾可分為兩型，一是「旋律服從型」（rhythmically obedient type），一種是「情感洋溢型」（emotional type）。其中後者尤其是電影音樂的主要受眾形態。阿多諾進一步闡述「情感洋溢型」和通俗音樂的關係：

> 基於原本就是為適應情感聆聽需要而設計的晚期浪漫主義和從中衍生的音樂商品，情感洋溢型的聽者什麼音樂都聽。他們聽音樂為的是能痛快的哭一場，音樂吸引他們的不是基於快樂，而是沮喪產生的音樂表達……音樂中所謂的「釋放」時刻不過就是讓人們能有所感觸的一個機會……情感洋溢型音樂就像一個母親說：「孩子，過來哭。」這樣一個影像。這就是為群眾設計的心靈洗滌，但這麼一來，使得群眾的意識更為堅固……音樂允許聆聽人坦承其沮喪，並藉著這個「釋放」，讓他們安心回到他們的社會依賴。❶

《梅花》最後一個鏡頭染指的便是情感洋溢型閱聽者，並在影像音樂的合奏中，導引他們佔據兩個並對的位置，一個是替代母親張艾嘉的位置，一個是哭喊幼兒的位置，並在感染兩者的沮喪同時，潸然

淚下，達成阿多諾所稱的心靈洗滌（catharsis）。經由這樣一個釋放傷感的機制，情感洋溢型閱聽者再度回到原本的社會政治想像中，安心地繼續行使中國主體的認同。

通俗歌曲和愛國文藝戰爭片旣是文化工業的標準產品，也是通俗文化中，最能引致消費者直接身體反應的媒介與類型。❷但兩者的「共謀」，將此身體的反應轉化爲Watkin所謂的「制式的情感效應」（manufactured affectivity），將原本個人的感性生活遞減爲極權主義的集體哀號，❷將本來可以較爲自由啓發的體液，全部奉獻給愛國父權封建聯盟。《梅花》／〈梅花〉的堅忍、不畏冰雪風雨地賴活等可想像的要素，全部被工具化制式成愛國、忠貞、無私的國族主義美德。

將《梅花》放置在它生產的實際歷史情境中，則其政治意圖更爲彰顯。首先，是對台灣光復前歷史特意的編撰，以強調台灣人乃中國人這樣一個單一的國家認同概念。片中所描繪的正面排日和抗日起義行動並無歷史根據，因爲台灣人民大規模的武裝抗日行動基本上在二〇年代後已告終結。此外，在中日戰爭期間，台灣人的參戰經驗，就集體記憶而言，是台灣人被遣往中國對抗中國人，或東南亞諸國對抗歐美聯軍，而非對抗日本人。《梅花》對此段歷史的謬誤書寫絕非異常，而是基於解嚴前文化政治的邏輯。爲了貫徹及內化中國民族主義思想，政策電影一向喜歡對台灣的殖民歷史做「重寫」（re-writing）（或可稱「反寫」），《梅花》即是一例。它呈現了在二次大戰終結前，一個具有中國血統及中國文化的日本殖民地，如何積極地對抗日本軍國主義。更甚者，將場景位於台灣的小鎮，佈置像一個了無特色、形式化的片廠城鎮，是淡化台灣的在地性，進而合理化台灣即中國的一部分，台灣認同即中國認同的概念。此舉並非罔顧歷史事實，而是在七〇年

代冷戰政治逐漸轉換之時，台灣必須做出的相應之道。《梅花》對國民政府「中國結」的再次服膺，❷一方面爲自己作爲政宣電影的類型影片盡了本份，另一方面攘外安內，替國民政府的領導權威加蓋印記。從這幾個角度來看，《梅花》不啻爲一優秀政宣影片，也無怪乎當時的行政院長蔣經國先生大力讚揚此片，呼籲每個國民都應觀看這部描繪高貴中華民族精神的好電影。❷

　　歌曲〈梅花〉在電影中使得中華民族的神聖性高踞於侵略國日本之上，而在影片文本之外，它的國族寓意在一九七六年至七〇年代尾，隨著國有媒體的傳銷，持續增大、繁衍、複製，乃至於被模擬。當時的蔣緯國將軍也將〈梅花〉這首「非常國歌」改寫成〈梅花進行曲〉，便於官方工具式的使用。〈梅花〉於是成爲各項慶典活動的主題曲和主旋律，是參加者在國歌齊唱後，必須再唱的另一首國歌。而在席捲台灣島的十年後，〈梅花〉也旅行到華人散居的北美，幫助面對文化衝突的華裔移民，舒解些許認同的障礙。

　　〈梅花〉一曲中對「中國」此一民族概念的煽情描繪是它所以普及各地之因。將梅花不畏嚴寒惡劣環境的特性崁入文化素材中，也使得電影及歌曲便於對照七〇年代台灣所面臨的身分困境，及台灣人在此困境中所感受到的震驚，和震驚後的信心恢復。這首盛極一時的流行國歌一直到另一波更大的震驚（一九七八年的台美斷交）發生，才被另一首風格與意義更爲聳動的流行曲〈龍的傳人〉取代。❷對於七〇年代來說，〈梅花〉／《梅花》是難以抹滅的記憶，影片推出之後於台北市連映二十一日之久，❷並列爲「一九七六台灣十大賣座冠軍」。而往後的幾年當中，《梅花》更是三家公營電視台每逢重要國家慶典假日必放的電視影片。如果七〇年代是台灣的中國情結最爲高漲的年

代，「罪魁禍首」不單只是國民黨政府，主流的電影觀眾多少也是共謀之一。誠如近來的文化理論所言，身分的建構總是需經累積、修正和繁複的辯證，才能形成某種定型的意識形態。❷在今日台灣政府及台灣人努力證明其獨立主權及獨立國族身分之際，這個會令許多人為之汗顏的七〇年代文化經驗，恐怕也是台灣百年來歷經身分掙扎的軌跡之一，而電影、流行歌曲正是掙扎所留下的軌跡。

注釋

❶ 對本片有興趣的讀者，除了可參看原片外，亦可查閱崔明慧導演的口述自傳，《眞實與鬼影：女導演崔明慧回憶錄》。台北：元尊文化，1998。

❷ 根據張純琳的論文所述，劉家昌可能是台灣流行歌曲產量數目最高的作者。見《台灣城市歌曲之探討與研究（1930-1980）》，台北師範大學音樂研究所論文，1990，頁110。劉家昌導演的愛國影片為數不少，除《梅花》外，還包括《雪花片片》（1974）、《日落北京城》（1977）、《揹國旗的人》（1981）、《聖戰千秋》（1984）、《黃埔軍魂》（1986）、《梅珍》（1994）等。

❸ Theodor W. Adorno, "On Popular Music," 305.

❹《梅花》被中國影評人協會選為該年度最佳國語片首位，評語為：「表現台省青年的抗日精神，設置為用心，主題歌風行海內外，影響廣泛，甚堪讚譽。」見《中華民國電影年鑑：1975-1977》。台北：中華民國電影事業發展基金會，1978，頁54；黃仁，《電影與政治宣傳》（台北：萬象，1994），頁169。

❺《中華民國電影年鑑：1975-1977》，頁4。

❻ 根據杜雲之在《中國電影史》的記載，政宣片的歷史可追溯自一九三〇年代中期，國民黨為了對抗左翼電影，特成立電影片廠，拍攝有利本身政黨利益的影片。見第一冊，頁122至130。台北商務印書局，1972。

❼ 凡事皆有例外，如黃仁所著的《電影與政治宣傳》（台北：萬象，1994）就是首部對政宣片作較詳細整理的書籍，對此類型的研究奠下基石。

❽ Darrell Wm. Davis, *Picturing Japaneseness* (Columbia UP, 1996), 43。

❾ 同上，6。

❿ 同上。

⓫《中華民國電影年鑑：1975-1977》，頁23-24。

⓬ 見 Benedict Anderson 的名著，*Imagined Communities: Reflections on the Origins and Spread of Nationalism*, 2nd edition (London: Verso, 1991).

⓭ Max Horkheimer and Theodor W. Adorno, "Culture Industry as Mass Deception," *Dialects of Enlightenment* (London: Continuum, 1991), 21.

⓮ Peter Brook, *The Melodramatic Imagination*, 1976.

⓯ Thomas Elsaesser, "Tales of Sound and Fury: Observations on the Family Melodrama." *Movies and Methods,* Vol. II. (Berkeley: U of California Press, 1985), 165

-89.

⓰ Geoffrey Nowell-Smith, "Minnelli and Melodrama." *Movies and Methods*, Vol. II. (Berkeley: U of California Press, 1985), 190-194.

⓱ 同註**⓫**，頁169。

⓲ 同上，頁172。

⓳ Theodor W. Adorno, "On Popular Music." *On Record*, 313-314.

⓴ 有關此點的文獻，可參考Annette Kuhn, *The Power of the Image: Essays on Representations and Sexuality*; Richard Dyer, "Only Entertainment and Male Gay Porn: Coming to Terms," *Jump Cut* 30, 27-29; Theodor W. Adorno, "On Popular Music."

㉑ Robert W. Witkin, *Adorno on Music* (London: Routledge, 1998), 24.

㉒ 對「中國結」、「中國意識」的討論在一九八三年，〈龍的傳人〉作者侯德健赴大陸「匪區」的消息散布後，引起了島內外激烈的爭辯，見施敏輝編著的《台灣意識論戰選集》（台北：前衛出版社，1988）；陳映真，《中國結》（台北：人間出版社，1988）；彭瑞金，《台灣新文學運動》（台北：自立晚報，1991）。

㉓ 黃仁，頁169。

㉔ 劉家昌在台美斷交時發表〈中華民國頌〉，由費玉清主唱，推出之後，取代了〈龍的傳人〉，成為媒體國歌，劉更以此曲於一九八一年拍攝愛國片《揹國旗的人》。

㉕《梅花》在台北市的上映日期為一九七六年一月三十一日至二月二十日，適逢春節期間，見梁良編著的《中華民國電影影片上映總目》，下冊（台北：電影圖書館，1984），頁421。《梅花》除了在台灣賣座甚佳外，在國片不是太受歡迎的香港，亦連映兩星期，見《電影人生：黃卓漢回憶錄》（台北：萬象，1994），頁213。當然以上映日數來評斷影片的票房不是正統的研究方法，然而在資料匱乏的情況下，以上映日期作為比較的基準，或可提供一些線索。在比較所有於當年上映的影片，除了《八百壯士》上映日外，《梅花》的上映日數，和古龍小說改編，楚原導演的兩部武俠片《天涯明月刀》與《楚留香》共居第二。

㉖ 文化認同和國族認同等議題在一九九〇年代成為文化研究的主要部門，相關的著作多如過江之鯽，此處筆者引用的文化理論的麥當勞，即Homi Bhabha, *Nation and Narration* (New York: Routledge, 1990), James Clifford, "Travelling Cultures," *Cultural Studies*, ed. by Grossberg et al., (New York: Routledge, 1992), 96-116.

參考資料

中文部分：

崔明慧，《真實與鬼影：女導演崔名慧回憶錄》。台北：元尊文化，1998。

張純琳，《台灣城市歌曲之探討與研究（1930-1980）》。台北師範大學音樂研究所
　　論文，1990。

《中華民國電影年鑑：1975-1977》。台北：中華民國電影事業發展基金會，1978。

杜雲之，《中國電影史》第一冊。台北商務印書局，1972。

黃仁，《電影與政治宣傳》。台北：萬象，1994。

施敏輝編，《台灣意識論戰選集》。台北：前衛出版社，1988。

梁良編，《中華民國電影影片上映總目》下冊。台北：電影圖書館，1984。

黃卓漢，《電影人生：黃卓漢回憶錄》台北：萬象，1994。

陳映真，《中國結》。台北：人間出版社，1988。

彭瑞金，《台灣新文學運動》台北：自立晚報，1991。

英文部分：

Adorno, Theodor W. "On Popular Music." *On Record*, ed., Simon Frith and Andrew
　　Goodwin.　New York: Pantheon, 1990. 301-314.

Anderson, Benedict. *Imagined Communities: Reflections on the Origins and Spread of
　　Nationalism*.　2nd ed.　London: Verso, 1991.

Bhabha, Homi.　*Nation and Narration*.　New York: Routledge, 1990.

Brooks, Peter.　*The Melodramatic Imagination: Balzac*, Henry James, *Melodrama, and
　　the Mode of Excess*.　New Haven: Yale UP, 1976.

Clifford, James. "Travelling Cultures." *Cultural Studies, ed.* by Grossberg et al.　New
　　York: Routledge, 1992. 96-116.

Davis, Darrell Wm. *Picturing Japaneseness*. Columbia UP, 1996.

Dyer, Richard. *Only Entertainment*. London: Routledge, 1992.

——. "Male Gay Porn: Coming to Terms." *Jump Cut* 30. 27-29.

Elsaesser, Thomas. "Tales of Sound and Fury: Observations on the Family Melo-
　　drama." *Movies and Methods*, Vol. II. Berkeley: U of California Press, 1985. 165

-89.

Horkheimer, Max and T. W. Adorno. *Dialectic of Enlightenment.* Trans. John Cumming. New York: Continuum, 1991.

Kuhn, Annette. *The Power of Images: Essays on Representations and Sexuality.* London: Routledge and Kega Paul, 1985.

Nowell-Smith, Geoffrey. "Minnelli and Melodrama." *Movies and Methods,* Vol. II. Berkeley: U of California Press, 1985. 190-194.

Witkin, Robert W. *Adorno on Music.* London: Routledge, 1998.

自己的生命：
王家衛電影的音樂論述

　　在二十世紀即將收尾之時，香港電影可謂已成為「全球化」(Globalized) 的亞洲電影。經由雜誌、網頁，甚至學術研究越來越多的專注下，香港電影登上了一個其他國家電影很少能達到的地位，好萊塢甚至展開雙臂公開吸納了若干香港最為成功的電影公式、演員和導演。在眾所周知的電影作者中，除了吳宇森、徐克和成龍外，王家衛大概是最容易被指認出的電影作者。透過《阿飛正傳》(1990)、《重慶森林》(1993)、《東邪西毒》(1994)、《墮落天使》(1995) 及《春光乍洩》(1997)，王家衛的導演筆跡 (directorial signature) 使全球觀眾驚奇。錯綜複雜的敘事結構、畫外音獨白，加上濾鏡的鏡頭及稍微的過度曝光，令人感到幽閉恐怖的鏡頭角度，以及時髦的設計，這些都是王家衛作為香港藝術電影導演的「正」字標記。

　　這個標記甚至被一家國際性企業所確認和挪用。王家衛於1996年在坎城影展的勝利為他贏取了一份與摩托羅拉 (Motorola) 的合約，這一個跨國行動電話製造商委託王家衛拍攝一隻介紹名為StarTACs產品的廣告片。在這個名為「打開溝通的天空」的廣告片中，王家衛選了香港流行音樂天后王菲和日本演員淺野忠信 (他經常出現在岩井俊二的電影中) 作主角。在廣告片中，王菲和淺野忠信兩人被置放在一

「打開溝通的天空」：摩托羅拉廣告片。（王家衛執導，澤東電影工作室提供）

個狹小的空間裏，混居的兩人卻幾乎完全沒有任何言語。根據摩托羅拉的公關人員說，聘用王家衛導演這個廣告，乃是爲強調該公司的先鋒素質。這位公關還說，這點作爲將摩托羅拉與其他行動電話製造商區別出來的「內蘊力量創新精神」，只能從王家衛和他那獨一無二的導演聲譽中表達出來。❶這樣的說法對中文電影研究來說，引出了一個很有趣的問題：是什麼因素，使這樣一個「藝術」電影導演，獲得電話製造商的「垂青」呢？如果答案是因爲王家衛「享譽國際」的名聲，那麼到底是什麼因素使他的電影能在東京、新加坡、紐約及洛杉磯等地的電影院及影視店流行起來的呢？爲什麼他的電影吸引到香港文化圈以外的電影觀眾呢？他們會否不明就裏地掉進了「全球意識」（global consciousness）的論述深淵中？這是不是和某種想要與想像的「全球觀眾」（global audiences）對話的電影風格有關？又，是否就因爲「香港」作爲世界的縮影，和香港這小小的地方竟能代表全球市場這樣一個現象，而使得香港電影顯得與眾不同呢？以下我對這些問題的解答，希望有助於近期有關對「全球大眾文化」和「全球電影」等課題的討論。

　　非西方電影使用自一九五〇年代後期分別在歐洲和美國發展的新浪潮風格，來看待自身的新電影文化和電影風格是目前常見的做法。然而，對那些希望被藝術電影院或國際影展接納的電影來說，或許這只是提供入場的門票而已。非西方電影，特別是亞洲電影，經常依賴民族化的圖像和對聲音的使用，來配合對「國族電影」（national cinema）的預設準則。這是在跨文化脈絡中產生的一個表述（discursive）形式。這點可以在陳凱歌、張毅謀、李安、羅卓瑤或其他很多摹仿她／他們的導演的電影中，找到無數相關的例子。中國評論家在受了愛德華・薩依德（Edward Said）那影響深遠的《東方主義》一書啓發後，

便豪不猶豫地指出，要想在西方受歡迎的中國電影中，找出「東方主義」的傾向，一點也不難。❷但目前我們卻尚未看到以東方主義爲理論基礎，對王家衛所作出的批評，這點是很有趣的。顯然的，無論是對評論家或普羅觀眾來說，王家衛在香港和香港境外，都是備受讚賞的中文導演。究竟什麼因素使他的電影與其他中文導演電影的有所分別呢？什麼原因使他在能成爲國際級導演的同時，又能自鬧哄哄的東方主義的嫌疑中抽身而出呢？❸

　　這篇文章想提議「音樂」，而非影像，可能是解釋王家衛作品魅力的鑰匙。因爲音樂執行了一個說話的功能，而使得王家衛的電影變得獨特。舉例來說，王家衛最爲人讚賞的電影《重慶森林》，就運用了大量西方流行音樂，正是這些音樂活現了這部電影獨特的風格。此外，著名的流行曲〈加州夢遊〉（"California Dreaming"）和王菲改編自小紅莓合唱團（the Cranberries）曾風行一時的〈夢中人〉（"Dream"）一曲，使這部電影成爲一件令人難忘的藝術與商業互聯的視聽作品。因此，音樂不單能揭露王家衛那不可思義、令人著迷的風格；而我們對音樂的分析更能展示出音樂如何用來製造意義的方法。此處對音樂的分析，指向了理解（很難被單一的國族特性所包含的）電影風格的一個新方法的可能性。此外，我以下還想論證的是，王家衛的電影來自一合成的視聽語境，而這語境乃源於電影作者自己創作、發展，進而從中獲益的過程。

跨界限的聆聽：《重慶森林》

　　在《建立活動影像的理論》（*Theorizing the Moving Image*）一書中，電影理論家奴爾·加露（Noel Carroll）爲電影影像和音樂的關係提供

了很有用的說明。在一篇名為〈電影音樂筆記〉（"Notes on Movie Music"）的短文中，加露引用「修飾音樂」（modifying music）這個術語，來解釋音樂如何在電影裏，言談化地運作。加露認為，音樂是「高度善於表現感情的象徵系統」（highy expressive symbolic system）。❹加露繼續解釋說，音樂之所以能作為一象徵的系統的原因，是它能「凸顯出一些靠感應、情感的措辭來形容的特質」。❺然而，當我們就情感的措辭而言，說音樂是善於表現感情的，並不一定表示音樂在表達（representation）方面的才能。在這裏，加露提醒了我們音樂在表現感情上的限制：

> 同時，我們經常留意到非口語音樂，即管絃樂，縱使能頗有效地表現廣泛的情感，但仍不是一個用來表現感情的理想方法。意即，一段非口語音樂的管絃樂可能給我們一種痛苦甚或更寬廣的「失落」感覺，但我們普遍地並無法進一步指出這段音樂突出的，是何種的悲痛和憂鬱……也就是說，非聲樂音樂通常缺乏音樂理論家彼德‧奇維（Peter Kivy）所稱的感情明確性（emotive explicitness）。❻

音樂對明確、直接、斬釘截鐵等表達的欠缺，提供加露一個機會，查探電影和音樂在語義學上的關係。「修飾音樂」指的是會導引觀者到達感情豐富狀態的音樂。然而，單靠這一項表達功能並不能賦與意義，音樂還必須連結角色、行動、和對情節所產生的心理反應才能產生意義。換句話說，（非口語）音樂提供了一個感覺（加露稱之為「修飾語」modifier），而音樂以外的其他電影手法（加露稱之為「指示語」indicator）則將此感覺與一合適的來源聯繫，或將這感覺定焦於此來源上。

由此，音樂系統與電影系統在一個互補的方式下運作：音樂提供一感情豐富，但意義含糊的材料；電影則利用視覺提示和錄下來的聲音將此材料固定在一合適的對象上。這是多數（無論是爲電影或爲其他目的而寫的）配樂運作的方法。

我們可以在聲音理論家米竭·西昂（Michel Chion）提出的「增加價值」（added value）概念中找到相似的論點。西昂意謂在電影中，藉著「增加價值」，聲音豐富了我們對各個影像所構成的整體印象。「增加價值」成了影像和聲音之間「立即且必須的關係」（immediate and necessary relationship）。「增加價值」這一概念爲我們提供了探究聲音／影像關係的新亮光，並且釋放影像對聲音不平等的束縛。反之，兩者之間是一個平衡的伙伴關係：聲音經常與影像並肩工作。西昂提醒我們不要混淆了「增加價值」與「添加價值」（additive value），因爲後者將意義轉化成一個聲音額外附加在影像材料上的原素。他想說明的是，聲音融合了影像，產生了一個之前未曾產生的意義，他稱這伙伴關係爲「視聽契約」（audiovisual contract）。當這個契約將兩者放在一起後，聲音和影像便不能再分離。❼

加露和西昂對聲音影像關係的理論性分析根本上建基於沒有明顯口語表達的音樂。但另一方面，流行音樂，尤其是流行曲，在某程度上以另一種方式操作著，故此我們對它需要一個與配樂和音效不同的解釋。以其悠長的歷史而言，流行音樂本身已經發展爲一個獨立的領域；換言之，除了出現在電影以外，流行音樂擁有「自己的生命」。這麼說並不是否定流行音樂，有如管絃樂一般，同樣可當修飾語來運作。反之，我們在電影原聲大碟中聽到的大多數流行音樂，都是用來增強敍事線索，或用來補充視覺上的表達。但是除了這些傳統的用途外，

流行音樂的表意作用（signification）和它的運作範圍，似乎比我們慣常假設的，更爲廣闊。一些對電影中流行音樂的研究，譬如新近出版的《商業之聲》（*The Sounds of Commerce*, 1998）和先前的《膠片點唱機》（*Celluloid Jukebox*, 1995），還有紀敏思（David James）對越戰美國搖滾樂的剖析，都不一而同的強調音樂在敍事中的基本角色：❽這些研究認爲音樂自己的特性（包括了它所屬的特定音樂類型、歌詞和文化、歷史意義），在在都影響了將音樂併進電影的選擇和方法。

流行音樂產生意義的方法可以總結如下：意義首先取決於歌詞在文字上的意義（例如〈加州夢遊〉）；第二，意義取決於對該音樂類型慣常被接納的理解，以〈加州夢遊〉爲例，閱聽人很容易認出此曲的類型和特定的時空意義：一九六〇年代的衝浪音樂；第三，意義取決於音樂的編排，即來自一九六九年媽媽斯與爸爸斯合唱團（Mamas and Papas）的最早版本。最後，也是最重要的一點，是電影中的流行曲，通常依賴歌曲在電影語境之外，其與個別聆聽者間的聯繫（譬如無論是對眞實、還是想像的一九六〇年代加州的懷舊）。正如加露所說的，音樂總是善於表現感情的，但是它亦能像影像一樣，爲電影增添更強烈的陳述意義。流行音樂比修飾音樂具有更爲清晰的意義，而當流行音樂與電影影像並陳時，它們更指向了依靠視聽契約而產生之新的、不能預計的意義。故此，音樂並非只作爲修飾語而存在，它更能直接的表示，或者指向，明確的意義。

我在這篇文章中首先關注的，就是流行曲直接的、陳述的能力。例如在《重慶森林》中用到的主要歌曲〈加州夢遊〉，在電影文本中作爲了一個指示語而存在。《重慶森林》有兩個雙關的部分。第一部分講述的是一個失戀的警察（金城武飾）與一個毒品拆家／殺手（林青霞

菲潛入 663 號警察家中,聽著〈加州夢遊〉:《重慶森林》。(王家衛執導,澤東電影工作室提供)

飾）相遇的故事。這一部分主要運用了名爲〈追縱那形而上的快車〉（"Chasing the Metaphysical Express"）和〈在太空中通姦〉（"Fornication in Space"）的電子音樂（techno music）來形容毒品拆家在拼命尋找夾帶著大批海洛而失蹤的印巴籍信差的同時，還要躲避毒品老板的通緝。❾

電影的第二部分講述一個名爲菲的女孩（由王菲，即王靖雯飾）祕密愛上了鄰近警察的故事。而這個警察的身分，就是第一部分敍事的延續。菲在她表兄一間名爲「午夜快車」（Midnight Express）的小吃店裏當臨時工。這個警察，即警察663號，是那小食店的常客。（年輕女孩在表親開的餐廳裏工作這敍事主題，是王家衛對自己的第一部電影《何飛正傳》的正接引用。然而這主題卻是取自賈木許（Jim Jarmusch）一九八四的電影《天堂陌影》（*Stranger than Paradise*）。

有一天警察663號的空姐女友回來，托菲交一封信給他。知道這是一封「絕交信」（Dear John）後，菲變得更加深愛那警察。她在腦海中，不知怎麼的，開始編織一個關於與這個笨警察的愛情故事。她對警察的感覺越來越強烈，最後就偷取附在「絕交信」內的鑰匙，潛入警察的公寓。在他的公寓裏，菲當自己是公寓內的女主人（警察的匿名女友），開始一系列的家居工作：打掃房間、換床單、爲罐頭食物貼上新的標籤，和在男人的雷射唱機中取出〈多麼不一樣的一天〉（"What a Difference a Day Makes"），然後換上〈加州夢遊〉的唱碟。這一場正好代表在王家衛電影中，音樂作爲言談用法的一個例子。我們將在下面詳細地討論。

在第一部分，菲曾短暫地出現過。在那場景中她抱著一隻大加菲貓從玩具店中走出來。但這不是菲的正式出場，我們得等到第二部分

的開頭，即當〈加州夢遊〉在小吃店的擴音器中高聲地播出，阻礙了主角的對話時，我們才看到導演正式介紹菲這個角色。菲第一次與警察663號的真正接觸，是當警察要她把音樂調小聲點，因為音量過大已阻礙他點食物。之後當他發現，菲會不時地闖進他家，他再度光臨「午夜快車」小吃店，將〈加州夢遊〉的碟片還給她，表明已經知曉她的入侵。

這個開場表明了音樂在兩方面的重要性：1.音樂有一個保持距離和隱藏目的的「屏幕」功能；2.音樂可以有一個很強的、用來形容精神狀態的指示功能（indicative function）。因此，〈加州夢遊〉並非和一般在用在電影故事以外的音樂一樣，僅被用來增強氣氛的流行曲。在《重慶森林》裏，它直接代表了菲的夢和思想。正如她告訴警察663號，她的夢是要儲存足夠的錢到加州，那個遠在地球另一角的真正黃金地，而非在「午夜快車」對街那間名為加州的餐廳。她存在的狀態是伴隨著加州陽光普照的沙灘城鎮，而媽媽斯與爸爸斯一九六九年的錄音正是幫助她超越她身體存在（physical being）的真實時間和空間的媒介。同樣透過這一首音樂，警察663號終於能開始用菲的「詞語」，與菲交談。在此，音樂並不只表達了她的精神狀態，更強調了她作為一個寧願用音樂，而非詞語來表達和溝通的主體。❿這個有關菲的主體性和音樂的關聯，在她對未來的選擇時更進一步強化了。當警察表明要和她約會後，她突然決定去當一個空姐，飛到夢想的地方加州。而會後當她繞了一圈，回到香港的時後，警察已接管了她的「午夜快車」小食店，當然還有她的音樂。

對樂迷來說，〈加州夢遊〉發揮作用的地方，或許就是電影中最絕妙的時刻。菲探訪警察公寓這一場，用了這首歌來帶領她的動作。音

樂作爲一個支配的角色，配合上鏡頭運動和蒙太奇，爲這一系列的打掃動作創造了流動性和芭蕾舞般的節奏。跟隨著音樂的帶領，菲自由地在（她羞於表露愛意的）一個熟悉又陌生的男人空間，和他的氣味裏走動。幸虧音樂的存在，使非法侵入「他人」空間的感覺，換成了輕鬆、隨意、即興和控制自如。音樂的功用在這裏更跨前了一步，作爲她的夢境世界和現實間的「屏幕」。由於「視聽契約」的完成須要兩方面的配合，這首歌在這裏找到了它的視覺伙伴。菲在警察的寓所中所穿的塑膠手套防止她被弄污，同時亦容許她對物件有親密、感官上的接觸。這兩個屏幕，一個是視覺上的（塑膠手套），另一個是聽覺上的（〈加州夢遊〉），給予她侵入和探索的特權，同時亦保護她的私隱和安全。如果音樂作爲菲與一個男人之間僞裝的戀愛關係的守護神的話，那麼音樂亦扮演了電影世界和觀眾間中介者的角色。

音樂怎樣導引我們的注意力呢？音樂怎樣活化動作呢？音樂和聲音怎樣扮演一個言談的角色呢？視聽契約容許了這種可能──這是很難從敍事性電影中意識到的──音樂使影像「無效化」（undo），即是藉著一些不是主要從視覺渠道所獲得的反應，而去享受音樂的自主性。因爲電影原聲音樂（film soundtrack）並非附加的，而是一個增加價值，和作爲一個混雜的聲音影像（audio-vision）而存在，音樂可以改變、淡化或強化觀眾的感覺。於是音樂就能根據對觀眾聆聽形態的不同要求，進而創作自己的電影話語。簡單來說，音樂改變了電影的空間。

米竭‧西昂在他的書《聲音影像》中介紹了三種聆聽的模式：有因果聆聽（causal listening）、語意聆聽（semantic listening）和縮減聆聽（reduced listening）。因果聆聽在電影的視聽經驗中，是一個很普遍

的現象。它「是由聆聽一種聲音從而收集有關此聲音的原因（或來源）所組成的」。❶語意聆聽「指一種用來解釋訊息的符碼或語言：口語」，❷這種聆聽的模式扼要地提出了如西昂所說的，電影最首要的是以口語爲中心的媒介。因果聆聽和語意聆聽的分別，可以很容易地由口音化的語言說明。作爲有能力的聆聽者，我們可以很容易藉著聽一篇言論的讀法，由廣闊的變化中分別出不同的意義。一種澳洲口音（因果聆聽）不會妨礙我們理解說話人的意思（語意聆聽）；此外，確認出一種口音的來源的能力常常成爲了一種延義（connotative），或是次級語意聆聽。在聆聽演講時，因果和語意聆聽常常重疊和互相轉換。

第三種模式，縮減聆聽，「集中在聲音自己的特性中，獨立於它的原因和它的意義……（它）將聲音——口語的、由樂器演奏的、噪音、或任何其他的聲音——當作被觀察的客體而非一種用來表達其他東西的工具」。❸一場無伴奏的現場混聲合唱音樂會常帶領我們的聽覺注意力往縮減聆聽方面。爲了收集歌者之間細微的分別，聽眾傾向於閉上眼睛以關閉所有視覺上的干擾，專注於聆聽。

在《重慶森林》中，這三種聆聽扮演了什麼樣的角色呢？西昂的分類法或許能幫助我們理解電影觀眾如何被音樂編織到敘事中。第一，因果聆聽，一種最基本的聲音與其來源的連結，用來識別音樂的敘事線功能（diegetic function）。在這情況下，我們立刻能辨認出起源自故事的音樂，以及這音樂和故事主角間的關係。在《重慶森林》裏，菲是由極大聲量播出的〈加州夢遊〉介紹出場，在敘事線中建立她「做夢」的個性。因爲這是菲的空間和她的音樂，透過這首歌，我們可察覺到菲以音樂來表達自我的意圖。利用觀眾的因果聆聽，這部電影指明音樂的源頭和原因。因爲菲正聽著那首歌，所以作爲觀眾的我們一

樣也聽著那首歌。接著，她換唱碟這一舉動，更加潤飾了音樂的聯想力。在掉換音樂這景中，〈多不一樣的一天〉這首屬於空姐的歌，被〈加州夢遊〉這首屬於菲的歌替代了。在這裏，這首歌運用了語意符碼，提供了信息不明的解碼線索。不論是比喻或是換喻，當菲掉換空姐〔其與戴娜・華盛頓（Dinah Washington）主唱的〈多不一樣的一天〉的聯結〕的歌曲時，她已「取代」了空姐的位置。

在西昂的論據中，縮減聆聽是在電影中最不慣常的聲音運用方法，因為縮減聆聽依靠一個對額外的聲音強暴式的排除。試想在實驗室中對不同物件的音調和聲音強度的實驗，藉著排除所有「目標」聲音以外的聲音，縮減聆聽可以製造一個對觀眾的直接物理效果。縱使縮減聆聽很少在電影中出現，它仍是一個有用的概念，可幫助我們探究流行音樂與電影觀眾間的關係。

當菲打掃警察663號的寓所時，〈加州夢遊〉作為一個讓觀眾進行縮減聆聽的邀請。它為觀眾創作了一個具「排外性」的聲音領域。於此，除了菲偶爾走動外，我們在「真實」場境中通常會聽到的環境噪音，差不多全被排除掉。由於我們幾乎聽不到一般性的環境噪音，甚或包括像菲的呼吸聲，我們因此經驗到與歌曲和與歌曲的代理人最直接的聯繫。這樣單靠抑壓其他聲音，來縮減我們聆聽的安排處理，開啓了另一個更可慾空間的可能性。在這方面，〈加州夢遊〉超越了電影音樂慣常的修飾工作，它將警察663號的寓所改變為菲做白日夢的空間。音樂在這裏成為一個重要的指示語，指示出一個有點幽暗恐怖，但又帶頑皮的女性內在空間。

在台灣《首映雜誌》的訪問中，王家衛透露了一些有關他的音樂的指示能力（indicative quality）。就影像與聲音而言，王家衛形容了他

電影音樂中的「氣味」：

> ……音樂成爲生活的一部分，於是音樂，成爲一種提示，提示你
> 身處於什麼樣的環境、什麼樣的時代。在我自己的電影裏，我會
> 先瞭解這環境是怎樣，包括地理環境以及這地方會有什麼聲音？
> 什麼氣味？這些人在其中是什麼身分？以及他們會有什麼行爲？
> 所以往往音樂成爲環境的一部分。也有的時候，我心裏會先開始
> 有一個音樂，完全不能解釋。就是直覺認爲這個戲應該是這個氣
> 氛、這個年代。譬如：《重慶森林》，一開始我就覺得應該像
> "California Dreaming"，單純而天眞，七〇年代夏天的感覺。籌備
> 時，我沒給他們故事，杜可風（攝影）問我這戲是怎樣，我就放
> "California Dreaming" 給他聽，就是這樣……

中文電影小史：不同邊緣間的對話

　　如果我們認定音樂是一個基本的敍事功能因素，接下來的問題
是：中文電影的「跨國性」和「跨文化」，與視聽風格有怎樣的關係呢？
這風格是否直接影響到對王家衛電影的接受呢？在我們進入對這些問
題更仔細的討論前，必須先來看看王家衛在中文電影中的位置。

　　當中文電影在八〇年代末期的華文語境和境外開始吸引到懇切的
注意時，評論家和學者，也被中國大陸、台灣、香港和散居各地的華
裔電影人（Chinese diaspora）所拍製的電影中所傳達的政治、美學和
文化等複雜議題所吸引。在八〇年代，當共同製作已經變得越來越常
見，而且在泛稱爲「中國」導演之間的互相影響，亦變得越來越明顯
時，中國電影的定義已然經過了仔細的審視。想要根據導演所屬的地

區將她／他們分類變得越來越困難：陳凱歌（作品在中國拍攝，但是資金卻是來自香港、台灣、日本和歐洲）、李安（由外來藝術導演轉變為好萊塢的移民導演）、張藝謀（早期的電影被指控為只為了迎合外國觀眾的口味而拍攝）、羅卓瑤（一個生於澳門的香港導演，運用澳洲資金拍攝有關流散華人的電影）、楊德昌（由於近來在台灣受到漠視，致使其注意力集中在國際藝術電影市場），和富爭議性的侯孝賢（在日本和西方享受其大師級的地位，但在自己的家鄉卻時常受到政治和經濟上的批評）。這些是否一些可被明確劃分的中國大陸、香港和台灣導演呢？❹考慮到她／他們各自在事業上的發展，這些導演的作品漸漸由國家的界限移到一個新的地帶：「跨國華語電影」（Transnational Chinese Cinemas）。❺

「跨國國家電影」一詞，是在一本新近推出，名為《跨國華語電影》（*Transnational Chinese Cinemas*）的書中，所引入的詞語和概念。它嘗試詳細地對「華語電影」（Chinese cinemas）提出一個新的、合適的定義。❻在引言中，主編魯曉鵬（Sheldon Lu Hsiao-peng）提出「中國國族電影好像只能夠在它合適的跨國語境（transnational context）中被理解。在二十世紀不斷進行中的影像製造過程裏，我們談及華語電影時，必須將它當成複數，並且視它為跨國的」。❼中國電影從開始時已是「跨國的」。魯曉鵬這點洞見是基於中國電影在一九二〇年代和一九三〇年代，與它的先驅如美國、歐洲和日本等國電影的關係而提出的。正如中國大陸的學者所提出的，中國電影在最初的階段，早已被那些特別為上海等大城市觀眾製作的電影中，溶入的西方敘事模式和表達模式所迷住。❽中國大陸學者對早期中國電影的研究指出了外借、混雜和「仿做」的本性，這些本性則很妥貼地配合到目前跨國性

的概念。⓳根據魯曉鵬的論點，這是因爲以下的原因：1.多個「中國」的政治稱號；2.共同製作，伴隨著對華語電影在「全球」電影院線的分銷；3.對中國國族性之再現的轉變；4.文化批評對中國國族電影的挑戰。⓴這四點組成了跨國電影的定義和本書的基本結構。

尤其隨著香港的主權移交後，定義「跨國性」是一項持續、長遠、片斷的工作；然而，雖然本書的引言提出了跨國性所引申的問題，但書中大部分的文章卻沒有，有些文章甚至是舊酒新瓶。當魯曉鵬一針見血地對近期的電影製作、表現和評論，提出適當的觀察時，有一個重要的領域卻被忽略了，那就是風格。是什麼帶給觀眾快感呢？除了主題／文化／國族上的特性外，是什麼使一部電影吸引觀眾，並且讓觀眾理解的呢？我們需要專注在風格上的探究，並且仔細地看，到底是什麼組成了一個可以形容爲「跨國性」的電影風格？是什麼吸引力，使這樣的一個電影風格，能獲得老早就被好萊塢電影的「讀寫能力」（literacy）過份浸淫的「全球觀眾」的青睞？對風格的忽略或排除，在理解（無論是中國、日本、法國或其他任何地方）跨國電影時，是一缺失。這點在魯曉鵬引言中，可惜未被提及。這一缺失，除了少數的例外，使得此文集在整體上，尚未能爲跨國華語電影提供具說服力的解釋。㉑

解說跨國中文電影的形式肯定不是件容易的工作，以上的討論嘗試提出：音樂或許是一個開啓討論這個題目的可行方法，並提出有關中文電影在全球化（globalization）和全球娛樂（global entertainment）網絡之間的問題。

音樂在中國電影的製作歷史中，一直是最低度開發的領域。縱使近年開始了對音效和原聲音樂（soundtrack）的關注（例如電影和原聲

大碟被包裝爲一整套商品出售），整體的聲音製作卻仍受到忽視。有些人或許會反駁，聲音在中文電影中被忽略的角色已開始改變，如張藝謀、陳凱歌、楊德昌和侯孝賢等導演已嘗試過探索聲音在敍事上的能力，但準確地說，他們對音樂的運用仍保持傳統的典範。張藝謀電影中的京劇音樂對中國民族性的塑造有極大的作用，楊德昌電影則以緊隨著戰後時期的一九五〇年代的美國流行曲，回答了台灣作爲美國次殖民地的後殖民複雜性。我們也知道，侯孝賢從他「台灣三部曲」的第一部《悲情城市》開始，已認眞地注意到音樂的部署，而且他近來的電影音樂，變得更爲狂熱。他的《南國再見，南國》，運用了由林強家創作的龐克來描寫台灣流氓文化的原始激情和消耗不盡的能量。儘管如此，這些有才華的導演當中，尙未有一個能認眞地將注意力放在音樂的指示潛能上，他們似乎還未對聲音超越傳統以外用法的探索，感到興趣。總括來說，他們仍然視音樂爲影像的補充物，而且運用它的修飾能力，即是利用音樂的表達性，作爲角色、行動和敍事序列（sequence）的感情和心理狀態的連結物。王家衛能在中文電影中作爲一個突顯的例子，完全是因爲他能清楚察覺到音樂的指示潛能。王家衛這一點對聲音／音樂的敏感，使得他的電影成爲研究跨文化和跨國電影風格與電影音樂的重要素材。

一齣跨文化／跨國電影：《墮落天使》

一個中文導演能有資格成爲跨文化或跨國，起碼需要在兩個層次上處理文化材料。一是「跨區域性」（cross-regional）的層次：不同本土之間曖昧的文化邊界，即台灣、香港、中國大陸以及流散各地的華人。另一層次是各本土間和世界各地間越來越相互滲透的邊界，即「世

《墮落天使》裏關係曖昧的天使一號和天使二號。(王家衛執導,澤東電影工作室
提供)

界性」和「全球性」的社群。從音樂來看,王家衛似乎是一個很能自
在遊走於這些層次的完美例子。在「跨區域性」或可稱爲「國家內」
(intranational)的層次,王家衛無疑是跨文化的,他不只運用來自香港
本地的音樂,亦運用來自台灣的音樂。就「國際性」的語境來說,王
家衛同樣也證明了自己是跨國性的。《墮落天使》運用了多種音樂,由

英國樂隊Massive Attack的作品、到粵語流行曲到台灣流行曲。《墮落天使》就像《重慶森林》一樣，重覆了王家衛喜愛的敘事結構：兩段情節巧妙地交織成蛛網狀，恰恰用來類比我們熟悉的同型都市混合物——香港；此外，它還重複了王家衛身為作者導演喜愛的母題：維持一段戀愛關係的不可能。

墮落天使一號與二號：身體、情感和都市網絡

《墮落天使》的第一部分述說了兩個墮落天使，分別是天使一號殺手王志明（黎明飾）和為他安排預約的古怪助手天使二號（李嘉欣飾）。和他／她們之間有著奇異的性／職業上的關係，既親密又疏遠。古怪助手唯一能感受到與殺手親近的方法是打掃他的寓所，察看他每次完成工作後留在廢物箱的垃圾；或到殺手常常去的酒吧，坐在他最喜愛的位置上。偶然間，助手會在殺手的狹小公寓裏頭自慰，裝作與他一同達到高潮。當殺手決定洗手不幹，過一個「普通人」的生活時，助手請求殺手再完成一宗買賣，一宗最後的買賣。雖然殺手知道這最後的一次買賣是針對他而來，天使一號仍然接受了，將自己的生命交由天使二號決定。天使一號被殺後，天使二號並沒有找新的伙伴，只是游離地活著。在電影末段我們看到二號遇上剛剛在茶餐廳裏打完一場架的天使三號。之後，三號騎著電單車載二號回家。當我們看見她／他們在香港某隧道中消失時，我們聽到天使二號的獨白：「縱使這段車程很短，不過這是我在這個冬天裏第一次感到溫暖。」這是典形的王家衛式結尾：我們不知道這兩人的相遇究竟是預兆了一段有前景的關係，抑或只是兩個寂寞的城市漂泊者在寒冬裏偶然的邂逅？

隧道的存在是為了運輸、交換、致富。香港的隧道主要是為了連

結像是一種有機的、心臟系統般的城市網絡而存在的。如果運輸運用不同的形式、負載不同內容的話，《墮落天使》可以看成是一個運輸的比喻。隨著電影的第一場介紹前兩個天使後，電影跳到天使二號在地鐵的地底區域行走、乘搭手扶梯、走進列車，之後走進天使一號在高速公路和地鐵軌道旁的寓所裏。數分鐘後，我們看到相似的場面換度，描寫天使一號從同一個地鐵站回到他自己的寓所裏。在第一段運用了香港主要集體運輸系統的路程中，天使一號急速的腳步聲固定了視軌（visual track）的進行。在第二段相似的敘事序列中，聲音再次變得重要。當鏡頭切換至天使一號進場的位置時，我們聽到他的主題音樂的頭四拍。改編自Massive Attack的〈因果休克〉（"Karmacoma"），這些突然的音節首先介紹了這位天使，特別是他作為殺手的身分。接著，當我們看到他走上行人電梯時，音樂好像活化了他的動作。音樂的節奏和以廣角鏡拍攝的移動電梯鏡頭，如同管絃樂般細緻地合奏，為觀眾提供了一個流動、豐富的視聽經驗。無論是角色上的、機械的或電影的，這兩條敘事序列的明顯特點在於它們的動作。但是，是音樂和音效，而非口語或書寫的語言，給予了這些動作生命，並且在某種程度上，導引了我們的注視和聽力。

對每一個熟悉在香港的都市空間內到處走動的人來說，並不難明白，在香港，除了間或在新界的山區和公園外，人的活動總是取決於公共運輸的流動和設計。運輸人類的身體是現代舞台中「人性」的具體表現，但是對於運輸那些沒有那麼具體的人類條件，例如情感，又是以怎樣的形式呈現呢？當香港漸漸接近它的「大限」——一九九七年七月一日的同時，愛、焦慮、原慾、和異化是怎樣被傳送與運輸、交換與致富的呢？

《墮落天使》的音樂提供了解答這問題的鑰匙。在第一場描寫天使二號在她伙伴的寓所裏自慰時，羅莉・安得遜（Laurie Anderson）的〈說我的語言〉（"Speak My Language"），佔據了一個重要的位置。❷寓所裏自慰這一景延續著前一景的冥想——麻醉狀態中的天使二號在酒吧的點唱機投下錢幣，挑選音樂來開始她的性幻想之旅。這正是〈說我的語言〉進入敍事之始，音樂雖然並非與該場同時開始，但卻是為這兩場戲之間，做了有趣的聲音橋樑。當音樂帶領影像至下一場時，天使二號已經身在一號的床上自慰。低角度、近鏡的攝影，和服裝設計將我們的注意力引導向天使二號的手、她那包著火紅短皮裙、覆蓋著黑色魚網絲襪的腿，和最引人注意的兩腿之間。當這些影像挑起一個震慄的視覺感知時，來自合成器那迷人、迷幻的音樂，朝著西昂的視聽契約方向運作。第一，它嘗試平衡由自體性慾行為之視覺表達，對觀者產生的震慄。第二，它強調了女性的發言（天使二號的低喃以及羅莉・安得遜在配樂中的聲音），突出了女性的主體性。就像《重慶森林》中王菲、空姐和毒販一樣，天使二號展現了她在（借來）的空間中，容許女性主義政治在其間選擇、放縱、肆意而為。這個視聽契約，這個在這裏被音樂「增加了的價值」，一方面緩和了觀者可能對這些影像感到異化的感覺，另一方面對女性未被禁止的性愛表達，做出強而有力的陳述。

墮落天使三號——音樂、空間與人物

墮落天使三號是一個奇怪的年輕人。何志武（與在《重慶森林》的警察663號同名的人物，同樣由金城武飾）自他五歲吃了一罐過期的罐頭鳳梨後，便沒有說過話（這引人聯想到在《重慶森林》中，警察

663號在他生日那一天吃了三十罐鳳梨醫治他的相思病)。某個夜晚他是豬肉攤的老板;另一個夜晚,他則強迫一個男人和他的家人吃光整輛雪糕車的雪糕。每一天闖進不同店舖的儀式使他能經營「免費的生意」。就像很多在香港的人,他不但擁有自己的生意,更擁有一個不能用其他方法獲得的工作常規和身分。有一天,何志武決定在一間日本餐廳中工作,安定下來。看到老板齊滕將自己拍攝下來,寄給他在日本的兒子看,何志武也想拍攝自己的父親。但就在拍攝完父親不久後,爸爸突然死了。何志武到處逛,希望能找人搭上關係。就在影片將近完結時,何志武在茶餐廳與人偶然打鬥後,遇上了剛好在那裏吃飯的天使二號,就順道帶她穿越隧道回家。

何志武的父親是一個管理重慶大廈的福建移民,在他拍攝父親的那一條敍事序列中,一首台灣老歌〈思慕的人〉佔據了整段聲軌。像很多條電影中的敍事序列一樣,這一段是由古怪、多角度的搖鏡所組成的。鏡頭的運動與位置模擬對應著手持攝影機者的身體移動。當兒子追趕不斷企圖逃過鏡頭的害羞父親,迫他至重慶大廈狹小的內部時,〈思慕的人〉幫助固定了那條敍事序列的意義。因為兒子並不懂得用說話來表達,只好用攝影作為表露自己對父親的愛的方法。但是從電影製作人的角度來看,單靠視覺語言本身並不足以描繪一場微妙的父子關係,於是音樂便肩負了固定意義的功用。在這裏,作為何志武內心思想的這首人物故事外的歌曲,並非靠言辭,而是靠音樂,將此意義傳遞給觀眾。或許有人會反駁,認為運用這音樂或許是導演的過度算計,因為他沒有把握觀眾能捕捉到這場戲的微妙之處,只好用音樂來補遺增強。然而,如果沒有了這音樂,這場戲在吸引力和意指上,就不會顯得如此流暢和生氣盎然。弔詭地,當父親被攝影機「保存」

之後，在一天晚上突然去世，隨後當何志武不斷重覆地看著電視螢幕中的父親時，音樂進入，代替他說出對父親存在的渴望。這非敘事線的音樂於是變成了天使三號內心的言辭，並且組成了此敘事線的意義。

這首台語流行歌曲的區域屬性，亦帶有指引的意義：即父親作為來到香港的福建移民這一身分的表述。但這對台灣觀眾來說，這首歌在這個敘事語境裏，好像是一個誤置。因為這是一首本來在一九五〇年代，以日本演歌寫成的情歌，如何能在此作為描寫父子情的歌曲呢？我們不禁要問，這是不是王家衛長期使用的音樂設計師陳勳奇和Noel Garcia的誤失嗎呢？考慮到音樂在這部電影中的整體編排，我們可以發現這是對音樂在地區性、文化、語言、甚至是「國族」的差異上，很小心的掌握和安排。在天使一號進行任務的茶餐廳和小茶居中，可以很清楚地聽到粵曲在背景處伊呀地唱著。粵曲（香港最「傳統」與前殖民時期的音樂）與充滿「本地」色彩（廣角鏡特別強調了許多香港茶餐廳都可看到的黑白格子瓷磚地板）的地方傳統飲食的聯繫，強調了該地方與其文化的獨特性。❷在酒吧的戲景中，音樂則變成了西方流行曲，這樣的轉變明顯想指出酒吧文化是「外來」的，也同時道出酒吧是人物角色經常依附、選擇落腳的地方，是他們的「家」。

最後，跳過原來的曲式，選擇對歌曲作更為「當代」的編排，顯示了一個基於「全球大眾文化」的考量，而對視聽契約的小心實踐。正如之前所提過的，對台灣觀眾來說，以〈思慕的人〉來描寫父子親密的關係顯得奇怪，純粹因為：1.這是一首情歌；2.在片中運用的版本是這首歌在一九九四年推出的搖滾樂混音版。❷〈思慕的人〉由台灣流行樂壇的老牌創作歌手齊秦主唱，齊秦早期熱衷於將搖滾樂，特別

是將以白種男性為主的重金屬搖滾帶入國語流行歌曲。齊秦翻唱台語老歌似乎代表了本土流行曲「國際化」的某種版本。齊秦對九〇年代初台灣流行樂壇的貢獻，是將這首歌原有的日本演歌特色換上了更為流行的國際流行樂語言。這種雙重挪用（傳統台灣歌曲和搖滾樂）開啓了這首台灣歌曲進入王家衛電影世界之門。正因為這音樂風格是受饋於當代美國流行音樂，使得〈思慕的人〉成為在《墮落天使》中合宜的指示者。由於這首歌和那些家庭錄像片段的指涉，《墮落天使》成為了中文電影中對父子關係最令人動容的再現。這裏的指涉有一體兩面，其中一面表達極為「中國式」的意義，因為「中國式」的父母之愛經常處於難以用言語表達的曖昧；另外一面，就日本餐廳老闆代表的散居亞洲人（Asian diaspora）而言，運用錄像來表達對兒子的思念，也是全球性的。錄像與流行音樂取代了言語，成為了一個在跨文化溝通中更為主要的方法。

王家衛電影中的全球性在哪裏？

有些人或許會建議說，王家衛電影的國際性吸引力在於他結合了音樂錄像的風格。我們知道，音樂錄像的風格，已經成為全球電子溝通網絡的定義語言。正如「音樂錄像」一詞所提示的，音樂錄像是一個組合、混雜、且具獨特媒介實驗的形式。換句話說，音樂錄像是一個具高度自覺風格的一種形式。常見的音樂錄像風格特點包括：非線性、多數是支離破碎的敍事、多重敍事線（例如，樂手的出場對應其歌曲的主題或虛構的世界）、急速的剪接，通常是不連戲的，取決於音樂節奏；對照片紋理和圖像材料的廣泛混合。當我們細察王家衛的電影語言時，我們可以看到音樂錄像對他的影響是明顯的。然而話說回

來，當音樂錄像無所不在，早已入侵我們的公共空間與建築而造成某種氾濫時，以它來評估王家衛的電影風格，似乎已經喪失焦點和有效性。如果音樂錄像的風格是如此廣泛遍存，王家衛電影在哪方面傳承了這風格呢？更重要的是，王家衛電影在哪方面可被看成是「全球性」呢？如果王家衛成功的祕密是因為音樂錄像，這是否意味王家衛已經掉入史杜華·霍爾（Stuart Hall）所稱的「一個新型的全球大眾文化」（"a new form of global mass culture"）中呢？❷⑤又或者，王家衛是否擁有他自己影響和詮釋全球性的方法呢？　　散居（Diaspora），特別是散居華人，和在某種程度上，散居的亞洲人，是王家衛電影中一向吸引人的主題。自他的第二部電影《阿飛正傳》起，直至他最近的電影《春光乍洩》，和所有居間的《東邪西毒》、《重慶森林》、《墮落天使》等，王皆以「離去」、「到達」、「前進」和「等待」等主旨為中心，拼湊他的故事。這些主旨雖然抽象，卻是構成旅行中最實際和最平凡的過程。每當一個角色離開她／他的情人時，顯示了一個希望，和另一段關係的開啟。是這樣的一個渴望、尋找、轉換和失去愛人的循環故事和結構，使他的電影驚人地有別於其他中文電影。在《阿飛正傳》中，所有角色都深受挫敗的關係或缺乏關係之苦。同樣的，西部武俠片《東邪西毒》中，係以多對不能去愛，或是寧願等待而不願接受替換的愛侶，築構出一個廣闊交織的世界。放逐於是成為角色存在的方法，和對生命律法屈從的比喻。當時間沖走她／他們的年輕歲月，沙漠取去了她／他們的生命時，剩下的是記憶、懷舊和畫外獨白。

由於對音樂的選擇，使《墮落天使》將散居這個母題發揮得更淋漓盡致。我們暫且假定跨國中文電影是討論王家衛電影的合宜術語，《墮落天使》可以被看成是個絕佳的例證。敘事中恰當標示出人物和地

方的地區與文化標記。後工業資訊爆炸社會中的異化，亦小心翼翼地藉著音樂的調子說出來。最後，對音樂的強調，顯示了王家衛與現時全球通訊文化趨勢的聯繫。依次地，這使王家衛成為對全球通訊公司在新近崛起的國際性市場中尋找代言者的一個好選擇。

因此我們並不會對《春光乍洩》是繼《墮落天使》之後出現的作品而感到驚訝。它肯定可以被解讀成王家衛對一九九七香港主權移交的回應（畢竟，既然全部在香港居住的人都會告訴妳／你，她／他們會有多厭倦和疲於被問及對一九九七問題的看法，那麼何不拍先一部電影，去回答這些有關香港的常見問題呢？）。因此，《春光乍洩》行至老遠的布宜諾斯愛利斯和一處名為「天涯海角」的地方，遠離家鄉和纏擾不休的英／美文化的支配。片中有三個角色，包括兩個擁有一段不穩定關係的香港同性戀男子，和一個因為年幼時患有眼疾，導致有過人聽覺能力的台灣男子。整齣電影並沒有用音樂來指示那些角色作為「香港人、台灣人或中國人」的標籤。取而代之的，音樂〈春光乍洩〉（"Happy Together"），意指了角色所在的地方、情緒和動作（本片在日本市場稱為《布宜諾斯愛利斯》）。此處討論探戈與類似由法蘭奇‧沙巴（Frank Zappa）創作的美國流行實驗音樂，以及其文化迴響，會把本文的主題拉扯太遠，但我們可以暫且先注意音樂與誘惑、征服、背叛和雄性意識形態（machismo）之間的關聯，因為這些都在電影中佔了很顯著的位置。

《春光乍洩》可被解讀為香港後殖民性的呈現：世界好像變得窄小和熟悉了，但同時它仍然像以往一樣，巨大而陌生。「家」是一個奇怪的東西，有模樣有大小有地址有顏色有氣味，但又抽象又遙遠；我們對「家」感到陌生又親切，這種感覺到哪裏都一樣，就算遠行至布

宜諾斯愛利斯也改變不了。藉著那三個中國男子所在的地點，香港的「地方」色彩變成了西班牙這個前殖民地的另一種「地方」色彩。繞了一圈後，在這段關係中的大輸家黎耀輝走到台北，遊覽夜市和試坐新建成的捷運。這使我們想起《墮落天使》中相似的模稜兩可式結尾：黎耀輝是打算與他的伴侶安定下來，還是早已準備好離去，並開始另一段旅程呢？

在恆常滑轉的地理、文化和慾望中，散居的亞洲人被重新定義和重新放置。它好像註定是攜帶性的，但是它的傳播渠道必然比以往掘得更深、組織更複雜、更密切，也更細緻。這引領我們回到了王家衛的摩托羅拉廣告。以行動電話作為香港的「發達」資本主義，和電子傳訊系統的標記，溝通似乎不再需要言語。這個廣告是關於兩個人的：一個日本男人，一個（香港）中國女人。兩個人被關置於狹小的室內空間，卻一直沒有和對方說話。這大概是摩托羅拉想要傳達的訊息：沒有訊息，只有摩托羅拉。有散居之處，就有（可攜帶的）全球性。換句話說，我們身上便帶著全球性。

本文為梁偉怡自英作 "A Life of Its Own: Musical Discourses in Wang Kar-Wai's Films" 翻譯而成，再經筆者修正校訂。

注釋

❶見易明，〈打開溝通王家衛〉，《電影雙週刊》485期（1997年11月23-26日）：頁 13-19。

❷這些被指控爲出賣東方或東方主義幻想的電影，分別有陳凱歌的《霸王別姬》、張藝謀的《菊豆》及《大紅燈籠高高掛》。有關中國學者寫的英文評論，參看周蕾的 Primitive Passions（New York: Columbia UP, 1995），第三章及丘靜美的 "International Fantasy and the New Chinese Cinema, *Quarterly Review of Film and Video* 14.3 (1993): 95-108"。至於中國學者的中文評論，參張頤武的〈全球化與大陸電影的二元性發展〉《中國電影：歷史、文化與再現：海峽兩岸暨香港電影發展與文化變遷研討會論文集》，劉現成編（台北：台北市中國電影史料研究會，1996），1-14。及尹鴻的〈國際化語境中的中國大陸電影〉《三地傳奇》，葉月瑜，卓伯棠，吳昊編（台北：國家電影資料館，1999），頁210-232。我想這個課題並不在於這些電影對西方觀眾的意義，而是導致它們在國際上成功的原因，因此而引發評論上有效的爭議。這些電影的成功，建立了一套表達和敍事的程式，讓其他名氣較小的導演遵循。由於電影在任何地方都是一個商品，對可出售的、有利可圖的，和有回報的模式的抄襲，就是吸引電影製作人的要件。很多對張藝謀低俗和劣質的模仿在九〇年代起相繼出現。同樣地，王家衛的風格在香港亦被電影和廣告廣泛抄襲。

❸香港和台灣的報章似乎對王家衛抱持矛盾的態度。報章在報導王及他的工作隊伍有關的新聞時，往往喜歡集中在他特別的工作方式上，譬如沒有劇本的拍攝、總是即興地創作及超出工作時間表等。另一方面，王對報章也抱持猜疑。在台灣的《首映雜誌》安排他與岩井俊二的電話對話中，王不斷告訴岩井：「小心那些記者。」見《首映雜誌》，1997年5月，頁42。

❹Noel Carroll, *Theorizing the Moving Image* (Cambridege: Cambridge UP, 1996), 141。

❺同上。

❻同上。

❼Michel Chion, *Audio-Vision: Sound on Screen.* Trans. Claudia Gorbman (New York: Columbia UP, 1994).

❽Jeff Smith, "They Mention the Music?," *The Sounds of Commerce* (New York:

Columbia UP, 1998), 1-23; Mark Kermode, "twisting the Knife," *Celluloid Jukebox* (London: BFI, 1995), 9-19; David James, "Rock and Roll in Representations of the Invasion of Vietnam," and "American Music and the Invasion of Viet Nam," in *Power Misses: Essays Across (Un) Popular Culture.* (London: Verso, 1996), 99 -121; 70-98.

❾這些歌曲的名字取自此電影的原聲大碟,《重慶森林》,新藝寶唱片1995年出版。

❿在一篇新近的文章 "Buying American, Consuming Hong Kong: Cultural Commerce, Fantasies of Identity, and the Cinema," *The Cinema of Hong Kong: History, Arts, Identity.* Poshek Fu and David Desser eds. (New York: Cambridge UP, 2000), 289-313. Gina Marchetti對《重慶森林》中的女性主體性,提供具有啓發性的分析。

⓫Chion, 25。

⓬Chion, 28。

⓭Chion, 29。

⓮據説陳凱歌的作品《刺秦》,首筆約1.5億元台幣(約五百萬美元)的資金是從日本、美國、中國和法國集資得來的。據稱這是在公元二千年前中國最龐大的電影製作。這部電影由鞏俐主演,在中國搭建了差不多八個籃球場大的巨型布景。此資料取自由台灣國家電影資料館出版的《電影欣賞》16.1(1998):94。

⓯在其他的「中國」語境内,台灣和香港電影工業的戰後電影史同樣表露出相似的關係。在五〇和六〇年代香港共製作了近五百部電影。這些電影不只被本地消費,還出口至以國語作爲官方語言的台灣和擁有廣大華人社群的新加坡、印尼和馬來西亞。香港片廠導演李翰祥在六〇年代中離開邵氏,至台北開設國聯製片公司。國聯的壽命很短,但在短短五年裏,李翰祥和他的製作夥伴創作了在那十年間最好的中國電影。有關國聯詳細的歷史,可參看焦雄屏編著的《改變歷史的五年》。另一位香港的導演胡金銓,則被另一獨立電影公司聯邦邀請到台灣拍電影。胡與聯邦合作期間,於一九六八年製作了《龍門客棧》,於一九六九至一九七四年間完成了《俠女》。後者在一九七五年的坎城影展中得獎,這是中文電影首部在重要國際影展中得獎的作品。這部電影在台灣拍攝,製作隊伍和演員亦是台灣人,但在坎城影展中卻被列爲香港電影。這樣的例子證明了台

灣和香港電影歷史的「交接面」是計算不完的。最近著名的例子是陳凱歌的《霸王別姬》〔與珍‧康萍（Jane Campion）的《鋼琴師與她的情人》共分金棕櫚獎〕，雖然此部作品普遍地被視為第一部在坎城影展中獲獎的中國電影，但在參賽的國別中，卻被列名為香港電影。這個情況到王家衛的港日合拍片《春光乍洩》於1997年取得獎項時，才逆轉回來。《春》才是首都真正在坎城影展獲獎的香港電影。這些例子反映出國家／地區之內和國際／地區之間合作和交流的悠長歷史。此外，隨著這三個主要的中文電影製片地區合拍計畫的增加，問題應該變成了：假設中文電影就是「跨國的」，跨國性怎樣在不同地區／國家界限間穿梭的資本、工作人員、藝術家、影星、場景和導演這些事實之外顯現自己呢？

❻參看我對Chinese Cinemas: Identities, Forms, and Politics的評論文章，刊於Jump Cut 42（1998）。我對這篇書評的論點是，縱使此書對跨越西方分析與非西方文本間的裂縫有一良好的動機，但是它並沒有探討當時在香港、台灣和中國大陸進行的身分政治論述。此書對於台灣和香港電影中積極重寫歷史的無視，事實上是被「一個中國」的意識形態，限制了對中文電影的定義。

❼Sheldon Lu ed., Transnetional Chinese（U of Hawaiip, 1997), 3。

❽見程季華主編的《中國電影發展史》（北京：中國電影出版社，1981），頁4；陳楨穎，〈看見與看懂：格里菲斯與鄭正秋比較研究〉，頁45；Lu，1-2。

❾勇赴，〈他揭開中日電影關係史的序幕—田漢早期電影觀新探〉；馬寧，"The Textual and Critical Difference of Being Radical: Reconstructing Chinese Leftist Films of 1930s," Wide Angle 11.2（1989）：22-31.

❿同注17。

⓴除了少數的例外，此書整體甚少觸及以接收和風格分析，對跨國性議題進行的討論。例外的有Gina Marchetti所寫有關謝晉《舞台姊妹》的文章，在這篇文章中她敍述了社會主義美學與好萊塢通俗劇的關係，還有Steven Fore關於全球市場和對香港天皇巨星成龍電影的收視分析所寫的文章，以及Ann T. Ciecko關於吳宇森的風格和其電影在美國收視的文章。

⓯值得注意的是，在電影中用的音樂，即是羅莉‧安得遜在她一九九四年的大碟《鮮紅》（Bright Red）的〈說我的語言〉，但這和在一九九五年出版的電影原聲大碟中名為「神交」的音樂是不一樣的。雖然「神交」聽起來和安得遜的〈說我的語言〉很相似，但是明顯地這並不是我們在影片中聽到的音樂。

㉓香港有很多像這樣的「茶餐廳」，主要是提供一般人下午茶和早餐等較非正式的餐點。「茶餐廳」最受觀迎的食物和飲品包括像蛋撻和奶茶等具有香港特色的茶點，顯示了香港文化的「混合」風貌。無論對非香港的中國人或是非中國人來說，「茶餐廳」是令他們都同樣感到香港具異國風情的「地方」色彩特質。

㉔〈思慕的人〉是齊秦一九九四年推出的大碟《暗淡的月》中的一首歌曲。作爲一個在1990年代初期承受事業低潮的老牌國語創作歌手來說，擇唱台語歌曲，是齊秦意圖在事業上再展拳腳的一擊。搖滾樂與日據時代台灣歌曲的融合確能幫助齊秦在流行歌曲事業上再起風雲。他對這首歌的詮釋表明了台灣流行曲在九〇年代的一個重要局面。正當本土身分在九〇年代越來越獲得大眾支持之時，台灣流行曲逐漸地轉變爲具有國語及台語歌曲的多面體。在這段期間，許多國語歌手都「橫渡」至台灣流行曲，一個在九〇年代以前被視爲低級品味和落後的音樂類型。齊秦正是其中的一個最有名的例子，他的重要貢獻是將台語歌原本的日本演歌風味換上了更普遍的國際流行音樂語言——搖滾樂，將台灣歌曲進一步的「國際化」。

㉕Stuart Hall, "The Local and the Global: Globalization and Ethnicity." Anthony King ed., *Culture, Globalization and the World System: Contemporary Conditions for the Representation of Identity* (Minneapolis: U of Minnesota P, 1997), 19-40.

搖滾後殖民：
《牯嶺街少年殺人事件》與歷史記憶

一九七〇年——升上高一的那個秋天，我取得一張美國新聞處圖書館印發的借書證。申請借書證的手續非常簡單，我記得填寫了基本資料，送給櫃台前那位露齒微笑的年輕美國小姐，半分鐘內手續就完成了。我很高興這麼快就能拿到一張借書證；我想：這跟我以前的經驗太不一樣了！我跑到開架式的書庫裏：借了亨利・詹姆斯的《奉使記》原文本，*The Ambassadors*。一九七〇年，我未滿十六歲，像那年齡的年輕人會有的表現，我為此高興了半個下午。像一個住在小城的典型文學少年，我的求知欲旺盛……回家後，興奮地打開《奉使記》原文本，讀了不及半頁便睡著了。

——楊澤，〈有關年代與世代的〉，《七〇年代懺情錄》❶

五〇年代的環境也許會增強你的個性，也許會削弱你的志氣，都會影響到八〇年代。那個年代有很多線索可以讓我們看清楚現在這個年代。❷

——楊德昌

在《恐怖份子》迷離的敘事中有這麼一段插曲：一個女人回到家中，卸下珠寶，走近唱機，播放一張唱片。當鏡頭跳至擴大機時，音

樂開始響起："Hey, Ask Me How I Knew, My True Love Will Prove, Ah ... All that Caused Me Blind, Something Here Inside, Cannot Be Denied"當渾厚的男聲唱出這幾句歌詞時,我們看到女人點了根煙,順手把溫士敦煙盒和打火機擲到膝前的茶桌上。之後她的思緒似乎被持續的歌聲和繚繞的煙圈帶進了一個不久前的世代。

對觀眾而言,這個女子並不陌生,她是片中中美混血的落翅仔,白雞的母親。而她的身分也由此景的音效和場面調度明白地表現出來。"Smoke Gets in Your Eyes"(〈煙燻進了你的眼睛〉)因此扮演了重要的敘事角色。作為一首一九五八年的流行情歌,這首歌是用來指涉白雞母親的身分和台灣終戰後的一段歷史。它將我們帶入五○至七○年代,中美共同防禦條約的時期,那時台灣的女子正在各地酒吧替台灣賺取外匯,那時島內文化精英也不落人後地高舉西化大旗,美國流行文化因此迅速在這些場域中擴散。

美國文化的強勢變成了不可或缺的述史材料。在八○年代的鄉土文學,酒吧文化和跨國企業都被用來批評新殖民主義。❸在電影中,美國音樂早在瓊瑤電影中便出現,它主要是用來表現略帶叛逆的都會型青年文化,但多少帶有第一世界觀看第三世界的睥睨,強調一種「另類」的高級異國情趣,這個態度到新電影便有了轉變。在聲音寫實的前題下,美國音樂經常用來指涉青少年文化,做為社會整體的一部分,而不是僅僅特指某一階層的人。譬如在《竹劍少年》(1984,張毅作品)中,西洋流行樂用來描繪青少年的族羣空間。在片中人物常聚集的場所,總有西洋歌曲當背景音樂。又如在《國四英雄傳》(1984,麥大傑作品)中,西洋歌曲出現在青少年休閒的活動中,藉以形成與反人性的補習班教學成對比。

除了上述的敘事功能外，美國音樂也構成強有力的歷史召喚，勾起人們對過往的記憶。這個記憶不單是對五、六〇年代的懷舊，更是第三世界國家戰後發展與美國文化密不可分的佐證。在《竹籬笆外的春天》（1985，李祐寧作品）和《童黨萬歲》（1987，余爲彥作品）中，美國流行樂分別代了招引台灣女性「墮落」之源，和對保守文化和父權控制的挑戰。這兩部影片都直言不諱地道出美國流行樂作爲歷史指涉的有效性，但連帶地也忽略了西化這個文明轉化過程的辯證。雖然以音樂述史可以有效地對第一世界文化佔領做出批判，但是七〇年代前台灣青年對此音樂的使用和挪用是一個複雜的議題，需要參考台灣的內外情況，方能下一個初步的定論。

基本上，戰後的反共威權體制是造成美國文化「入侵」的因素。對於富有自我意識的青年人而言，假借外來文化來減低眼前的壓迫，是唯一「合法」的自我表達。戰後的德國青年文化，❹和中國大陸開放後的「搖滾青年」，即是兩個明顯的例子。在台灣，由於光復後眷村的設置，將一九四九年前後的大陸移民和本省民眾隔離，遂造成移民第二代的認同危機。夾處於父母輩的懷舊與對台灣本地文化的陌生，自然對無歷史包袱的美國文化產生嚮往和認同，也就造成美式文化長期佔領的情況。

在台灣新電影一片懷舊聲中，《牯嶺街少年殺人事件》呈現的懷舊情懷相當不同於其他同型電影。除表現六〇年代初台灣眷村生活的苦悶、貧窮、壓抑外，此片所描繪的歷史正是根植於對六〇年代美國搖滾樂所懷抱的款款深情。

若謂侯孝賢攝影機下的台灣歷史，是屬於勞動階級的鄉土情懷，一種台灣草根性極濃且源源不斷的生命力，以及對社會不義與剝削所

抱持的寬容；楊德昌的歷史詮釋則是都市、西化下的中產階級，對傳統認同隱現的重重危機。這種現代主義式的茫然在《海灘的一天》、《青梅竹馬》及《恐怖份子》中已經由分裂敘事、開放結尾等形式展露無遺。雖然楊德昌這些電影探討的不外是西化（或資本主義化）對台灣傳統文化的挑戰，但卻未像《牯嶺街少年殺人事件》那樣直接探討美國文化與台灣戰後第一代青少年的關係。

《牯嶺街少年殺人事件》表現了六〇年代眷村青少年對美國文化的狂熱；「牯嶺街」的次文化團體代表的社會差異也指涉眷村族羣與台灣本土的疏離、與美國文化的黏合。影片中的幫派或多或少都面對文化認同的困難，他們或許能體會父母輩家破國亡的顛沛之苦，卻無法背負上一輩中國情結的十字架；另一方面，在統治者刻意的隔離和大中國意識形態的桎梏之下，他們也無法與台灣六〇年代的本土文化融合。

在此困境下，強勢的美國文化挾其豐富的物資、科技及幻想，代替了中國及台灣這兩個文化母體，成爲最無歷史包袱、最具感官刺激的認同體；其中又以搖滾樂最能滿足次文化的需求。搖滾樂的叛逆、顛覆、自由、自我創造、自我表現、性慾宣洩及特異風格等，都是當時青少年在苦悶貧瘠的環境中被壓抑的慾望。因此，搖滾樂對當時貧窮、實行白色恐怖的第三世界國家——台灣，特別是台灣的青少年所具有的吸引力自是不在話下。

本文擬就此前題來討論《牯嶺街少年殺人事件》如何將六〇年代美國文化霸權問題化（problematize）。討論的問題著重於兩點：一是搖滾樂與六〇年代眷村次文化有何關係？二是搖滾樂究竟是幫助了社會邊緣團體塑造自我認同，抑或在美國文化獨霸之下，只是另一個錯誤

的認知？希望這樣的討論能辯證美國文化霸權與第三世界的關係，並開啓對音樂和後殖民之間關係的重視。

搖滾樂與次文化

Jann S. Wenner在《搖滾樂的年代》(*Rock of Ages: The Rolling Stone History of Rock N' Roll*) 一書便開宗明義講到：為搖滾樂下一個「正確」定義，幾乎是緣木求魚，原因是關於搖滾樂的起源眾說紛云，無法一概而論 (頁11)。因此，探求何人創造了這個二十世紀影響力最大的流行樂幾乎成了不相干的問題。重要的是搖滾樂自五〇年代濫觴至今所產生的具反叛意識的文化模式。因此，搖滾樂的研究不應僅止於音樂的探討，更需延伸至與其相關的次文化。

毫無疑問地，搖滾樂與其他流行音樂的差異在於它是二次大戰後，資本主義蓬勃發展下的一種文化經濟產物。其最初的消費鎖定羣是五〇年代的美國青少年；這羣在美國歷史上開始能支配自己零用錢的青少年立即被市場分析師視為搖滾樂商品化後的最佳傾銷者。❺不出所料，搖滾樂上市後 (此指商品化的過程，包括歌曲的篩選、演奏、演唱、詮釋、錄製、上市及促銷)，最主要的消費羣即是未滿二十歲的青少年。

但就這羣特定的消費人口而言，搖滾樂的意義遠超過其商品價值：搖滾樂的消費所衍生的意義包括族羣認同、儀式崇拜以及官能刺激，其魅力不僅是音樂性的，更是一種次文化的形式。五〇年代，初生的搖滾樂被保守的美國家長視如洪水猛獸；他們驚駭其淫穢的歌詞、性挑逗的軀體扭動，及與黑人音樂密不可分的淵源。凡此種種，搖滾樂被冠上「壞」、「不潔」等惡名。但就因搖滾樂深深擾亂成人的

假道學矛盾，成爲青少年反叛成人禮治的最佳文化行爲模式；搖滾樂也由消費形態的娛樂商品轉變爲次文化中最有力的符號系統。❻

英國著名文化研究學者Dick Hebdige於其力作《次文化──風格之意義》（*Subculture, the Meaning of Style*）中對次文化有精闢的研究。他認爲次文化的反抗本質已無庸置疑，研究次文化如何與主流文化相抗衡、如何挑戰統治意理才是重要課題。唯此，次文化的精義才得以彰顯。

Hebdige引用了法國結構主義人類學家李維史陀著名的「祕語」（bricolage）一詞，來解釋次文化風格的構成。「祕語」一詞原是李維史陀在其著作《野性的思維》（*The Savage Mind*）中，用以說明原始部落如何將日常生活中各類物品間的關係組合成爲他們的溝通語碼。「祕語」亦被形容爲「具體的科學」（science of the concrete），因爲這類特殊的語言系統均根植於實物，也因此，不同物品的組合易於構成不同的符碼，進而使這類溝通系統有不斷衍生的可能。「具體的科學」一詞的產生亦用來說明「祕語」的「非文字」性，與一般「文明」社會文字性、技術性的語言系統有所差別（頁120-112）。

按Hebdige的說法，「祕語」正可用來研究次文化團體如何將日常最普通的生活方式或商品意義加以轉換，成爲該文化的特異標誌，進而成爲其反社會統治意理的符徵。唯有將大眾熟悉的世俗生活經驗「異質」化、「扭曲」化，次文化才能達成基本的語意顛覆（semantic disorder），並解構成人規範下的符號系統（頁1-3）。Hebdige的理論架構不但深具說服力，且巧妙地將次文化納入結構主義符號學的範疇，使次文化研究更具系統。

另一著名文化研究學者Lawrence Grossberg對搖滾樂及青少年文

化的研究更具開拓性。葛氏在他所著的一篇"Is there rock after punk"的文章中，對何為搖滾樂有精闢的見解：❼葛氏認為，雖然搖滾樂的演變受到不同時期意識形態、政治、文化、經濟、社會等多重因素影響，其與他種文化形態的差異卻始終維持不變，這種固執不屈的搖滾精神即是搖滾樂屹立不搖的因素，也是許多搖滾樂迷無怨無悔奉獻之因（頁112）。綜合以上諸說，可以歸納出搖滾樂的可能定義範圍：

1. 頌揚青少年文化──搖滾樂反映了青少年文化的許多特徵，包括追逐快感、熱衷冒險、厭倦穩定不變的生活形態。

2. 族羣界限分明──搖滾樂迷是一羣「敵我」意識劃分相當明顯的消費團體，這並非意味一個確認的搖滾樂認同體即將呼之欲出，而是將「非」搖滾樂屬性的一切可能排除，即"You are not what you don't listen to"。這個宣言不可簡化地理解為音樂性定義，而是涵蓋了社會、文化等多重界面；換言之，音樂的消費固然重要（購買錄音帶、雷射唱片或觀看音樂錄影帶），更確切的是在日常生活中實踐搖滾樂，包括服飾、言行，及對搖滾樂團的忠誠擁戴等。而搖滾族羣的社會意義也多少與青少年文化密不可分，諸如在搖滾文化中投注精力，尋求快感與自我實現等。

3. 異質化──運用文化研究理論來探討搖滾樂迷文化，不難發現「異質化」、「分歧化」的說法相當顯著。這是葛氏所津津樂道的，為何傳統式的大眾傳播理論（質化或量化分析法）根本無法用來研究搖滾樂文化之處。不同性別、年齡、社會階級及族裔的樂迷對搖滾樂的詮釋及喜好都有差異。在美國，一名白種女人與一名墨西哥裔女人對Guns N' Roses的喜好或許有不同原因；同樣的，在台灣，一名工廠技工與一名大專生對林強音樂的喜愛也各持其理。因此，想對某特定歌

曲下一個定義或詮釋規範莫非故步自封，把搖滾樂及其樂迷的開放性和異質性抹滅，使其失卻與其他文化模式最大的差異點(頁112-116)。

赫氏及葛氏的理論模式不僅可應用到由搖滾樂主導產生的次文化研究，也可應用到搖滾樂音樂片。雖然搖滾樂的演變受到不同意識形態、不同時代的政治、社會、經濟、文化等多重因素影響（over-determined），但其精神卻始終不變。同樣地，搖滾樂的反叛特質也被主流電影併入包裝，成為一種新的商品，滿足被壓抑的青少年反社會幻想。

早在一九六四年披頭四的紀錄片 *A Hard Day's Night* 中，此母題便呼之欲出。隨後的《搖滾烏托邦》（*Woodstock*）、《別往後瞧》（*Don't Look Back*）等也傳達反戰、崇尚個人自由的訊息。一九五五年好萊塢製作的《教室叢林》《*The Blackboard Jungle*》、七〇年代的迪斯可片《週末的狂熱》（*Saturday Night Fever*）、獨立製片 *The Harder They Come*（1972）、*Wild Style* 及近期美國黑人主流電影 *Juice*（1991）等，都論及搖滾樂與青少年犯罪、幫派械鬥間微妙的關係。雖然台灣電影未見「搖滾樂音樂片」成型之氣候，但《牯嶺街少年殺人事件》卻是台灣電影中一部將搖滾樂、青少年文化與幫派鬥爭三者巧妙編織在一起的作品。❽

《牯嶺街少年殺人事件》與歷史再現

《牯嶺街少年殺人事件》主要是環繞一個民國五十年代新聞事件始末為發展母題；事件本身雖是有關一名少年殺害其女友，但影片敘事重心多環繞於兩個眷村幫派的鬥爭，及肇事人小四與幫派分子的關係。

引用新聞事件來闡述歷史是許多社會批判影片習用的論述法，中

國三〇年代左翼電影即是一例。❾《牯嶺街少年殺人事件》所欲呈現的歷史記憶及社會批判當然遠遠超過對一個聳動的新聞事件之詮釋，它是想藉著一個十四歲少年的故事，揭示那個籠罩在冷戰陰影下的台灣社會面貌。

雖然《牯》片選擇的歷史再現可能是片斷且主觀的，但也同時提供了些許指標，引導我們進入歷史的軌跡去重新定義那段慘淡的記憶。那是一段白色恐怖時期，人人自危，創造性被抹殺，服從權威是各種機制最高的行為和思想律法。因此，在物質缺乏的眷村社區中，幫派組織應運而生：對外爭奪地盤、求取生存空間；對內挑戰父執輩權威、不服傳統價值觀，如禁慾、勤儉、好學、守法、服從等箝制：在這樣一個什麼都匱乏的年代，青年少只好自尋出路來滿足慾望。

若將前述對搖滾樂及次文化的論述運用於《括嶺街少年殺人事件》，不難發現片中敍述的幫派文化，正是台灣特殊的邊緣族羣企圖反抗社會秩序、尋找自我認同的歷史再現。兩大眷村幫派也是有其鮮明的階級意識：眷村二一七幫主要是中下士軍眷子弟，小公園幫則是由公教人員子弟所組成。階級不同造成兩幫明顯的衝突：

1. 衣著——二一七幫多著汗衫、穿木屐拖鞋；小公園幫多著學校制服。

2. 教育程度——二一七幫年齡較高，或輟學或失學，操大陸口音；小公園幫多為初中就學生，較無口音。

3. 族羣狀況——二一七幫似乎較成一體：因為是中下士軍眷子弟，居住雜亂，成員似無家庭組織為其後盾或避難所，聚集處為幫主山東經營的撞球店，與外來文化如美國文化，與在地主文化，台灣本土，較有隔離；小公園幫則較為零散，內部有權力爭奪，幫內「洋化」

小公園幫組織搖滾樂合唱團，聚集在播放美國流行樂的小公園水果室：《牯嶺街少年殺人事件》。(楊德昌執導)

傾向濃厚（如幫主名為Honey，另有成員名小貓王），組織搖滾樂合唱團，成員用語夾雜英文，聚所為小公園冰果室，店中播放美國流行樂。

　　以上簡單的分類除了釐清兩幫的階級差異外，也可看出美國文化清楚區分出兩幫的次文化。搖滾樂演唱會最後也成為兩幫衝突的爆發點，正當小公園幫沉醉於搖滾樂時，幫主Honey被二一七幫謀害，之後小公園幫聯合「台客」幫於颱風夜襲擊二一七幫，至此械鬥在影片敘事中才告一段落。

　　社會階級差異造成經濟地位、教育程度及文化認同等多方面的不同，這在台灣經濟未起飛前的六〇年代是統治階層控制社會最有效的國家機器。公教人員與中下士兵在眷村族羣、乃至整個台灣社會的階級區別已是無庸置疑，其子女自然在眷村生活的「社會化」過程中耳

濡目染，不自覺地接受了不同的階級意識，進而成為階級劃分的實踐者。按法國後結構主義理論家阿圖塞的說法，這種無需借助脅迫力使人以「理性」來接受國家律法、社會規範及倫理道德等意識形態的過程，屬於「無意識」（unconscious）的過程。❿階級與族羣意識遂成為眷村次文化基本的構成要素。

根據Hebdige的解釋，次文化用以彰顯其特有的階級及文化認同便是其族羣「風格」。此說可用來驗證小公園幫及二一七幫的差異。影片內文並未直陳兩幫如何不同，而是利用美國文化來「區分」洋化的小公園幫及草根的二一七幫。因此，搖滾樂、英語、演唱會、乃至於基督教等，便構成一符號系統，在影片內文扮演兩種功能：一是敍事，如小貓王及Honey弟之「條子」熱愛演唱搖滾歌曲，兩幫互爭演唱會利潤；二是奇觀，如片中小貓王特殊的嗓音提供了觀賞此片的快感。

這兩點在內文中兩回的「搖滾樂事件」（the rock incident）中可清楚地看出。第一個事件是在小公園冰果室舉辦的舞會，由小公園合唱團負責音樂的演奏。我們首先聽到條子翻唱一九五九年，由Frankie Avalon主唱的"Why"的第一段，之後由小貓王接唱第二段，此時條子衝進內室與剛抵達的另一夥同幫的頭目打架。這廂的衝突才完，鏡頭轉到冰果室外，小貓王斥責剛到的小四，多事引起幫內的糾紛。之後冰果室的小姐出來把小貓王攬入，因為該小貓王上場，獨唱"Angel Baby"。這個公園幫個子小小，發育不全，又不見凶狠的幫派分子，在課堂上被老師懲罰捉弄，被小四的姊姊譏笑「連一個英文字都不會寫」的小貓王，卻在舞台上散發最強的魅力和掌控，無人可敵。在冰果室的表演，只見他緩緩從矮凳上起身，以其青春期前未變聲的假嗓，學著Rosie and the Originals的女聲，以假亂眞的唱出六〇年代的藍調流

行戀曲。

　　這一段落，對搖滾樂的運用不是全然，也不是必然，內文甚至吝於給予小貓王一首歌的完整時間，好飽觀眾耳福，總是急急轉場，轉到幫派內外瑣碎的爭執。但是就在這種與情節互用的情事結構中，搖滾樂與幫派文化的親密（intimacy）與親屬性（affinify），被建立起來了。搖滾樂在情節中的可有可無的位置縱使和劇情的發展無太大關聯，卻一方面標示了幫派次文化的「祕語」儀式，另一方面增加了內文的美學面向（aesthetic dimension）；以片斷的現場搖滾表演，來表現影片在音樂的取向，和對全球（美國）流行文化的認同與懷舊。

　　這一個認同，也是懷舊，在中山堂舉行的音樂會表露無遺。音樂會的重頭戲不是小公園合唱團，而是六〇年代著名的電星合唱團在睽別三十年後，原音原身重現，現場表演了"Don't be Cruel"，這還是作者楊德昌在全文中表現最為清楚的懷舊動作，然而文本的肌理卻未因此一懷舊衝動而被破壞。這段落對搖滾樂的運用仍是依循前例：夾雜（運用刪減時間的交互剪接）幫派間的械鬥。就在山東幫主將小公園幫主Honey推至車輪下，一個快剪，剪到電星主唱的臉部，快樂地娛樂台下的迷哥迷姐。這個搖滾與暴力／死亡的聯想，也在山東幫被殲滅後的下一景取得再一次的回響。

　　這一景是小四姐連續四次聽著貓王的名曲"Are You Lonesome Tonight"，為的是幫小貓王抄寫歌詞，好讓他能一字不漏地仿效貓王的名曲。小四姐在這一景的動作，實際上是實現對小貓王先前請求的承諾。而請求一事早在此景前數十分鐘之處理已發生。所以此處的安排，即小四姐的聆聽貓王和山東幫的毀滅，雖無直接語意上的聯繫（很難想像以"Are You Lonesome Tonight"作為羣體械鬥、夜襲、屠殺的「歇

後曲」），但對搖滾樂魔法的文化祕語運用，則可見一斑。

　　正如許多好萊塢音樂片一般（此指傳統的歌舞片乃至於傳記音樂片等），《牯嶺街少年殺人事件》的敘事與以音樂演唱爲主的奇觀並未獨立存在，而是相輔相成：有時以敘事的發展來誘發奇觀，有時以奇觀來完結敘事。雖然嚴格來說，《牯嶺街少年殺人事件》並未遵循搖滾音樂片的形式（或《牯嶺街少年殺人事件》根本無法被歸納爲此一類型），但是從敘事與奇觀兩個電影中重要元素之互動看來，《牯》片巧妙地將青少年文化溶入此互動中，不僅使影片的內文複雜化，對歷史的關照也增添了另一視點。

　　六〇年代的台灣在東（社會主義國家）與西（資本主義國家）方的冷戰對峙，與蔣介石政權「反共抗俄」的口號下，緩慢地進行現代化。蔣政權對外打著實施美式資本主義民主制度的旗號，對內卻依然貫徹其高壓政策——箝制思想、嚴禁言論自由、實行白色恐怖。台灣人在一片「蔣總統萬歲，中華民國萬萬歲」口號聲中，一切資源投入「反攻大陸，殺朱拔毛」這個空幻的大中國民族主義無底深淵，把權力完全繳交給統治階層，成爲不折不扣的「被統治」階層。

　　撇開政治層面不談，傳統的家庭父權也在此高壓統治下遭受挑戰。《牯》片中的青少年除主角張震有個完整的小家庭制度外，其餘人物的家庭背景似乎都曖昧不明。其共通處皆是父親角色缺乏或不在（absence）。片中女主角小明便因無家無父而四處漂泊；父親的不在、母親的宿疾，使小明必須靠攏幫派，倚賴男權。當原有的男權勢力消退，她便再尋找另一個男權。小貓王的家庭更是妙筆：母親的形象從未在影片中出現，但她的存在從聲音、家庭裁縫的陳設等符號中歷歷可尋；而影片更從未提及小貓王的父親，增多了另一個「不在」者。

其他的幫派成員亦無個別而明顯的家庭組織。二一七幫其實本身就是一個大家庭，由於成員皆是隨國民黨南遷的軍眷子弟，所以以幫為家，幫派的結構儼然大家庭形態，對幫主山東非常忠誠。小公園幫的老大Honey除有弟一名外，不知其家庭何在。

顛覆的家庭、流離的生活本是五〇年代末期台灣眷村社會的普遍生態。父親「不在」的事實遂順利且便利地使學校訓導權威代替傳統的家長父權，壓制正值反抗期的青少年。即使連影片中唯一的父親角色，張震的父親也被塑造成一個無能與體制相抗的小公務員。

張震父親的呈像是非傳統的，他的性格兼合中國傳統的書生習氣和西方的自由主義。他教導張震做人要誠實、不浮誇、不畏強勢；他為張震怒斥學校訓導官僚；他不願為升官而巴結權貴。但這些傳統儒家的價值觀及行為準則卻在白色恐怖與極權統治的官僚體制下被矮化、被嘲弄。這個唯一的父親形象便在強大的國家機器父權壓迫下變成一個模糊的影像。

因此，影片中，青少年反抗的目標已不再是家庭，而是學校機器。這種反抗行為在敘事中表露無遺。特別在學校部分，課堂上與老師作對、考試作弊、搗亂秩序，甚至械鬥等行為，在在都顯示這些青少年桀驁不馴的共同性格。更重要的是，青少年文化在此衝突中獲得肯定。經由對學校機器的批評與對學校教師、訓導人員的矮化描繪（這在情節中可窺其實，如訓導主任的官氣、老師的霸氣），這羣眷村青少年的「脫軌」行為並未受到撻伐，而是經由足夠的辯證空間，使閱讀者對父權文化與青少年文化之間的矛盾關係重新思考。

這個辯證關係在奇觀部分更見肯定。小公園幫成員如條子、小貓王等，雖在學校、家中被斥責、漠視，但他們卻在搖滾樂中表現了無

父親形象在強大國家機器壓迫下變成模糊的影像，因此青少年反抗的目標已不再是家庭，而是學校機器，並在此衝突中獲得肯定。（楊德昌執導）

窮的魅力，證明他們不是無力的一羣。也經由他們的表演，閱讀者被賦予了得以認同這羣犯罪青少年的管道。搖滾樂表演所構成的奇觀不只是敍事的一部分，更是幫派分子藉以暫時脫離成人禮治的桃花源。在搖滾樂中，貧窮與壓抑似乎都不復存在，取而代之的是全然的快感與自由。

搖滾拉岡，搖滾後殖民

　　韓戰爆發後，美國政府開始重視台灣戰略地位的重要性，台灣被認為是堅強的反共堡壘。一九五〇年至一九六〇年之間，美國陸續提供了近四億美元的經援予蔣介石政權。❶雖然蔣政權將大部分的資金投入軍備——並未如美國政府所預期的經濟建設及民主政治——台灣

受美國文化的影響絲毫未減；隨著美軍駐防、「美新處」的成立，及美國霸權在資本主義制度國家的無所不在，美國文化（特別是大眾文化）幾乎滲透到第三世界國的每一處。因此，台灣雖在二次大戰後脫離日本的殖民統治，卻在美援之下，間接成為美國文化的次殖民地。縱使台灣在五〇年代的物質環境（機器生產代替人力勞動）並未充分構成現代主義產生的條件，但面對美「帝」文化的壓力，現代主義也由美國橫移過洋，在台灣島「應運」而生。❷一九五〇年《現代文學》的創刊即是一例。

《現代文學》的運動僅說明了西方文化在所謂知識分子階層所造成的震撼；但在更「普羅」、更「大眾」的階層中，美國的流行文化才是一般人的最愛。相對於西方現代文學的「高文化」（high culture）位階，流行文化的特質是直接的快感訴求及迅速的消費完成。可口可樂、搖滾樂、好萊塢電影、流行服飾，乃至於基督教及先進科技產品等都是美國文化得以佔優勢的先決條件。這些豐富的物資與直接訴諸感官的文化商品，在五、六〇年代台灣社會是使人無法抗拒的誘惑，尤其適值反叛期的青少年，又尤其是了無家庭束縛、抗拒學校教育的眷村子弟。因此，美國的「文化工業」得以輕易地在五〇年代貧窮的第三世界國紮根繁衍。

對美國文化趨之若鶩的情形在《牯嶺街少年殺人事件》中的呈像是敘事融合並陳的。如此一來，閱讀者並不易立即察覺美國文化「遍存」（omnipresent）的現象，遑論對此「文化殖民」提出質疑。例如，敘事並不直陳當時好萊塢電影的普及，只是利用三段敘事來指涉其隱含的文化及社會意義。其一，兩幫演唱會的糾紛，是在觀賞好萊塢影片時進行的。其二，小馬、小四「泡」「Miss」也是始於看美國電影。

其三，小四在學校保健室等候打預防針，枯坐無聊，遂模倣美國西部片牛仔拔槍。和美國文化「獨霸」的再現相比，在地的台灣本土文化，則不具太大意義，也不佔太多篇幅。

影片中，我們鮮少看到這批青少年與台灣文化的接觸，遑論其衝突，唯一的例子是Honey與台客幫之間不是太淸楚的關係；但是我們卻看到了美國流行文化如何塡補了眷村青少年文人認同的空缺。美國文化不但被接受，還被熱情地「擁抱」。

這種文化認同「錯置」的現象有其特定的歷史性，一般簡約地稱爲「後殖民主義」論述。此說大半指的是二次大戰後獨立的殖民地國家仍然無法擺脫殖民主義桎梏，無論是經濟發展、文化建設甚或民族認同等，依舊深受前殖民主義所塑造的主體觀左右。台灣島的情況自然不能一概而論，但是後殖民主義論述還是可用來檢視六〇年代台灣的社會、文化結構。

蔣政權雖然在四〇年代中期自日本帝國主義者手中「解放」台灣，但是大中國民族觀卻因蔣政權一連串的政策失誤，徹底在台灣瓦解，成爲不折不扣的迷思。日本帝國主義被逐，隨之而來的是美國文化霸權，其所依恃的並非船堅砲利，而是可口可樂、米老鼠、牛仔褲，還有貓王。台灣的邊緣族羣（如眷村青少年）在主體觀呈現空白的情況下，自然視美國文化爲上帝恩寵，珍惜、信奉並膜拜之。這項恩寵不但使認同的空虛滿足，也更使軀體獲得快感。

借用拉康著名的「鏡像時期」說來檢視眷村次文化族羣對美國文化的熱愛，也可增進我們對這段歷史的後殖民論述的理解。「鏡像時期」雖是指初生嬰孩首度由鏡中反射自己的影像而掌握了一個完整的軀體形式，但是這個對自己軀體「完整」的辨識，並不意味嬰孩就此

能認知到其「主體」（subject）的存在。因此，拉康在此說中又提出「想像的」（imaginary）精神層面，嬰孩對鏡中「自我」的認識，事實上是項「失敗的認知行動」，或「錯誤的解釋」（meconnaissance）：⓭那個「自我」畢竟祇是個影像，是個「異己」（the Other）；唯有透過「語言的」秩序內容，嬰孩才能確定其主體，真正意識到自己在家庭、社會的定位。

《牯》片的幫派成員正是一羣不願接受「父親」律法的邊緣人，但是其中的特定分子卻領受了另一個「鏡像自（異）我」，將自己的文化認同浮游於中國（加上台灣）與美國文化之間。這樣的「錯誤認知」正是後殖民主義得以掌握第三世界邊緣族羣主體發展之因。

影片中的小公園幫平日好勇鬥狠，是規範下的踰距者，演唱起搖滾樂卻認真且專注；小貓王平生最大志願便是成為台灣貓王；小四的二姊面對家庭的困境，只能歇斯底里地祈求上帝，以為靠基督教的力量能拯救小四乖離的行為──最終小四也以為自己是救世主的化身，想要解救小明，拔刀揮斬社會的不義。

第三世界的邊緣人處在認同的危機與障礙中，面對五彩繽紛第一世界文化霸權，自是無法抗拒。在這種認同紛亂時刻，「分裂」（schizo-phrenia）便是主體對壓迫所產生的結果。情殺變成小四最後解決人所有紛亂的方法，也是面對成人律法殘害的一記重擊。

電影的結局就此矛盾地下了一個很模稜兩可的註解。小四被關，小貓王仍活在他的「想像」世界中，他送給小四的錄音帶也被監守人擲入垃圾筒。之後鏡頭跳入一段冗長的收音機，播報大學聯考榜單的播音，銀幕上是小四家的大掃除。

小公園幫與二一七幫的恩恩怨怨、小四的精神分裂、小貓王女性

化的假嗓音、小明撲朔迷離的性愛觀、白色恐怖、塡鴨教育、搖滾樂演唱會……似乎全在標準國語的女播報聲中逐一褪色。在這樣的「語言」秩序下，吐露出的金榜提名者，是那些在律法下存活的新一代，成爲歷史的新主體。**⓮**

這裏令我們想起在小四父親被警總帶走的那個下雨的夜晚，小四姐和小四的哥哥坐在暈黃的燈光下，尋思貓王的歌詞爲何不合文法：

Does your memory stay

To a bright(er) summer day

When I kissed you and called you sweetheart

究竟是"a bright summer day"，還是"a brighter summer day"，小四姐反覆聽了四次，仍不得其解。這段情節在此被警總人員的來訪打斷。我們終不得知究竟小四姐如何寫下這句歌詞。但在影片的最後，小貓王終於如願地製成錄音帶，並寄給遙遠（卻又異常親密）的貓王。

假設這些模枋（mimicry）**⓯**都冀求達到原眞（authentic）的狀態，那麼《牯》片中的混哥混妹，對美國流行文化的亦步亦趨，都只是「怪誕的模仿」（grotesque mimicry）。**⓰**經由貓王歌聲在劇中（diegetic）的原音重現，和小貓王的假嗓模仿，二相對照，點出了後殖民的曖昧、不穩和對眞實的擾亂。《牯》片利用懷舊的形式，行使了一個後殖民的演繹。這形式包括社會事件的取材，電星合唱團再現大銀幕，和發行牯嶺街少年合唱團音樂專輯，收錄影片採樣式未採樣的五〇、六〇年代搖滾名曲。除開商品化的運作，這些作法多少表明了楊德昌力求忠於「歷史」的某種寫史的嘗試。對作者來說，可能是藉著整理、演出歷史記憶來理解當下，臆想未來。懷舊的形式只是手段，像計時沙漏把過去一滴不漏地翻轉過來，這也是英文片名最終爲"A Brighter sum-

mer Day"，而不是"A Bright Summer Day"。但也正因為是懷舊，把歷史的寫作，帶進了當下的後殖民文化政治：

> 民國五十年，國府遷台第十二年，甘迺迪就任美國第三十五任總統。台北市中山北路的酒吧，日夜出沒著美國大兵；西門町的大街小巷，一遍又一遍播放貓王的歌曲。年輕的Beatles剛剛成軍，還看不出日後將改變世界。這年六月，十五日晚上十一點，台北牯嶺街五巷十號後門，發生少年情殺事件。
>
> 民國八十年，楊德昌的電影《牯嶺街少年殺人事件》四月殺青，七月上映。牯嶺街少年合唱團也正式成立，踏入歌壇，重新詮釋五〇年代風靡全球的經典西洋歌曲。❶⓻

注釋

❶楊澤，〈有關年代與世代的〉，《七〇年代懺情錄》。台北：時報，1994，5。

❷黃建業，〈楊德昌語問錄〉，《楊德昌電影研究》。台北：遠流，1995，231。

❸請見王楨和的《玫瑰玫瑰我愛你》（台北：遠景，1984）和《美人圖》（台北：洪範，1985），以及陳映真的《雲》（台北：遠景，1983）。

❹David Morley, Kevin Robin, "No Place Like Heimat: Emages of Home (land) in European Culture," *New Formatrons* 12 (1990): 1-24.

❺參見Edward, *Rock of Ages* (Summit bks, 1986), 64-71。

❻參見Stuart Hall, Paddy Whannel "The Young Audience," Simon Frith and Andrew Goodwin, *On Record*, (Pantheon, 1990), 27-37。此文討論青少年文化與流行音樂的關係。

❼Lawrence Grossberg, "Is there rock after punk," *On Record*，111-123。

❽徐小明繼承侯孝賢風格的作品《少年吔，安啦》亦是部兼合搖滾樂與幫派械鬥的電影。不同是《少年吔，安啦》是部後蔣政權作品，呈現的是罕見的後現代風格，將台灣南部的小混混故事英雄化，加上以台語搖滾樂作為促銷賣點和風格標誌，是部風貌很新的電影。可惜結尾的泛政治道德觀將流氓文化個人化以及詩化，否認掉重要的社會、文化及經濟因素。

❾《馬路天使》、《桃李劫》、《萬家燈火》、《春蠶》、《一江春水向東流》等都是顯例。

❿參見L. Althusser, *Lenin and Philosophy and Other Essays* (New Left Books，1971)，126-187。

⓫此數據乃取自於Jigsaw Productions Pacific Basin Institute出版，Peter Bull與Alex Gibney共同製作的電視紀錄片節目，1992年秋季在洛杉磯PBS台播出。

⓬三十年後，在第一世界方興未艾的後現代主義，也逐漸在第二及第三世界出現。同樣地，並非因第三世界國家已走入後工業時期的生產模式（如中國才開始現代化不久），而是面對美國流行文化不斷刺激下，第三世界國也開始再製後現代文化模式。

⓭參見Jacques Lacan，*Ecrits: a Selection*, trans., Alan Sheridan (Norton, 1977)，1-7，30-139。

⓮我對《牯》片結尾的閱讀持保留態度，本文祇是其中一種詮釋，讀者自然有權

提供不同的閱讀，使影片內文「泛音化」（借用廖炳惠先生的譯詞）。

⓯Homi Bhabha，"The Other Question...," *Screen* 24.6 (1983): 18-36。

⓰同上，27。

⓱《牯嶺街少年合唱團》封面文案。《牯嶺街少年合唱團》，飛碟唱片，1991。

行李箱裏的「甜蜜蜜」：
美國夢、唐人街、鄧麗君

甜蜜蜜你笑得甜蜜蜜　好像花兒開在春風裏　開在春風裏

在哪裏在哪裏見過你　你的笑容這樣熟悉　我一時想不起

啊⋯⋯在夢裏

夢裏夢裏見過你　甜蜜笑得多甜蜜　是你是你夢見的就是你

在哪裏在哪裏見過你　你的笑容這樣熟悉　我一時想不起

啊⋯⋯在夢裏

香港／好萊塢：宿命輪迴

　　電影《甜蜜蜜》的導演陳可辛在接受《南華早報》的訪問中，談到他轉赴好萊塢工作的感想，他說：「在好萊塢工作的美是好像回到了過去。」（1998. 8. 24）。「回到了過去」？陳可辛指的是，遠離香港，是爲了遠離《甜蜜蜜》（1996）和《金枝玉葉》（1994）所帶來巨大的成名壓力。在新的國度，陌生的電影工業圈，面對無法分辨Jackie Chan（成龍）和Peter Chan（陳可辛）的觀眾，陳可辛在好萊塢重新起步。成名使得陳可辛在香港承受萬眾的矚目，莫不希望他在藝術和商業上能再上層樓。驚如脫兔的香港導演，只好遠渡重洋，呼吸新鮮空氣。這般解脫，讓陳可辛由衷歡喜，也因此毫不掩飾地說，爲史匹柏的夢

工場打工，就像「一陣清新的空氣」。

的確，最近洛杉磯的空氣已經清新許多，清潔的程度使剛到香港的人一下子還適應不了香港（特別是舊市區）的味道。那股溼熱、夾雜著老舊塵埃的特殊氣味，正是香港的精髓之氣。但反過來說，陳可辛的說詞卻和近年來美國西岸對香港電影史無前例的高度評價恰恰相反，特別是洛杉磯當地的影評人，一再讚揚香港電影爲電影整體帶來「一陣清新的空氣」。香港電影那股純粹的旺盛精力，單純的「愛現」本質，使這些影評人懷想起好萊塢的三〇年代。三〇年代對影史家和影癡而言，是一個爲電影義無反顧的年代；不論是經濟大蕭條，還是剛實施的檢查制度，或是腐敗的片廠大老，都不能停止電影勇往直前。而香港明星及動作片、黑幫片、喜劇片等等，都是激起影評人對古典創作的懷舊。這裏頭不僅含有對逝去榮耀的詠懷，還摻雜了對香港電影的妒忌。

當時美國影評人一再追問，美國導演的勁道哪裏去了？爲什麼香港有成龍的膽大而爲、吳宇森的浪漫奇想，而美國導演卻還是原地踏步？十年後的今天美國影評人的願望尚未實現，但香港電影不但已深深影響當代的好萊塢電影，而且吳宇森已晉級爲好萊塢的一級導演，周潤發是男主角級演員，李連杰的演技得到肯定，洪金寶則擔任主要電視網電視劇的主角；而徐克、林嶺東和成龍也分別在好萊塢展現長才。現有陳可辛，談到遷移到好萊塢，是爲了躲避家鄉污蔑的空氣，這樣的說詞好像是驗證了「十年風水輪流轉」，曾經叱吒風雲的香港電影如今風光不在。

這樣的宿命輪迴，恰恰是《甜蜜蜜》的重要主題之一：不斷前進，爲的是回到原點。而這樣的主題又是以好萊塢式的浪漫通俗劇來進行

的。回歸好萊塢（形而上或形而下）好像是陳可辛無可避免的命運。這說法對拍《新難兄難弟》（1995）（以Zemeckis/Amblin/Spielberg的《回到未來》為藍本）的陳可辛來說，或對以仿效好萊塢為主要製作的模式之一的香港電影來說，並不誇大。在仿效好萊塢的過程中，香港導演往往注入了許多屬於香港的文化要素，成就了全球獨一無二的電影。《甜蜜蜜》也不例外，在套用浪漫劇的過程中，產生了其特有的政治面向，展現香港、中國大陸和海外華人社會糾雜矛盾的關係。特別的是，《甜蜜蜜》有著中國式的「命運」次文本，富含辯證的掙扎：對大陸華人而言，香港人代表自由、繁榮、自我實現，但同時，香港人仍深深保有中國的文化和認同，以對抗一個冷酷疏離的資本主義世界。換言之，在理論上，每爬上資本主義的階梯一級，就遠離中國文化的依存一步，但實際上，愈是遠離母國，也就更認同母文化的珍貴，對隨身攜帶的行李箱，也就愈抱愈緊。陳可辛的感傷愛情片因此有著緊密的邏輯：在個人主義的迷思中，注入了無可遁逃的（中國）命運。故事中的人物看似愈行愈遠，但實際上，他們僅僅是跟隨著一本早已寫好的劇本，朝著預定好的目的地前進罷了。

　　Rosie姑媽是第一個完全「預設」的劇本人物，她是男主角黎小軍在香港唯一的親人，也是將香港獨特的混雜文化介紹給小軍的第一人。在整部電影的人物中，Rosie姑媽可說是最「純粹」的角色，因為她完全活在三十年前與威廉荷頓在半島酒店的邂逅記憶中。當然沒有人（包括劇中人物和劇外觀眾）相信她的回憶，因為那就有如夢一般的不切實際。Rosie姑媽的夢幻反應的不僅只是灣仔妓女瑣碎的集體記憶，更是長久以來好萊塢為東方所編撰的一齣好戲的延續。好萊塢建構香港的好戲如《蘇絲黃的世界》，以西方對灣仔女郎的凝視，透過浪

漫異國戀曲和高大好看的白種男明星，指導東方女性如何想像西方、迷戀西方、編織美國夢。今日這個論述還可在李察・基爾的「反共」片《紅色角落》（Red Corner）中窺見，而王穎為九七趕集的作品《中國盒子》（Chinese Box），也如法炮製好萊塢的東方論述。Rosie姑媽稱職地扮演這個至今仍堅固不搖的中國女性角色（如白靈在《紅色角落》中扮演的的律師角色和鞏利在《中國盒子》中扮演的交際花角色），不但忠實地活在夢幻中，自己還持續執行西方對香港的凝視和慾望，並從中獲利。電影在Rosie姑媽死後，對她的回憶進行驗證，讓小軍掀開她的箱底，讓我們看到褪色的半島酒店餐巾、刀叉、菜單和泛黃的黑白照片。這些物品在在都提示著殖民（夢幻）記憶歷歷在前，如假包換。在這一幕戲的最後一個鏡頭，我們看到Rosie房中的威廉荷頓照片，在火焰中捲起，由泛黃變成灰燼，伴隨老朽的「蘇絲黃」一同消逝。這裏沒有原作《蘇絲黃的世界》中的完滿結局，只有為灣仔妓女設計的簡單收場。但Rosie留下的似真似假記憶，彷彿成了小軍的下一張護照。小軍再次打包，前往美國，完成他姑媽永遠無法實現的美國夢。

另一個跟著「劇本」走的角色是豹哥。豹哥是片中最屬於「香港電影」的角色，刺青、冷靜、不談拖泥帶水的兒女私情，是典型的黑道人物。但頑強如此，豹哥最後也免不了命運的擺佈。當他和李翹從香港逃亡到台灣，輾轉「兩年跑六個埠」，最後來到紐約——香港之外最大的唐人街，與李翹落腳在一個市區的小公寓。紐約是他們新生活的開始，一個新機會，但豹哥對這個全球數一數二的大都會評語是：「這裏像三十多年前的油麻地，店子小小，街道窄窄，我十一、二歲在油麻地混，想不到幾十年後，又回到這種地方。」這是豹哥對他香港包袱的眷念，也是電影命運迴轉的主題演繹。之後在下一個近似輪迴，

帶有仇視黑人的場景裏，豹哥成了紐約人的槍下亡魂，這大概是（中國）移民美國最可怕的惡夢。在攝影機高吊起的俯視鏡頭下，愕然的李翹被聚集的人群包圍住，她的反應不是恐懼，而是彷彿對命運作弄的認知。

中國・唐人街：患難同志

Goodbye My Love　我的愛人 再見

Goodbye My Love 相見不知那一天

我把一切給了你　希望你要珍惜　　不要辜負我的眞情意

Goodbye My Love 我的愛人 再見

Goodbye My Love 從此和你分離

我會永遠永遠愛你在心裏　希望你不要把我忘記　我永遠懷念你

溫柔的情懷念你　熱哄的心懷念你　甜蜜的吻懷念你

那醉人的歌聲　　怎能忘記這段情　我的愛再見

不知那日再相見（我就永遠不會忘記你　希望你也不要把我忘記

也許我們還會有見面的一天不是嗎）

我的愛人　我相信總有一天能再見

　　《甜蜜蜜》的本事說的是兩個大陸人來到香港的故事，而電影也特意寫出他們來到香港的時間：一九八六年。十年對一個大都會來說不算長，但對時間就是金錢的香港來說，一九八六年已是古代史。因此陳可辛在色調的選擇上，使用黑白的膠片，清楚地標示這是個「歷史」時刻，易言之，是個絕對、命定的時刻。八〇年代中期的街景，內室呈現昏暗、老舊，偶而夾帶亮麗的霓虹燈影，反射在略微溼漉的

街道上，特別增添攝影風格的效果。陳可辛如此的安排讓人感到這不是香港，倒像是唐人街特有的原始光澤，和倒退的時間感。譬如像劇中男女主角常經過的「機會傢俱公司」(Opportunity Furniture Store)，一個錫克人老坐在關閉的店門前，就予人一種陌生又熟悉的地理感。對熟悉香港的人來說，這不像當代的香港，倒像古老的香港；易言之，是今日散佈世界各大都會的唐人街。選擇這樣在香港已很難看到的建築，也不正是一種懷舊？一種民俗故事的原型？充滿舊式的魅力、運氣、和命運。

同樣的電影語法也運用在除夕夜裏，李翹和黎小軍在拋售鄧麗君的懷舊歌曲失敗後，慘淡地窩在小軍的斗室中吃年夜飯。陳可辛用了香港電影中少見的一系列溶和淡出來表現兩人的相濡以沫。溶和淡出，一般來說為的是精簡地表現時間的進行，但在這場戲中，時間和空間早已壓縮至最低，淡出的作用似是表現兩人理解到他們共同的感受，而身體逐漸愈來愈接近之時。而溶和，為的是將動作緩慢下來，延長說再見的時間。這兩個剪輯的方法到最後導致兩人第一次的交歡。但同享性愛可能不是重要的轉折，兩人由香港／廣州人vs.大陸／天津人，由同志vs.同志變成同志vs.愛人，才是重點所在。不過，這在影片故事中，成了一個難解，因為在中國，同志可共患難，可互解寂寞，更可成為愛人；在香港，同志仍可共患難，仍可互解寂寞，但永遠無法成為愛人。無外乎電影的英文片名反諷地稱為：《同志：幾乎是則愛的故事》。那麼究竟是什麼因素使李翹和黎小軍無法成為真正的愛人？是什麼無可遁逃的「命運」，使得現代的愛情故事無法達成圓滿的結局？我們或可從香港人的定義來著手回答這個劇中謎題。

什麼是香港人？香港人和其他地區的華人有何不同？毋庸置疑，

港人是近代受西方制度和文化浸淫最深的華人，也因此成爲一個典型的「奇蹟樣板」。對絕大部分的中國人來說，要成爲現代的華人，就是向香港人看齊。李翹在電影中的社會政治功能，在某種程度上，就是爲了表現各種不同華人的差異，和爲了克服這個差異所需付出的代價，包括販賣身體、出賣勞力、背叛愛情。李翹一再宣稱，到香港來，是爲了致富，是爲了成爲「香港人」。因此最後當她已經擁有財富，擁有香港人的身分時，她還是選擇背叛愛情，背叛黎小軍。從影片的敍事邏輯來看，李翹最後的選擇似乎很不合理（以好萊塢的標準，是劇本的大漏洞），但從身分差異的觀點，她的選擇完全符合移民者的認同。同志來到香港，不是爲了與另一個同志結合，而是爲了棄絕大陸的身分，成爲道道地地的香港人。

然而命運說，身分是無法輕易改變的，在實際的情況裏，一點點的口音，衣著的樣子，還有對鄧麗君的喜愛，都赤裸裸地揭穿身分的原形。不管李翹說得一口道地的廣東話，喝維他奶，都無法在某種深層的文化認同中，擺脫她大陸人的身分。而影片也一再強調李翹欲蓋彌彰的窘態，第一次是在香港旺角販賣鄧麗君的音樂，不自覺地公開揭露她大陸人的身分；第二次是在紐約的自由女神像前撒謊她旅居美國十年，而引來廣州旅客的反諷批評：「以前那些人都往外面走……香港好多人現在都到我們那裏打工，還是國內賺錢機會比較多，以前出來的人都後悔了。」

《甜蜜蜜》在這點上，和許多香港電影中，對移民，乃至於華人的流離身分，觀點是類似的。張婉婷的《愛在他鄉的季節》持的正是對移民身分的悲觀否決態度；類似的還有同樣具有浮動身分的香港女導演羅卓瑤（生於澳門，香港導演，現居澳洲）的《秋月》和《浮生》。

遷移、流離不是出自對世界的好奇，而是源自於對在地政權或社會經濟制度的不滿。以香港而言，則是對社會主義的恐懼，和對中國共產黨的不信任。因此產生了像《愛在他鄉的季節》那樣具有種族與性別偏見的移民論述，也有像《秋月》那樣以空間狹隘症來指涉從一個滯隘的城市，遷移到另一個滯隘城市的困境。或者，也有像《浮生》，以色調來對照中產階級港人流離的白色恐怖。比較先前的這些作品，《甜蜜蜜》採取的是鄧麗君式的輕柔，但帶有甜美傷感的流離論述。她想說的是，對資本主義的投降繳械與投懷送抱，也不是無所遲疑，或是義無反顧。假設我們以非常粗暴的二分法，以資本主義vs.社會主義，市儈算計的南方vs.純樸大方的北方，來區分李翹與黎小軍的不同大陸人性格，那麼影片提供的正是罕見的同志愛在不同社會與經濟制度下的性愛政治。對照於李翹的南方狡黠，是黎小軍的北方純真，加上兩人在追求香港／美國夢的過程中，無不充滿了矛盾與不定，無怪乎兩人深深地互相吸引。而《甜蜜蜜》也就在好萊塢的浪漫愛情公式，與中國文化的「命由天定」中，以擦肩而過、失散、誤會、偶遇等典型敘事定律來敘述華人流離的苦楚與堅忍。也基於此，《甜蜜蜜》和八○年代香港電影的移民論述同調，是部保守的政治通俗劇。

美國夢‧鄧麗君：愛你如昔？

你問我愛你有多深　　我愛你有幾分

我的情也真　　我的愛也真　　月亮代表我的心

你問我愛你有多深　　我愛你有幾分

我的情不移　　我的愛不變　　月亮代表我的心

輕輕的一個吻　　已經打動我的心

一九九五年鄧麗君驟逝，華人普天同悲，大家頓時有了共同的話題、共同的感傷。

深深的一段情　　教我思念到如今

你問我愛你有多深　　我愛你有幾分

你去想一想　　你去看一看　　月亮代表我的心

　　鄧麗君驟逝，流離華人「普天」同悲，這是一九九五年華人歷史

的重要紀事。不管是因爲對鄧麗君音樂的喜愛，或是無法抗拒媒介渲染的誘惑，還是不願被排拒在歷史之外，頓時在複雜的華人社會中，不再有地域、階級，或意識形態之分；在媒介協助下，散居各地的華人有了共同的話題、共同的感傷，彷彿形成了一個以通俗文化聯合的華人國。影片以後現代文化的特色──「空間」和「傳播科技」，來展現此同時／不同地的共同華人經驗。就在李翹在旅行社拿到返鄉的機票時，收音機傳來鄧麗君的死訊，聲軌重疊著廣播與鄧麗君的歌聲，唱著「你問我愛你有多深，我愛你有幾分，我的情也眞，我的愛也眞，月亮代表我的心」，此時影像轉至在華埠另一處理髮的黎小軍，聽著同樣的廣播。李翹悵然走出唐人街，斜斜地經過一家理髮店（又是另一個巧合？）。之後李翹和黎小軍在不同地點，隨著〈月亮代表我的心〉的韻律，穿過大都會的無名人群。影片此時運用了一連串的溶，描繪兩人漫無目的地踽行於紐約街頭，穿過一陣又一陣陌生的都會人群和寂寞的都會時間。就像旋轉不斷的唱盤，李翹兜了一圈，再回到唐人街。她來到了一家家電用品店前，看著櫥窗內減價的古老電視機，播放著衛星電視傳來的報導。黎小軍也相繼抵達了同一場景，趨前察看電視的內容。此時聲軌開始傳來鄧麗君的〈甜蜜蜜〉，預告情節的轉折；就在兩人反射性地察看身旁的陌生人時，流離的空間頓時壓縮至最小，放逐的時間減至一分鐘，（如王家衛的《阿飛正傳》中那句對時間的名言），好萊塢的「最後一分鐘」危機解除，成了香港浪漫愛情劇中的「最後一分鐘」重逢。

這樣的重逢是通俗劇的形式重演，也是華人文化看重命理的再次演繹。在這個演繹裏，李翹和黎小軍的相知、分離、重逢全是因鄧麗君而發的：一九八六在香港旺角因鄧麗君而身分揭發，一九九三年在

尖沙咀因鄧麗君而真情畢露，一九九五年在紐約唐人街再因鄧麗君而久別重逢。從中國到香港，從香港到美國紐約，鄧麗君的歌曲代表了流離華人的文化從屬，是放逐者、掏金者、夢想者和流浪者不可或缺的思鄉曲。而綜觀鄧麗君的生平，不也是千萬華人流離的寫照？生於大陸，長於台灣，分別在香港、日本成名，歌聲散佈中國，曾經與印尼富豪定親，持泰國護照返台被阻，遠居巴黎，逝世於泰國芭達雅，鄧麗君和流離者一樣顛沛，鄧麗君的歌聲和流離的魂魄一樣寂寞。解讀《甜蜜蜜》至此，由衷讚揚導演陳可辛和編劇岸西的構思。影片以相當完整且層層相扣的敘事環節，在後現代理論與實踐的時空中迂迴，運用了流行音樂、交通工具、收音機、衛星電視等當代流離社會文化認同形構的傳播科技，闡述對命運的主題的演繹和華人流離的論述。

這個精彩的結構在鄧麗君的死訊傳來之際，呼之欲出，但實際上是到影片的結尾，也就是當敘事回到開幕式時，才真正豁然開朗。故事回到一九八六年，當載著黎小軍的廣九火車抵達九龍終點站時，影片以遙鏡的方式，緩緩以三十度的近景攝影角度，搖至坐在黎身後的旅客，揭示命運早已預設的：李翹與黎小軍原來都是在同年同月同日同時抵達香港，追求他們各自不同的香港夢。至此《甜蜜蜜》的命運主題行至終點，為愛情浪漫劇增添了輪迴的傷感和民俗的傳奇。

香港自開埠以來，就一直是個轉驛站，而對近代的大陸移民而言，真正的終點是「新大陸」：美國、加拿大、澳州。香港是舊大陸到新大陸的轉換點，香港夢則是美國夢實行前的演練和過渡。理解這樣的深層結構，幫助我們解釋了李翹與黎小軍在香港的二度仳離，和在紐約時代廣場前的錯過。二則「傳奇」般的分離，為的是在鄧麗君的歌聲

與影像前再度相遇，也爲的是完成《甜蜜蜜》的主題和後設的敍事結構。李翹和黎小軍兩人，在電影的最後一景，也成了跟著劇本走，最後走到原點的角色。在《甜蜜蜜》密如天網的輪迴世界裏，唯一不受控制的是支持移民勇往直前的美國夢、充滿傳奇的古老唐人街，還有歌聲永遠甜美的鄧麗君。美國夢、唐人街、鄧麗君，是流浪華人行李箱裏的甜蜜蜜。

感謝戴樂爲（Darrell Wm. Davis）在本文寫作期間，對《甜蜜蜜》的正負面解讀。

主要資料：

《甜蜜蜜》，浪漫長片，陳可辛導演，香港，1996。電影人／嘉禾公司攝製，嘉禾
　　公司發行，片長116分鐘。

《鄧麗君寶麗金極品音色系列》，香港：寶麗金唱片，1996。

參考資料：

"Shooting for a Screen Comeback," *Los Angeles Times*. World Report. Jan. 27,
　　1997.

"Hong Kong: Film Industry Holds Its Breath," *Los Angeles Times*. World Report. June
　　23, 1997.

"Chan Goes to Hollywood," *South China Morning Post,* Aug. 24, 1998.

《香港街道大廈詳圖》，香港：通用圖書，1996。

"New York City Map." Association of American Automobile, 1996.

調低魔音：
中文電影與搖滾樂的商議

搖滾樂是晚期資本主義藝術形式的摘要。

　　　　　　　　　　　　　　　　　　—紀敏思❶

流行音樂有給予電影一種強力且生動優勢的潛能。

　　　　　　　　　　　　　　—馬丁・史柯西斯❷

前言

　　搖滾樂是美國文明繼好萊塢電影後，所產生最具爆發力的文化利器。它在二次戰後對美國文化的優勢有直接的助益，無論是戰勝的英國、戰敗的德國、獨立的菲律賓、或是飽經政治災難的台灣，莫不受到此新音樂的影響。在這些政經文化大相逕庭的地區，青年們無不在搖滾樂的原始韻律下擺動，急欲宣洩身上多餘的精力和情緒。搖滾樂主要的力量當然不是來自於類似政治或軍事性的強權侵略，而是在於它的情感魅力、自我表達和自我創造的豐富上。它對情慾初綻的青少年，是製造及豢養幻想的絕佳媒介；對蠢動不安的樂手，是靈肉與音樂的競技；對不滿大城小調流行歌的愛樂者，是充滿生機與動力的新聲音。在戰後令人窒息的政治空氣和保守道德觀的監視下，搖滾代表

反叛；搖滾帶來快樂；搖滾是現代的福音。❸

然而搖滾樂同時也帶來新的商機。當搖滾樂於一九五五年首次登上大銀幕時，美國及歐陸的青少年無不為之瘋狂，在英美各大城市，便傳出多起青少年爭相擁入戲院觀看《叢林教室》（*The Blackboard Jungle*）的新聞，報導中的青少年不但邊看邊手舞足蹈，還因過度興奮，搖壞了座椅，並在戲院裏鼓噪暴動。❹搖滾音樂片和青春片自此成了好萊塢的新副類型。從五〇年代中期開始，搖滾樂伴隨青春片陸續出現在各城市的大小戲院，喜愛搖滾樂的年輕觀眾不僅大飽耳福，還能目睹心儀的樂團和歌手表演。譬如在一九五六年的《粉紅搖滾夢》（*The Girl Can't Help It*）中，觀眾便能看到當時盛極一時的搖滾紅星如金・文生、小理察、愛狄・考克倫、茱麗・倫敦和胖子多明諾的獻唱。這些影片並非當時的大製作，卻因穿差許多搖滾歌曲並頌揚搖滾樂精神而大受歡迎。從這些早期的例子來看，搖滾樂在影片中的意義除了商業考量外（如吸引樂迷買票聽歌看戲和推銷新歌），還蘊含了搖滾本身的意涵。在意涵的製造和傳達過程中，首要的便是奠立搖滾樂的「至尊」地位；影片最常把搖滾與其他音樂相比，強調前者的文化優越性，諸如它的機制不似古典樂般地有社會階級的區別，只容許有錢有閒的中上階級消費及實踐，而將無剩餘社會資源的中下階層排拒於外。此外，搖滾還具有民俗的精神，兼納各類音樂、階級及人種；它更具有反叛意識，不僅反對音樂自我局限在特定的型式中，更厭惡音樂為保守的意識形態服務，使音樂的消費變成社會疏離的麻醉劑。❺

中文電影長期在資本不足、技術匱乏或文化工業結構微弱等因素影響下，一直未重視聲音的製作，對配樂也多半抱持節儉或投機的態度，遑論開發影片中的音聲論述。❻雖然五〇、六〇年代盛極一時的

戲曲片、歌唱片和黃梅調電影，均以音樂為主要訴求，並以歌曲作為敘事的骨幹，但在形式上屬於類似好萊塢的傳統歌舞片，和本文所討論的搖滾音樂片，或使用搖滾樂為主要敘事音樂的類別甚為不同，因此不列入討論。當然搖滾樂長期在中文電影中缺席的另一重要因素，是中文文化在八〇年代以前未發展出質與量均等的搖滾樂，自然無法在影像實踐中取得一重要的地位。然而這個情形在八〇年代有了變化；首先在台灣的新電影運動中，搖滾樂開始受到重視，被認為是討論現代化過程一個有效的媒介；接著在中國大陸的後新時期電影中更上層樓，被用來代表青年人的新認同及新的價值觀念；在最近的香港和台灣電影中，搖滾樂與電影的關係則更撲朔迷離，夾陳商品包裝的概念、前衛美學的創作，和港台新音樂的刺激，兩者間的互動出現了支離但豐富的樣態。

本土搖滾樂與八〇年代電影

《搭錯車》中的現代化論述

一九八三，台灣電影重要的一年。這年，新電影開張，將台灣電影帶入新的紀元。同年，影片《搭錯車》搭上了搖滾列車，在片中使用了大量搖滾樂，創下了台灣電影的一個新例。電影的故事描寫棄嬰阿美被撿酒瓶的啞叔拾獲，啞叔決定撫養阿美，同居女友因此而負氣離開。啞叔住在台北的違建區，鄰居們雖窮，卻相互扶持，形成一個人情溫暖的社區。一場大火燒死了鄰居阿滿和滿嫂智障的弟弟阿坤，也燒毀了破落的違建。之後家園重建，阿美長大，成了民歌手，不久被唱片公司網羅，想把她捧成東南亞的跨國歌星。阿美在公司的訓練計畫下，離開父親，全力投入練習，就在其功成名就時，父親病逝。

《搭錯車》的故事結構屬於典型的通俗劇，養女知恩不報，最後慈父逝世，才知後悔。但是在此前題下，影片的敘事又和台灣戰後的經驗和發展相連，欲勾勒出個人經驗和歷史發展互為縱橫的故事，這點正是新電影的特色之一。然而，和同時的新電影作品相比，《搭錯車》顯然是「開倒車」，它既沒有新電影慣有的深沉風格，也無意以批判的觀點檢視台灣的戰後經驗，反到使用相當程度的通俗劇型式，來描繪台北下階層與現代化過程的關係。❼

　　正因為《搭錯車》使用的是通俗電影的語言與表現模式，使它在台灣影評中大受韃伐。影評家黃建業在〈《搭錯車》——搭錯了什麼車？〉中對這部電影有這樣的批評：「《搭錯車》真正的問題是它根本不曾對片中的人物和環境真正的關心，所以片子無法獲得這些人物悲劇性的根源，它要做的只是用典型化的窮人先滿足廉價的感傷，繼以美侖美奐的歌舞及俊男美女去滿足虛空的物質夢想。」❽已故影評人王菲林則痛責這部電影：「《搭錯車》是個壞電影。它的壞，並不是它的架子壞，而是它的心腸壞，它想說，它是一部新寫實主義的電影，但是它不配。它想說，它在表現下層社會的人際溫情，但是它在說謊。它還想說，它在為國片開創新氣象，但是它根本是在追求市場利潤，創造商品價格。」❾

　　黃建業從人本主義的觀點，批評《搭錯車》缺乏對人物和社會機制關係的探討，致使其成為空泛的通俗劇；王菲林以馬克斯主義的批判著眼，認為《搭錯車》假借寫實的形式和意識形態，來作為它的包裝，讓它看起來像嚴肅的電影，但實際上卻是部不折不扣的壞商業電影，以寫實之名，行剝削之實。兩位影評人對這部片的解讀從表面看來，並無不妥，但是不是商業的意圖就是「壞」，就是不誠實？是不是

商業的包裝就是商業的觀點？是不是一定要明明白白地道出窮人如何被社會不公壓迫，才是真正的人文關心？許多的電影例子和批判研究清楚地表示，商業通俗劇（無可諱言的，絕大部分電影的生產、發行、和映演均包含某種程度的商業行為）往往隱含了相當的顛覆性，表面看似簡單，而實際上對政治和社會常隱含獨特的看法。❿

　　法國後結構主義電影批評家Jean-Louis Comolli 和 Jean Narboni在六〇年代末發表的一篇關於影評方法與意識形態的短文，歸納出七種電影的分類其中特別有一種「e類」的電影和「a類」的商業電影和「d類」的政治電影，對政治的處理雖有很大的不同，但在政治的意義上，卻大有做為。所謂「e類」的影片，指的是對政治或社會的主導意識形態持曖昧態度的商業電影。⓫道格拉斯‧薛克（Douglas Sirk）在五〇年代拍的通俗劇就屬於這類電影，原因在於薛克擅長描寫中上階層人物在道德和倫理制度的壓迫下，產生的悲劇性格，但這個主題往往因為其商業電影的本質而被忽略。⓬英國馬克斯電影學者艾紹舍（Thomas Elsaesser）建議通過對場景調度的細察，則不難發現薛克喜歡利用許多的佈置來嘲弄影片中人物無法逃避的困局。⓭再如約翰‧福特的《林肯傳》（*Young Mr. Lincoln*, 1939）更是一個精彩的例子。《電影筆記》（*Cahiers du Cinema*）認為《林肯傳》表面上是部歌頌林肯的傳記影片，實際上是以古諷今，表達保守的好萊塢對羅斯福新政的不滿，⓮但在導演約翰‧福特以低調的方式，強調林肯的樸實和溫和前題下，反而展現了某種程度的情色刺激。由此看來，通俗電影本質上雖以利潤和政治目的為主，但卻不乏另有玄機的例子，《搭錯車》便是一部類似「e類」的影片，看來和一般的通俗電影一樣，但骨子裏卻大有文章。

解讀《搭錯車》的「文章」要從音樂著手。高伯嫚(Claudia Gorbman)在其著作《聽不到的旋律》(*Unheard Melodies*)中指出,電影音樂與敘事間的關係一般而言可分為兩種:一種是增強敘事的意圖,可以是製造懸疑或緊張(譬如像希區考克的電影音樂),也可以是營造氣氛或情感(譬如通俗劇中的煽情音樂);另一種則是反其道而行,與影片的表面敘述相互矛盾,這種情形往往出現在敘事欲製造反諷,或嘲弄人物之時。❸除此外,音樂在電影中還有非故事性的應用,分別是美學和意識形態的實踐。從克芮考爾和巴拉煦的著作中,可以看到聲音和音樂被認為是實踐寫實主義的理想工具。克芮考爾認為適當的音樂可添增影像無法企及的時代感,❻巴拉煦則大膽直言聲音的優越在於其無可取代的「真實性」,就算是錄音,也是直接取自於實際的物質。❼兩位古典電影理論家都認定,由於聲音「立即性」(immediacy)的本質,使它比影像更接近真實。史柯西斯的《四海好傢伙》(*Goodfellas*, 1990),狄尼洛的《布朗克司故事》(*A Bronx Tale*, 1993)都以六〇、七〇年代著名的流行或搖滾歌曲來建構時代感。反觀藝術作者電影,則多傾向使用音樂來創造與影像互補的美學表達,譬如在小津、塔科夫斯基(Andrei Tarkovski)、黑澤明、馬盧(Louis Malle)、柏格曼、侯孝賢、溫德斯等人的作品中不難發現,音樂的存在不一定與敘事有必然的正、反邏輯關連,它常常是可以單獨指涉,形成「不具再現性」(unrepresentative)的美學經驗。

搖滾樂在電影應用的狀態大致和以上敘述的一致,但它和近親流行樂又比一般的電影音樂多了項功能,即建造論述的潛能。先前提過,搖滾樂的政治功能在發展初期,便表現在次文化的反叛內涵中,這點在六〇年代的民權運動中更顯突出,當時搖滾樂和其先祖靈魂樂、藍

調和福音歌曲就曾引領群眾遊行抗爭，成為反對運動的精神養料。在接下來的十年，搖滾樂漸成為青年運動的符號，兼納語言及感官的反對訊息。在越戰期間，搖滾樂的定義隨著文化工業對其挪用的程度加劇而開始分化，一方面是反戰的音樂利器，一方面表達了帝國主義擴張的下意識，❸搖滾樂深具文化顯現的能量由此可見。這項特點在台灣，甚至是中文電影中幾乎未曾有過，但在頗受韃伐的《搭錯車》中，卻出現了具體的表現。

電影《搭錯車》的原聲帶專輯《一樣的月光》結集了當時流行樂的精英，有蘇芮、羅大佑、吳念真、李壽全、陳志遠和侯德健等，這樣的創作群可算是台灣搖滾樂的一大記事。在此之前，本土搖滾樂仍屬小眾的音樂實踐，尚未被文化工業吸納，成為主要文化商品的一環。原聲帶專輯《一樣的月光》主要有兩首重要的歌曲，分別是〈一樣的月光〉和〈酒矸倘賣嘸〉，兩首歌曲在歌詞內容上顯現相當濃厚的懷舊意識。在曲式安排上，採用當時尚罕用的重金屬搖滾，專輯發行後，果然因其前所未有的音樂形式和歌詞意義，大為暢銷，這多半歸功於影片的助力，但主題曲〈酒矸倘賣嘸〉，則因侯德健於當年進入中國大陸，而被新聞局禁止播放，自專輯中消失，喜愛此曲的聽眾只能在戲院裏，或從地攤買的劣質盜版帶聽到這首歌。

當我們把影片文本與音樂文本結合一起看時，可以發現本片的確是八〇年代一部重要的作品。它的重要性在於它的現代性，在於它對現代化的肯定與支持，和對非現代（para-modern）的拋棄。劉瑞琪飾演的阿美正是這個觀念的實踐，她的選擇代表舊觀念的揚棄，和新世紀的到來。於此，《搭錯車》和同期的新電影作品如《海灘上的一天》、《兒子的大玩偶》、《風櫃來的人》有相當大的差異，因為它對過去的再

現是有條件的。它並不單純地緬懷非現代化、工業化前的台灣，相反的，它利用過去貧窮的印記，來揭示所有過往、卑微的記憶都須化為前進的動力，才能建立一個新的台灣。但另一方面，過去並不是那樣能簡單地一揮即逝，並不是那樣「義無反顧」地連根拔除，在這樣的考量下，〈一樣的月光〉便進入敘事中，做為一告罪的懺悔：

什麼時候兒時玩伴都離我遠去

什麼時候身旁的人已不再熟悉

人潮的擁擠　打開了我們的距離

沉寂的大地　在靜靜的夜晚默默地哭泣

誰能告訴我　是我們改變了世界

還是世界改變了我和你

一樣的月光　一樣的照著新店溪

一樣的冬天　一樣的下著冰冷的雨

一樣的塵埃　一樣的在風中堆積

一樣的笑容　一樣的淚水

一樣的日子　一樣的我和你

什麼時候蛙鳴蟬聲都成了記憶

什麼時候家鄉變得如此的擁擠

高樓大廈　到處聳立

七彩霓虹把夜空染得如此的俗氣

誰能告訴我　是我們改變了世界

還是世界改變了我和你

這首由吳念真、羅大佑作詞，李壽全作曲的歌曲反映了八〇年代年輕

知識分子的普遍心態，也是新電影的集體意識：一樣的月光，照著一樣的大地，但物換星移，人事全非。歌曲的最後一段敘述在工業化後的家園，天空被俗豔的七彩霓虹遮蔽，原來佈滿蛙蟬的大地被高聳的大樓佔領，這樣的描述在寓意上，對現代化的某些結果是批判的，對「蛙鳴蟬聲」的過往是懷念的。依照這首歌的意涵，它的適用性應屬於較具批判意念的新電影作品，而不是佈滿霓虹色彩的歌舞場景。但在《搭錯車》中，它卻是主導幾場大型歌舞表演的主要歌曲。

當阿美和她的舞群隨著〈一樣的月光〉的搖滾節奏，在光耀眩目的舞台上，自信滿滿地展示舞藝，並一邊奮力唱出：「誰能告訴我，是我們改變了世界，還是世界改變了我和你」時，一種符號語系的破裂油然而生，因為影像和音樂顯然不是出自相同的語意系統。影像是超寫實的，是以好萊塢歌舞片的模式為骨幹，配上賭城拉斯維加斯的後現代歌舞表演符號為筋肉，呈現出時空停頓的樣態；反看音樂，歌詞是顯而易見的批判寫實主義，表達了對田園文明的浪漫化投射，歌曲是快板的急奏，在鼓擊和電吉他的催促下，蘇芮的搖滾女聲表現了沮喪失落的吶喊。對於這樣的影音呈現，我們不禁要問：為什麼有這麼個影像與聲響雙軌的語意破裂？為什麼不乾脆安排一首快節奏歌曲，與已然異化的歌舞相互唱和？一個大膽的解讀是：以一個反面的聲音，來合理化傳統文化所不能容許的「背叛」。對傳統倫觀念而言，阿美棄慈愛的養父不顧，逕自追求名利與成就，是有違人倫之舉，這在中文或非中文的電影中，都是典型的通俗劇橋段，但在此，影片不以現代包青天自居，急於給她道德的審判，而是描寫她在徬徨下，選擇了未來。

未來是《搭錯車》的主要論述。向前（錢）看，台灣勢必成為發

展的現代國家；向後看，親情、友情、故人舊物雖好，卻無法轉換成現代化的資本與動力。發展，除了其工業化、資本主義化的霸權意義外，同時也意味要犧牲一些原有的人、物、情感和關係來成就現代文明的著床。所以嗜賭的阿滿意外落水溺斃，緊接的大火一把燒毀破舊的社區，好心的阿坤為救阿美而被燒死；阿滿的兒子阿明長大，是勞工階級的外省第二代，在工作與情慾上都頗受壓抑，就在其阻攔違建拆除時，被倒塌的建築物壓死；啞叔以酒瓶裝飾的屋子雖富創意，仍是違建，逃不了拆毀的命運；最後，一生辛勞的啞叔在未享天倫之樂前，抑鬱而終。把這些逐一從片中消失的人與物歸納起來，不難發現他們的存在正是阻礙「發展」的因素，將他們自敘事中移開，代表掃除落後（違建）、殘障（阿坤）和反進步（開計程車的外省第二代和撿酒矸的「老芋仔」）。因此，阿美的「出賣自己」（selling out）表面上像是嫌貧愛富，深層的寓意指的是現代化情境中，「發展」這個霸權觀念下的產物。她背叛的不只有自己的父親，還有她的出身、她的社群。易言之，是台灣在六〇、七〇年代時開發的痛苦記憶。

行為上的背離是現實所趨，但情感的罪惡卻無法逃逸。敘事因此不只一次地表現阿美的猶豫與不安。最後在啞叔死後，阿美再度舉辦演唱會，表演〈酒矸倘賣嘸〉，哀悼死去的父親：

多麼熟悉的聲音　陪我多少年風和雨
從來不需要想起　永遠也不會忘記
沒有天那有地　沒有地那有家
沒有家那有你　沒有你那有我

台上的阿美謝恩思親之情溢於言表，台下的替代母親滿嫂悲喜交加地

接受不肖女的懺悔告罪。至此,故事剩下來的人物就是孑然一身的女明星,和堅毅恆久的台灣母親。兩個一老一少的女人,在悲悼逝去的男人的同時,成為新台灣的生命泉源,印示了女性在現代化發展中的強韌存活力,也呼應敘事主體的女性性別(影片的前半是以阿美為第一人稱引導敘事的進行)。

〈一樣的月光〉喊出對過去消逝的不安,〈酒矸倘賣嘸〉發出懷舊的傷感,但是搖滾樂的觸動,緊緊敲著生命的轉軸,迫她更新向前。台灣搖滾樂的興起給八〇年代的流行樂注入了強心劑,同時也代表了台灣社會急速跳動的脈搏。選擇搖滾樂作為電影音樂,是《搭錯車》不願駐足在慢車道上,搭載逐漸被人遺忘的乘客,也因此使它成了八〇年代初台灣電影的「異數」。

《搭錯車》音樂的特點是它採用了本土自製的搖滾樂來辯證現代化的結論,搖滾樂的音樂本質成就了此一論述。類似的情形也出現在萬仁的《超級市民》中,由李壽全作詞作曲的歌曲,被用來感嘆資本主義現代化的若干負值,諸如物化、疏離等造成的人性敗壞。但在同期的新電影中,因特殊的歷史意識使然,本土的搖滾音樂無用武之地,它的論述位置被美國搖滾樂所取代。在許多懷舊影片中,美國音樂經常被用來代表光復後至七〇年代前那幾個低度開發世代的記憶。新電影自《光陰的故事》、《竹籬笆外的春天》至《童黨萬歲》,都不乏此例。在諸多此類影片中,楊德昌的《牯嶺街少年殺人事件》可算是最突出的作品。這部有關六〇年代青少年文化的影片,直陳美國流行文化在新殖民時期台灣的霸權地位,和右派集權政治教化的徹底腐敗。根據導演楊德昌的記憶,美國搖滾樂提供了當時青少年一種炫麗的自我表演方式,給予他們強烈的自我(自戀)意識,成為他們標新立異的次

文化身分。❶這部電影所引發的後殖民論述，正可以印證西方某些後現代理論的盲點，和說明搖滾樂在台灣電影，甚至是第三世界電影的應用沿革。❷

蛻變中的青年認同：新時期青春電影

「青年題材」影片與青春電影

中國電影在八〇年代產生的巨大變化引發當時西方電影文化研究的莫大注視，第五代導演的作品使中國電影開始受到西方媒體和學界的注意。然而第五代導演的風騷卻未使中國電影自政治的環節中完全脫離，從八〇年代中期開始，不少「青年題材」電影針對改革帶來的社會及文化的變化提出不同的看法，在這波反省改革及市場經濟的效應中，第四、第五及後五代的導演共同表達他們對青年認同轉變的同情和批評，特別是市場商品經濟和連帶自西方及香港、台灣傳入的消費文化，如何改變社會主義中國青年的認同。張良的《雅馬哈魚檔》（1984）和《女人街》（1986），張澤鳴的《太陽雨》（1987），黃建新的《輪迴》（1988），米家山的《頑主》（1988），葉大鷹的《大喘氣》（1988），謝飛的《本命年》（1990），田壯壯的《搖滾青年》（1990），張暖忻的《北京你早》（1991）等不約而同地表現了商品經濟（正確的說，資本主義）意識形態（諸如讚揚個人主義、鼓勵競爭、擴充和財富累積等）和社會主義教化的衝突。而這些影片共同的特徵，便是使用西方或港台的流行樂來再現新青年文化，和討論其中的一些問題。

「青年題材影片」一詞是參考自何志云的文章，〈理解青年，準確表現青年—略談新時期青年題材的影片創作〉。但本文倡議使用「青春電影」一詞作為這類電影的類型名稱，❸主要原因是青春電影在電影

史及電影研究已有很長的歷史，㉒它的特點在於其在文化研究和社會學中的重要位置。在社會學中，年輕人被列爲特殊的團體，被定義爲社會的「他類」（the other），主因是他們和成人迥異的行爲和思考，但其中的玄機其實是他們潛在的反叛性對成人社會的威脅，使得後者不得不採取防範的措失。㉓成人社會一方面以收編的方式，減低青年文化對掌管權力的成人世界帶來的挑戰，另方面以「處理」青少年問題爲由，懲罰過分乖離的行爲，來抵消年輕人的威脅力。青春電影因此成了主流社會應對次級文化的方式之一。好萊塢生產的青春片喜歡描繪青少年的壓抑和他們面對社會家庭控制時，所發出的反叛。這樣看似同情他們天眞不識愁的本質，實際上隱含的都是脫離不了主流文化對少數文化的制約。中國電影雖然未曾出現類似的情形，但對青春電影自有一套政治性的運用。

改革的弔詭：搖滾與流行的定義

青年在中國電影中一直是重要的主體，從三〇年代的左翼電影開始，經解放後的社會主義實踐，再到文革後的反省改正，青年總位居倡議變革的前鋒。拿最近的新時期爲例，早一些的《天雲山傳奇》（1980）、《青春萬歲》（1983）、《逆光》（1982）、《紅衣少女》（1984）等都表現青年人在改革時期所代表的正確意識和旺盛的行動力，這點和先前的青春片類型特徵非常相像。然而類似的典型在中期以後的影片中逐漸改變，取而代之的是受商品主義影響的迷惘青年。如先前所言，此乃源於青年認同在改革期呈現的變化。在此前題下，深具西方流行文化特徵的搖滾及流行樂被用來區分不同的改革心態，這樣的使用又視影片的不同意識形態立場而出現差異。以崔健爲主的本土搖滾

《北京你早》配合崔健的歌曲，呈現大陸青年自我意識彰顯的現象。

在藝術性自覺較高的影片中代表改革的正面效應，流行樂則是疏離的表徵；相反的，流行樂在通俗電影中則被視為青年的新聲，有助於他們的解放，加速現代化的進行。《北京你早》、《本命年》、《大喘氣》屬於前類，《女人街》、《太陽雨》屬於後類，《頑主》、《搖滾青年》則界乎其中，對通俗或搖滾樂似乎持曖昧的態度，一方面認同它的顛覆力，一方面懷疑它解放的潛能。

《北京你早》是講北京公車服務員艾紅在一番掙扎和受騙後，放棄原有的安定工作和生活形態，轉業當個體戶，與不甚可靠的男友共同在日益熾熱的開放社會中闖蕩。故事的發展就從艾紅如何受自稱為大學生的克克吸引，如何開始厭倦自己規律的生活和原來的司機男友，最後懷孕發現克克不過是被退學的個體戶。影片的結局出人意料，原來失望沮喪的艾紅全身一變，不願靠鐵飯碗終其一生，決心與克克

一起，下海一博。在艾紅原來的封閉世界中，她並不知搖滾為何物，當克克在他們第一次約會提到崔健時，她還以為崔是「香港的」歌星，但就在聽到〈假行僧〉：「我要從南走到北，我還要從白走到黑；我還要人們都看到我，但不知道我是誰」後，她體會到青春、愛情和全新的生命觀。不久她便唱著〈假行僧〉中的一段歌詞：「假如你看到我有點累，就請你給我倒碗水，假如你已經愛上我，請吻我嘴」，迎接克克的親吻。

崔健的搖滾樂被視為中國青年新文化的巨響，他的音樂不但具「中國特色」，且富含顛覆官方意識的寓意，崔的音樂因此被視為青年自我意識的彰顯，尋求更多的生存及自由空間，他的音樂在天安門運動中提供學生有力的表達工具。❷❹同時，崔所運用的短音節奏更表現中國日新月益的都市變化，時空的重組和人在新制度下的快速變動性，這點可在《頑主》的開場得到印證。崔的〈北京故事〉隨著快速的蒙太奇，為鏡頭中的北京縮影增加動力活氣，開啟了一連串新時期中國首都怪異荒誕的現象。❷❺

然而在新時期最通俗的音樂不是搖滾樂，是港台入侵的流行歌曲。流行歌曲無疑是流行文化的急先鋒，它散播快速、消費簡易，遂成為最有效的資本主義文化商品。❷❻阿多諾很早便對流行樂提出尖銳的批判，聲明其如何麻醉群眾的社會意識，使他們忘卻本身在資本社會被壓制的事實，持續其不均等的社會關係和經濟分配。❷❼也就在此前題下，崔健的「純」搖滾顯得珍貴，港台，乃至西方的異化流行歌，顯得市儈，甚至腐化。《大喘氣》的開頭就以此為準，闡述浸淫在市場經濟的年輕人如何墮落敗壞，走上自毀之路。影片以吵雜的西方熱門歌曲配以頹廢的性欲影像，開啟其描繪敗德青春的主題。❷❽類似的觀

點在《本命年》中出現，程琳飾演的女歌手被刻劃爲失落在金錢與人性互爲等同的新社會價值，代表改革的弔詭，和現代化必然的負值。

南方的珠影製片廠生產的青春影片中則出現有趣的對比，《太陽雨》和《女人街》將方向轉到女性與改革的關係上。兩部影片分別認爲現代化帶給女性的是更多的社會流動和自我實踐的空間，❷並利用不少的流行文化符碼，描寫青年生活的空間已逐漸被商品及商品包含的意義取代，不再是黨國領導階層所能全面掌控的青年認同，連帶地也認可流行文化在青年中扮演的正面作用。❸《女人街》以廣州著名的商業區「女人街」爲主要的敘事地理中心，表現南方青年，特別是廣州地區女子，如何在滾熱的自由市場互別苗頭。故事中的白燕及歐陽歲紅便是兩個在男女關係、生意、服裝和騎車速度上都要相互競爭的女人。影片花了不少篇幅爲兩個新女性塑像，白燕的裝扮不僅展現了新時期的熾熱想望，她過人的精力還表現在跳迪斯可、唱卡拉OK等典型的資本主義休閒文化。影片中甚爲熱鬧的一景便是白燕和男友受眾人哄抬，表演歌曲〈年輕人〉。這首歌曲的歌詞、曲式和安排和一般流行歌如出一徹，表面並無特別的深意，只是歌頌青春，營造歡樂的氣氛，場景調度也一致配合歌曲的氛圍，但在間奏時段，許多原本圍觀的人陸續加入，一起唱一起跳。頓時間，迪斯可卡拉OK成了新天堂樂園，表現出青年人自我表演的勁力。當下，傳統的集體規範遁形無蹤，取而代之的是新的都市認同，一種共通但又有區別的都市經驗。

迪斯可音樂和迪斯可舞蹈互爲臍帶，幾乎無法單一存在，美國片《週末的狂熱》便是以此成爲七〇年代最重要的青春片之一，但將迪斯可作爲政治反諷的最佳例子，非《頑主》莫屬。相對於《女人街》對社會經濟變化的贊同和《本命年》的懷疑，《頑主》的反應則是犬儒式

以吵雜的西方熱門歌曲配以頹廢的性欲影像，闡述浸淫在市場經濟的年輕人如何墮落以致自毀的《大喘氣》。

的譏諷，此點在影片著名的服裝秀中一覽無遺。此服裝秀非尋常的服裝表演，而是以典型的階級鬥爭組合成近代中國歷史的縮影。一開始，我們看到軍閥與人民解放軍、地主與貧農、紅衛兵與反革命右派、老夫子與健美小姐等對立，然而當Pointer Sisters的〈跳動〉（"Jump"）一曲進入聲軌時，對立立即消失，所有不同階級的人物開始隨著音樂起舞，構成一幅類似嘉年華會的景象，剎時間歷史記憶成了商品記號，徹底被西方的通俗文化解構。同時在後台，影片主角三替公司正忙著分派臨時演員扮演著名作家，充分表現仿造（pastiche）這個後現代主義要素在混亂的後新時期所佔的中心位置。

西方流行音樂遂成了有效的論述工具，表達對資本主義欣喜、懷疑、恐懼的複雜心態。這種過渡期的不確定導致《搖滾青年》的失敗，

使導演田壯壯無法準確傳達整體的觀點和結構的完整，特別是劇中人物的行事動機模糊，難以取得觀眾的認同。這個例子說明青春電影的意識形態漏洞便在於青年只是論述工具，不是主體，當敍事的目地是反映式，而非情感式的再現，矛盾的觀點自然衍生。西方和西方式的流行樂在新時期的中國電影因此出現多種的表現，協助舒解現代化與本土文化交織時的緊張。

未來的未來：商品美學下的多樣協奏

搖滾樂與電影共生共商的關係在五〇年代並未成熟，是到了六〇年代方顯熾熱。以美國電影爲例，搖滾樂與電影之間的關係自一九六七年的《畢業生》（1967）起，開始變得密切。該片由賽門及葛芬柯（Simon and Garfunkle）的電影歌曲不但成全了影片本身，也奠定其在流行音樂的地位，原聲音樂帶自此在電影及音樂工業體制中佔了一席之地。這個情形從八〇年代開始更爲突顯，目前不論是好萊塢的產品、獨立製片（如Alison Sanders的《汽油、簡餐、佳宿》）或作者電影〔如溫德斯的《咫尺天涯》（*Far Away, So Close!* 1993）〕，原聲音樂的再製生產幾乎已成必然的環節。從商業角度而言，音樂的銷售和影片同進退，大者「席捲」全球〔如前年的《獅子王》（1994）和去年的《風中奇緣》（*Pocahontas,* 1995）〕，小者也能在國內市場小贏一番〔如《費城》（*Philadelphia,* 1994）的原聲帶〕。從意義生產方面來看，原聲帶與電影的關係可深可淺，深者直接指涉影片的聽覺視野，即法國理論家西昂（Michel Chion）所稱的「聲音影像」（audio-vision），淺者輔助影片的文化、國族、音樂、政治身分認同，不論其相互指涉的程度如何，音樂已成爲敍事機制的重要部分。㉛

台灣新音樂和電影原聲帶

　　中文電影，雖然一直有使用主題曲或插曲的情形，但就強調原聲帶的原創性和特殊而言，以台灣和香港的影片在九〇年代為最盛，其中又以侯孝賢和楊德昌兩人的電影音樂最為突出，他們在商品機制的運作下，仍執意維持其作者印記。侯的音樂強調原創性的本土質地，在《戲夢人生》（1991）和《好男好女》（1995）中，意圖以音樂再創台灣民族的歷史和現代特性。楊德昌對美國六〇年代音樂的眷戀，明顯表示在《牯嶺街少年殺人事件》（1991）和《麻將》（1996）兩片中。侯與楊的音樂雖緊緊扣住作者本身的歷史情感、歷史意識和音樂趣味，但同時也與台灣本土的音樂變革保持些許距離。雖然分別在《好男好女》和《麻將》中，我們開始聽到現時的台灣新音樂，但在影片中仍居於相當邊緣的位置，這點和陳國富的《只要為你活一天》（1991）和徐小明的《少年吔，安啦》（1990）非常類似。只要比對一下原聲帶音樂和其實際在影片中的運用，不難發現音樂的份量非常渺小。當然這和導演本身對音樂的運用有直接的關係，只是音樂既然不是重點，那麼發行原聲帶，又強調音樂的異質，除了為大唱片公司賺取利潤外，對音樂創作和市場又有何影響？

　　影響是直接給予小眾的音樂創作更多的出版機會，讓非主流的音樂作者持續他們的音樂創作，陳明章與路寒袖為《戲夢人生》編寫的歌曲就是一個例子，使得音樂開始有其獨立的位置，能依其自身的特質，存在於台灣的新音樂中。再如較早的《只要為你活一天》和《少年吔，安啦》更是開啟了「概念音樂」的專輯面貌，兩張專輯集合了不同的創作人材和歌手，呈現多樣的異質歌曲，與一般的流行音樂著

重歌手的偶像身分，和單一的音樂標記大異其趣。雖然原聲帶的製作免不了商業的動機和運作，但也適時地開拓了台灣音樂的疆域，活絡了台灣電影的聲軌。

王家衛的電影音樂：音像的複數呈現

香港的流行歌曲和電影近年來的關係有增無減，一方面是文化工業的龐大，一方面是電影類型的多樣，不管是動作片、功夫武俠片、文藝片、藝術電影、懸疑片、歌舞片、復古黃梅調片，還是懷舊奇情片，都不乏豐富的主題曲和插曲，但在音像互為輝映的體現上，要以王家衛的作品最引人入勝。王家衛的電影音樂和影像，在敘事中的地位均等，兩者互補，缺一不可。自他的首部作品《旺角卡門》開始，看他的電影兼具聽覺與視覺的饗宴，最清楚的例子就是當男主角劉德華搭上渡船，前往大嶼山會見女主角張曼玉時，他隨即在點唱機投下硬幣，點播林憶蓮翻唱的〈激情〉（原英文歌 "Take My Breath Away"），自此〈激情〉遂主導劉的旅程，在他從渡船轉搭巴士這段時間中，醞釀與張曼玉見面時，一觸即發的激情。這個例子說明聲軌所指涉的，除了有氛圍的建築外，還有超乎「再現性」的音樂經驗，易言之，音樂和影像相互產生節奏感和旋律性，給予視聽人在對故事的理解和消化的同時，一種較為感官的美學經驗。這樣的視聽覺美學最早在前衛同志電影，如Kennth Anger的《天蠍昇起》（*Scorpio Rising*, 1964）中，就有出色的嘗試，近來則成為音樂錄影帶的形式規範。

《重慶森林》和《墮落天使》進一步延伸此中文電影罕見的音像實踐。《重慶森林》前半段以陳勳奇及賈西亞（Lowell A. Garcia）的原作音樂作為林青霞的音樂母題，伴隨她匆促但徒勞無功的疾行，貫穿

一個接一個的封閉空間。後半段則以Mamas and Papas的〈加州夢遊〉（"California Dreaming"）做為王靖雯的主題音樂，引領她一步步將想像的時空化為真實。同樣的人物音樂在《墮落天使》再度換裝：Massive Attack的〈因果休克〉（"Karmacoma"）營造黎明的殺手母題，關淑怡的〈忘記他〉描繪李嘉欣排山倒海的死亡愛戀，❸齊秦的搖滾老歌〈思慕的人〉則娓娓道出金城武的孺慕之情，作為不言語的人物，音樂恰好是另一種表達的方式。從王家衛三部背景設在當下的香港作品看來，國籍甚少是選擇音樂的要素，往往是時代、類型和音樂感才是重點。因此我們聽到美國、英國、香港、台灣，還有日本的流行或另類音樂，交替為影像敘事塗色打光，為攝影和剪輯增添栩栩如生的韻律和味道。

模糊的音樂國籍並不意味意義的曖昧。黑人音樂在《重慶森林》的兩部分都用來指涉帶有罪惡但又極富誘惑的（異）性挑撥。前段使用Dennis Brown的"Things in Life"作為白人毒販與女酒保性關係的音樂，後段用Billie Holiday的"What a Difference a Day Makes"描繪梁朝偉與周嘉玲的短暫相聚。Brown的歌節奏短促明快，譜寫片中男女作愛的輕挑與急速；Holiday慵懶催眠的唱腔配合周嘉玲恣意的前戲延緩，讓高漲的情欲更顯難奈。❸

這些例子清楚地顯示王家衛是中文電影中最擅長運用英美流行樂的導演，兼具後殖民的狡黠和電影感的開創，這大半歸因於他對歐美通俗文化符號的偏好。古典可口可樂、美國煙、炸魚薯條、漢堡速食攤、蕃茄醬、點唱機、酒吧、金髮、嘉士柏啤酒等都是重要的場景符徵，與流行樂共同勾勒出香港的迷魅，而這究竟是殖民終期的遲慕？還是東方之珠不滅的光芒？就留待下一個世紀來回答，但可肯定的是

王家衛為中文電影創立了跨國的風格，就像不斷轉動的點唱機，輪流播放動聽的音樂，帶領聽覺穿過論述的腐垣，飛過時間的催促，跨越國族的傲慢。搖滾樂與中文電影於此似乎相得益彰，突破了以往現代化與本土論述的二元相對，開創了複音多語的格局，為影片正文的影音增長加寬了軌道。

注釋

❶David E. James, "The Vietnam War and American Music." *Social Text* 23 (Winter 1989): 228.

❷Jonathan Romney and Adrian Wooton, *Celluloid Jukebox: Popular Music and the Movies Since the 50s*, 1.

❸Simon Frith, "The Aesthetics of Rock'n'Roll," *Music and Society*. R. Leppart and Susan McClary, eds., 133-49; Frith ed., *Sound Effect: Youth, Leisure, and the Politics of Rock'n'Roll*; Lawrence Grossberg, "The Media Economy of Rock Culture: Cinema, Postmodernity and Authenticity," *Sound and Vision, The Music Television Reader*, 185-209.

❹Romney and Wooton, 3.

❺John Sinclair, "Preview," *Guitar Army*, 5-43; Theodor W. Adorno, "On Popular Music," *On Record*, 301-14.

❻杜篤之，〈杜篤之語錄〉，《台灣新電影》，焦雄屏編（台北：時報出版公司，1988），頁273-78；林小涵，〈電影錄音〉，《1985年中華民國電影年鑑》（台北：電影基金會，1986），頁16-17。

❼此節係改寫自拙文〈從民族主義到後現代性：台灣電影與流行歌取互動之初探〉中之一節，《電影欣賞》13.5: 頁44-57。

❽《台灣新電影》，頁373。

❾《一曲未完電影夢》，頁72。

❿中國台灣電影學者陳飛寶先生對《搭錯車》有較正面的看法，他認為此片可視為電影對歷史社會變遷提出辯證的例子，見《台灣電影史話》，1988，頁330-335。

⓫*Movies and Methods Vol I*, 25-8.

⓬Barbara Klinger, *Melodrama and Meaning: History, Culture, and the Films of Douglas Sirk*, 1994.

⓭Thomas Elsaesser, "Tales of Sound and Fury: Observations on the Family Melodrama," *Monogram* 4 (1972): 2-15.

⓮*Film Theory and Criticism*, 695-740.

⓯Claudia Gorbman, *Unheard Melodies: Narrative Film Music*, 1987.

⓰Kracauer, 144.

❶Balazs, 216.

❶David E. James, "Rock and Roll in Representations of the Invasion of Vietnam," *Representations* 29 (Winter 1990): 80.

❶有關此論點，參看葉月瑜，〈搖滾樂、次文化、台灣電影：《牯嶺街少年殺人事件》與歷史記憶〉《電影欣賞》11. 1: 頁44-57。

❷有關後現代理論對台灣電影的演練以Fredric Jameson討論《恐怖份子》一文為首要，見"Remapping Taipei," *The Geopolitical Aesthetic: Cinema and Space in the World System*, 114-57; 對於搖滾樂在台灣六〇年代懷舊的後殖民論述，可參看Yeh Yueh-yu, "Elvis: Allow Me to Introduce Myself: American Popular Music, Edward Yang, Neocolonial Discourse," *A National Score: Popular Music and Taiwanese Cinema*, 196-234.

❷卓伯棠先生的〈六〇年代青春派電影的特色〉一文給與本文有關「青春電影」一詞用於中文電影的啟示。

❷電影與文化研究中有關青春電影的著作可參看Jon Lewis, *The Road to Romance and Ruin: Teen Films and Youth Culture*, 1992和Dick Hebdige, *Subculture: the Meaning of Style*, 1979.

❷此處參照的有關青年文化的社會學研究是Peter Manning編纂的*Youth: Divergent Perspectives*, 1973.

❷西方對中國大陸八〇年代興起的搖滾樂有相當的關注，此處引用的有：Tim Brace and Paul Friedlander, "Rock and Roll on the New Long March: Popular Music, Popular Identity, and Political Opposition in the People's Republic of China," *Rockin' the Boat: Mass Music and Mass Movements*, ed. Reebee Garofalo, 1992, 115-128與Andrew Jones, *Like a Knife: Ideology and Genre in Contemporary Chinese Popular Music*, 1993.

❷有關以王朔為主所引發於北京的「痞子文化」，可參看Geremie Barme, "Wang Shuo and Liumang (Hooligan) Culture," *The Australian Journal of Chinese Affairs* 28 (1992): 23-64.

❷Michael Lydon, "Rock for Sale," Ramparts 3 (1969): 19-24.

❷Theodor W. Adorno, "On Popular Music," On Record, 301-14.

❷Li Xinye, "Bintai shehui bintaijinshen de zhengshi xiezhao" 〔The real depiction of

a morbid society and morbid spirits〕, *1989 China Film Yearbook,* 285-88.

㉙Angela McRobbie and Nica Nava在所編選的*Gender and Generation*中對女性與流行歌曲與迪斯可的關係採取英國文化研究「賜力」（empowerment）的概念，意圖解釋勞工女性如何從流行文化的消費實踐中獲取自我身分的肯定。

㉚中國大陸的青年人有關對國家與政黨等國家機器的認同在八〇年代市場經濟的影響下起了變化，有關研究可參看Stan Rosen, "The Impact of Reform Policies on Youth Attitudes," *Chinese Society on the Eve of Tiananmen: The Impact of Reform,* 283-305; Han et al., "The Formation and Development of Youth Ideals," *Chinese Education and Society* 17.2 (1984-85): 22-40.

㉛Michel Chion, *Audio-Vision: Sound on Screen,* trans. Claudia Gorbman (New York: Columbia UP), 1994.

㉜日文的*Chinese Cinema Paradise* (Tokyo: Victor Entertainment, 1996)中對香港電影中的插曲與主題曲有詳細的記載。

㉝感謝劉成漢對"What a Difference a Day Makes"原唱者的指正。

參考資料

中文部分：

杜篤之，〈杜篤之語錄〉，《台灣新電影》，焦雄屏編。台北：時報出版公司，1988，
　　頁273-78。

林小涵，〈電影錄音〉，《1985年中華民國電影年鑑》。台北：電影基金會，1986。

黃建業，〈《搭錯車》——搭錯了什麼車？〉，《台灣新電影》，焦雄屏編。台北：時
　　報出版公司，1988，頁373。

卓伯堂，〈六○年代青春派電影的特色〉，《躍動的一代：六○年代粵語新星》，
　　1996年香港國際電影節特刊。香港：香港市政局出版，1996，頁66-79。

陳飛寶，《台灣電影史話》。北京：中國電影出版社，1988，頁330-335。

王菲林，《一曲未完電影夢——王菲林紀念文集》，簡嫻等主編。台北：克寧出版
　　社。1993，頁72。

葉月瑜，〈從民族主義到後現代性：台灣電影與流行歌曲互動之初探〉，《電影欣
　　賞》13.5: 44-57。

葉月瑜，〈搖滾樂、次文化、台灣電影：《牯嶺街少年殺人事件》與歷史記憶〉，
　　《電影欣賞》11.1: 44-57。

何志云〈理解青年，準確表現青年——略談新時期青年題材的影片創作〉，作者贈
　　文。

英文部分：

Adorno, Theodor W. "On Popular Music." *On Record,* ed., Simon Frith and Andrew
　　Goodwin. New York: Pantheon, 1990. 301-14.

Balazs, Bela. *Theory of the Film: Character and Growth of a New Art.* New York:
　　Dover, 1970.

Barme, Geremie. "Wang Shuo and Liumang (Hooligan) Culture." *The Australian
　　Journal of Chinese Affairs* 28 (1992): 23-64.

Brace, Time and Paul Friedlander. "Rock and Roll on the New Long March: Popular
　　Music, Popular Identity, and Political Opposition in the People's Republic of
　　China." *Rockin' the Boat: Mass Music and Mass Movements,* ed. Reebee Garofalo.

Boston: South End Press, 1992. 115-128.

Chinese Cinema Paradise. Tokyo: Victor Entertainment, 1996.

The Editors of *Cahiers du Cinema*. "John Ford's Young Mr. Lincoln." *Film Theory and Criticism*. Gerald Mast and Marshall Cohen, eds. 3rd ed. New York: Columbia UP, 1985. 695-740.

Chion, Michel. *Audio-Vision: Sound on Screen*. Trans. Claudia Gorbman. New York: Columbia UP, 1994.

Comolli, Jean-Louis and Jean Narboni. "Cinema/Ideology/Criticism." *Movies and Methods*, Vol. I. Bill Nichols, ed. Berkeley: U of Calif. P, 1976. 22-30.

Elsaesser, Thomas. "Tales of Sound and Fury: Observations on the Family Melodrama." *Monogram* 4 (1972): 2-15.

Frith, Simon. "The Aesthetics of Rock'n'Roll." *Music and Society*. R. Leppart and Susan McClary, eds. Cambridge: Cambridge UP, 1987. 133-49.

——, ed. *Sound Effect: Youth, Leisure, and the Politics of Rock'n'Roll*. New York: Pantheon, 1981.

Gorbman, Claudia. *Unheard Melodies: Narrative Film Music*. Bloomington: Indiana UP, 1987.

Grossberg, Lawrence. "The Media Economy of Rock Culture: Cinema, Postmodernity and Authenticity." *Sound and Vision, The Music Television Reader*. Simon Frith, Andrew Goodwin and Lawrence Grossberg, eds. Boston: Unwin and Hyman, 1993. 185-209.

Han, Jinzhe, Xiao Yan'nou and Wei Huanzhong. "The Formation and Development of Youth Ideals." *Chinese Education and Society* 17.2 (1984-85): 22-40.

Hebdige, Dick. *Subculture: the Meaning of Style*. London: Methuen, 1979.

James, David E. "Rock and Roll in Representations of the Invasion of Vietnam." *Representations* 29 (Winter 1990): 78-98. Reprinted in David E. James, *Power Misses: Essays Across (Un) Popular Culture*. London: Verso, 1996. 99-121.

——. "The Vietnam War and American Music." *Social Text* 23 (Winter 1989): pp. 227-54. Reprinted in David E. James, "American Music and the Invasion of Viet Nam," *Power Misses: Essays Across (Un) Popular Culture*. London: Verso, 1996. 70

-98.

Jameson, Fredric. "Remapping Taipei." *The Geopolitical Aesthetic: Cinema and Space in the World System*. Bloomington: Indiana UP, 1992. 114-57.

Jones, Andrew. *Like a Knife: Ideology and Genre in Contemporary Chinese Popular Music*. Ithaca: East Asian Series, Cornell U, 1993.

Klinger, Barbara. *Melodrama and Meaning: History, Culture, and the Films of Douglas Sirk*. Bloomington: Indiana UP, 1994.

Kracauer, Siegfried. *Theory of Film: The Redemption of Physical Reality*. New York: Oxford UP, 1960.

Lewis, Jon. *The Road to Romance and Ruin: Teen Films and Youth Culture*. New York: Routledge, 1992.

Li, Xinye. "Bintai shehui bintaijinshen de zhengshi xiezhao" [The real depiction of a morbid society and morbid spirits.] 1989 *China Film Yearbook*. 285-88.

Lydon, Michael. "Rock for Sale." *Ramparts* 3 (1969): 19-24.

Manning, Peter K., ed. *Youth: Divergent Perspectives*. New York: John Wiley and Sons, 1973.

McRobbie, Angela, and Nica Nava, eds. *Gender and Generation*. London: Macmillan, 1984.

Romney, Jonathan and Adrian Wooton. *Celluloid Jukebox: Popular Music and the Movies Since the 50s*. London: British Film Institute, 1995.

Rosen, Stanley. "The Impact of Reform Policies on Youth Attitudes." *Chinese Society on the Eve of Tiananmen: The Impact of Reform*. Deborah Davis and Ezra Vogel, eds. Cambridge: Council on East Asian Studies, Harvard U, 1990. 283-305.

Sinclair, John. "Preview." *Guitar Army*. New York: Douglas, 1972. 5-43.

Yeh, Yueh-yu. "Elvis: Allow Me to Introduce Myself: American Popular Music, Edward Yang, Neocolonial Discourse." *A National Score: Popular Music and Taiwanese Cinema*. Diss. Los Angeles: U of S. Calif., 1995, 196-234.

附錄

電影點唱機

　　要想對英語流行音樂和英語電影之間的關係作一爬梳式的敘述，恐怕不是件簡單的差事。一來兩者間的親密交往（相互勾搭互相利用）由來已久，至今已難理出確切的賓主關係；二來由於音樂中的主、次類型相互較勁，在過去數十年的演變中，電影在運用或製作有關音樂的歷史沿革中，也演變各種不同的狀態。但話說回來，想要理出一個綱要，也非不可能之事，倚靠的還是一種批判述史的方法，在一個依時序安排的電影點唱機歷史段落中，點唱數落電影和流行音樂的跨媒介互動。取捨之間不免有所遺漏，不足之處，先在此致歉。

　　早在二〇年代有聲電影發展時期，西方流行音樂，特別是爵士樂，便已被電影納入其中。這個情形一直到五〇年代的搖滾樂時期，成為顯著的特色。長久以來，流行音樂在電影中大概有兩種功能：一種是表演呈現，另一種則是敘事。這在一九二七年的《爵士歌手》（*The Jazz Singer*）中，便顯現無遺。爵士樂在此部作品中一方面顯示了電影錄音技術的進步，另一方面拓展了電影寫實的廣度和深度，更重要的是，音樂也作為敘事主題動機，用來區別現代與傳統、青年與老年，甚至是美國都會與猶太族區的分野。這些運用音樂的方法一直沿用到五〇年代的搖滾樂電影，都沒有改變。不管是一九五五年的《教室叢

林》，一九五六年的《粉紅搖滾夢》和《順著時鐘搖擺》（*Rock Around the Clock*），還是一九五七年貓王的半自傳電影《搖滾監獄》（*Jailhouse Rock*）等，都以電影聲軌中有搖滾樂，或是有著名的樂團或明星於片中表演等名目，招徠大量的觀眾和歌迷。搖滾電影所造成的社會震撼是當時電影及音樂工業沒有料想到的，當然這更加使得電影工業了解到青少年文化的強大消費力量，和流行音樂的市場機能。至此，電影要處理的不再只是將音樂當成敘事的工具，或是大發利市的搖錢樹，而是如何將流行音樂視像化；如何將流行音樂納入以影像爲首的電影媒介之中。

流行音樂視像化因此成了電影的一個重要課題。焦點也從簡單地「呈現」搖滾樂（如電視綜藝節目的來賓演唱形式），轉換到如何結合搖滾樂和影像，如何「表現」搖滾樂等較爲複雜的敘事層面上。這些關注其實在上述的搖滾經典電影中已見端倪，譬如在《粉紅搖滾夢》、《順著時鐘搖擺》和《搖滾監獄》等片中，搖滾樂被淨化、漂白許多，原來在歌曲中屬於黑人音樂的原始狂放和強調性慾等特質，都在故事情節的安排下，不是被置換消失，就是被戲弄馴服。這裡電影工業和意識形態國家機器的共謀不言而喻，也使得搖滾電影與資本主義社會的接和從一開始便充滿了矛盾，決定了搖滾電影的吊詭本質。

搖滾樂在五〇年代後期至六〇年代初期結束了第一波狂潮，第二波的興起主要仰賴魔城（Motown）、英國音樂的入侵（the British Invasion）和民謠運動（folk movement）等，搖滾樂在這些形式與風格各異的力量推波助瀾之下，才得以持續。但在此時，搖滾已和青少年文化整合，先前的離經判道再也不被視爲對社會的威脅，反而因緣際會地與六〇年代的反文化結合，成爲此文化的支柱和代言人。誠如評論

者辛克萊（John Sinclair）所言，搖滾樂發展至六〇年代，已從較原始、著重性慾的力必多時期，進步到能夠改革社會、影響社會變遷的成熟時期。辛克萊的理想在一九七〇年的《搖滾烏托邦》裏終於實現。但若從今時對嬉皮文化回溯的角度分析，不難看出這部影片在實踐搖滾意識形態上的許多矛盾。《搖滾烏托邦》這部在搖滾音樂史、搖滾電影史，甚至是紀錄片歷史上都列名的著名影片，係以紀錄片的形式，記錄一九六九年於紐約州舉行的免費音樂藝術節慶。影片相當自覺地以音樂會本身自許的烏托邦精神，來拍攝有關這個節慶的種種活動，因此不單只是記錄現場演唱，還包括許多非音樂的儀式（如太極、瑜珈、性愛自由等），並訪問工作人員及參加者，暢談他們的信仰等屬於反文化的論述實踐。影片後製的過程更可見其實踐「世界大同」的企圖，如在分割銀幕上，以大特寫同時表現歌迷和演唱者，藉此暗示兩者間的親密關係，打破一向不平等的偶像／歌迷關係。但這些手法在今日看來，正是其背後受到強大文化工業的壓力，所做出的「反射動作」，過分強調紀錄片紀實的力量，暴露出音樂，特別是音樂表演在資本主義制度下受到的限制和解決限制，所必須做出的妥協。再譬如一九六七年鮑伯‧狄倫（Bob Dylan）的自傳片《別往後瞧》，和披頭四的第一部電影《漫漫長日夜將至》（1964），都異曲同工地藉由半真半假的敘事，建構樂人或樂團的獨特氛圍，企圖在影片中建立其音樂家／偶像的身分，恰恰和這些人物在影片中不受羈絆制約的情形相互矛盾。

　　上面的例子是流行音樂在發展時，受到文化工業的左右而產生的情形。但在文化工業體系外，也就是在非主流的電影實踐中，就有不同的情形。如一九六六年的 *Warhols Exploded Plastic Inevitable* 就以反娛樂、反視覺快感的前衛電影語言，來表現 Velvet Underground 這個樂團

和其代表的正宗叛逆精神。

　　七〇年代，搖滾樂的正典已然成形，持續而來的是等待新音樂的挑戰。龐克的崛起，就是針對制約化的音樂形式和工業，製造「噪音」和反動。無獨有偶地，也是經由紀錄片的形式，龐克音樂和文化得以在小型的演唱場所，和個人的生活圈外流傳散佈。《西方文明的衰落》（*The Decline of Western Civilization*, 1980）以民族誌的方式，訪談、拍攝不同團體和個人的音樂及生活。由於龐克音樂得「否定」美學，使得它在主流媒介中，同樣被以否定的方式呈現。在龐克被主流媒介典型化的一面倒再現中，《西方文明的衰落》一片的存在，正好取得暫時的平衡。

　　這個時期重要的音樂變化除了龐克外，還有迪斯可，雷鬼（reggae）和嘻哈（Hip Hop）。前者很快地隨著電影《週末的狂熱》的大受歡迎，成為流行樂的中流砥柱；後兩者由於其音樂風格本身，在早期較不易中和的情形下，原處於邊緣狀態，直至晚近才隨著黑人電影，發展成為嘻哈文化的主要部分。以雷鬼音樂拍成 *The Harder They Come*（1972），和稍後以嘻哈文化為主的 *The Wild One*（1982），在小眾文化圈中是屬發燒級的經典作品，在主流的文化商圈則未被重視。也因此，這兩部影片顯示出的音樂活力，都是主流音樂電影所無法匹敵的。

　　從八〇年代至九〇年代，音樂的變換愈加快速，而電影在音樂的取材上，也愈加精算。《週末的狂熱》發行的單曲和專輯的暢銷，使得電影音樂成為電影以外的另一項利潤收入，電影與音樂工業從此更加密切合作。而音樂發展至此，已然擁有自己的歷史，不但可依傳統的方式，輔助敘事，增強影像（包含人物、動作和場景）的表現性，亦可位居超文本中，建構敘事的歷史深度。《大寒》（*Big Chill*, 1984）便

是以搖滾樂來描述影片中人物的集體記憶,《四海好傢伙》則是利用個別時期、不同區域和風格的音樂來表示歷史的變遷,解構美國夢的迷思。

當然音樂的敘事和指涉能力變得如此之強,是影像之福。但反過來說,西方流行音樂發展至七〇年代末期,已呈疲態,和影像的密切接合正是其重整待發的契機。八〇年代初期音樂電視和音樂錄影帶的崛起,使得搖滾樂的形構有了巨大的改變。在音樂錄像中,音樂尋求到一片新天地,影像與曲調的結合,構成了流行音樂的世紀末樂園。在這個機制裡,造就了新的搖滾超級巨星,而搖滾明星也無需再仰賴好萊塢來一圓星夢。瑪丹娜藉由長式的音樂錄影帶,和自製的搖滾紀錄片《真實或謊言》,來標記自己在流行音樂史上的繼往開來;麥可·傑克森則挪用類型電影的圖像和敘事,來拓展歌曲的製碼空間。音樂與電影的對話演變至此,已達到高度融合、「相互輝映」的境地。音樂與影像的媒介特質也逐漸重疊,影像不僅具備再現的功能,也逐漸接近音樂不重再現、重表達的非文字特質,而音樂的視覺性也同時增強。這些變化在最近的電影音樂中,屢見不鮮。在最近跨國風格成為各地影像工作者的國際語言之際,音樂扮演了火車頭的作用,超前影像,直搗低文化折價的跨國重疊空間。流行音樂與電影的親密交往,到了下世紀,愈結愈緊,沒完沒了。

聲音的活動

戴樂為（Darrell Wm. Davis）作

葉月瑜　譯

壹：音樂會的觀衆

　　小提琴獨奏家安蘇菲・慕德（Ann-Sophie Mutter）最近在香港的一場演奏會中，表演了幾首現代作品，這幾首現代派曲目包含幾乎聽不見，甚至是靜音的弱音G弦。當然在坐滿上千名咳嗽、打噴嚏和坐立不安人群的偌大音樂廳裡，說是靜音也不全然正確。觀衆發出的自然狀態聲音在各種場合中總避免不了，但比較嚴重的是觀衆也在奏鳴曲的第一與第二章之間鼓掌，使得慕德小姐緊張地皺了眉頭。就好像傳染病一樣，一人鼓掌，千人跟隨。隔天報紙的評論說到香港的這群觀衆對聽音樂會的正式禮儀還必須好好修練。

　　比起中國大陸的古典音樂觀衆，這場慕德在香港舉行的音樂會，其不及格的程度是微乎其微。在廣州因爲觀衆過分囂張，好幾場古典音樂會被迫取消，這囂張的情形包括觀衆自由交談、抽煙、換座位、把玩行動電話。行動電話在香港來說，是進戲院看戲的一大問題，因爲戲院觀衆老喜歡用行動講電話，好幾次我差點因爲這個問題和人吵起架來。最近在美國西雅圖有個人在戲院看《老大靠邊閃》（Analyze This）時被射殺，是因爲同場有個觀衆對這個人滔滔不絕評論著銀幕上

的影片（大概與片名有關），採取了極端的措施。這個事件使得廣州看起來文明大多了。

　　古典音樂的主辦單位和前去捧場的觀眾通常是應值得同情的。他們想努力演出一場得體的音樂會，卻因無知而失敗。同樣的，我們去看電影時經常因爲毫無公德心的鄰座，而自覺當了冤大頭，後悔買票進戲院看戲。但若是我們回溯，看看電影映演史，對中聲音和音樂的歷史解釋，就不難理解（雖然仍是無法容忍諒解）這些干擾「靜默」的雜音。我們必須加入歷史條件，重新思考「觀眾」或「聽眾」一詞是如何變爲帶有文化教養的概念。要了解電影觀眾的行爲，更是應該對照默片的建制，還有其他娛樂或公眾聚會的建制，如正統舞台劇、雜耍劇、古典音樂、通俗音樂、和像教堂禮拜和法庭審訊等日常儀式。而在五〇年代之後，我們還得將雷蒙‧威廉斯（Raymond Williams）所提之行動私有化（mobile privatization）的科技實踐加入考量：汽車和汽車電影院、電視、錄影機、隨身聽、行動電話機、筆記型電腦。這些全加重了「觀眾」一詞的概念與經驗。

　　以下將列舉在晚近萌芽的聲音研究別門中，若干重要的議題：這些題目包攬了音樂、對白、音效設計、原聲帶的行銷和早期電影的實踐。材料的來源主要是英文期刊《瞳暈》（*Iris*） 1999年度春季號名爲「聲音研究狀態」的聲音專號（No. 27）。除此之外，也參考了兩本重量級，但書名互相輝印（是不得不然的雷同？）的聲音研究選集，分別是《聲音理論／聲音實踐》（*Sound Theory/Sound Practice*, Routledge 1995） 和 《電影聲音：理論與實踐》（*Film Sound: Theory and Practice*, Columbia, 1985）。行文至終，回到中國，談談許鞍華一九九一年的《上海假期》與其音樂的運用。

首先介紹與電影有關的聲音研究歷史背景。和一般電影研究一樣，聲音理論也可分爲古典與當代的演繹。古典理論建立於當敍事、表演、剪輯分別在二〇年代結束前找到了各自清楚的「聲音」，這也是默片大放異彩的歷史時刻。像安海無、孟特斯堡、林賽、朋諾斯基、巴拉煦和愛森斯坦（S. Eisenstein）等理論家都急切地想建立電影藝術的合法性與特殊性，這意味著必須爲維護「電影就是語言」這樣的宣言奮戰。諷刺的事就發生在二〇年代末期有聲片來臨之時，這些開山祖師不是明白地拒絕聲音（如安海無），要不就是很小心地將聲音有條件地納入電影藝術的殿堂（愛森斯坦將聲音用來作爲辯證法的墊腳石）。這樣的歷史變化一早就將聲音置放於邊緣，這一方面要怪聲音是到了「電影語言演進」（巴贊）的晚期才出現，另一方面要怪影像一早就被視爲電影媒介的精髓。這也是「電影即視覺媒介」這樣一個陳腐概念，之所以能保有如此堅定信念的原因之一。話說回來，古典理論家當時抓住活動影像不放，是一心一意爲了保存電影的特殊性，並堅決排拒「電影和戲劇本是同根生」，這樣誘人的類比與系譜。這個情形到了有聲片都已經普及化時仍然不變。早期電影與通俗劇場，特別是雜耍劇的債權關係，也一併被鎮壓和遺忘。

　　相對於此，當代理論視聲音爲當然，並將聲音與語言、影像平等並置。梅茲列舉的五項電影運用的訊息中，其中三項，即說話、音樂與音效，便是與聽覺有關。梅茲是古典理論與當代理論轉折的重要人物，主要是因爲他一開始就想在巴贊的現象學詮釋與七〇年代符號學、精神分析法與後結構馬克斯主義等兩者間找到折衝。但在之後的研究中，學者並未跟進梅茲的原意，仍然繼續無止盡地歧視、無視電影聲音；精神分析法全然忽視聽覺的首要性，還有聽覺在精神社會發

展過程的重要決定因素；意識形態分析法和女性主義理論（包括莫薇的分析）也不約而同地認定資本主義父權是靠敘事電影與視覺快感來維護其霸權。聲音、音樂、對話在當代理論中，再次被指派到居次與裝飾的角色地位。

這個歧視的狀況到了一九八〇年《耶魯法國研究》期刊（*Yale French Studies*）的聲音理論專號出現時，有了改變。專號主編阿特曼（Rick Altman）和其他作者詳盡地將聲音納入後結構主義符號學的範疇中，唐安（Mary Ann Doane）有關聲音、身體、空間的論文開啓了思考女性主義理論對性別指令中，聲音的重要性。阿特曼的文章則與當時研究早期電影的作品（出自如甘寧、莫瑟、高鐸等人的考據）同軌，咸將早期電影視爲某種參與式的娛樂與啓蒙。這點發現恰巧推翻了標準的早期電影史觀，即認定葛里菲斯以「剪接發明家」的姿態，將電影自草莽根源中拯救出來。葛里菲斯以全配制樂隊和儡人的音效將電影轉變爲他自詡的高級文化，變成日後電影史的權威和規範版本。這個歷史視點要到八〇年代早期電影的新歷史出現後才改觀。而就在這些修正的歷史書寫中，聲音的地位得到了平反。

貳：電影活動和電影觀衆的養成

阿特曼將電影研究的老套說詞「默片從未沈默」改了個說法，變爲「電影即活動」的一個新模式。起源於反對將電影當作是自我封閉的同化文本，阿特曼提議一個對電影的新認識，好恢復電影的繁複性和物質性。他說將電影看成爲抽象、文本中心的主流模式，實際上是將電影理想化了。這個模式忽略了由製作人與消費者共同聯合而成的具體、多重、並且相互跟隨的因素。由於它三度空間的物質性，聲音

成了回復電影原來這個複雜性的重點。梅茲也說過，我們耳朵聽到的某種聲音和它被錄音的聲音沒有物質上的差異：「原則上，電影上聽到的槍聲和街上聽到的槍聲，沒有差別。」（*Film Sound: Theory and Practice*, 166）。相對於銀幕上的影像，阿特曼則補充說：

> 和擴大器、觀者、和他們所處的環境相比，銀幕上的影像是有物質上的區別。這個看法引導我們從銀幕上的想像空間轉移到電影必須競爭的空間：坐在前坐的小孩、冷氣機的嗡嗡聲、大堂內收銀機的卡擦卡擦聲、多廳型影院中隔壁廳的聲道、外面經過的車聲，還有成千上百不屬於影片的聲音，都是構成電影社會物質性的重要元素（*Sound Theory/Sound Practice*, 6）。

阿特曼認為聲音有四個基本種類：從舞台／銀幕釋放出的聲音、機器的聲音、招攬圍觀路人入內看戲的宣傳吆喝詞：「先生小姐，令你大開眼界，否則不要錢！」最後是觀眾發出的聲音。這些都是讓電影成為活動的要素，但卻在影史一言堂的情形下，被不義地掩蓋洗滌。阿特曼爭議道，十九世紀末時的音樂廳與劇院（兩者正是一九一〇年代建立的電影劇院倚靠的建築設計藍本）民主化了觀眾。不管是普通席還是貴賓席的觀眾，都享有觀看相同表演的權利。但這點卻伴隨著音樂欣賞的來臨，而有了去民主化的跡象，譬如訓練觀眾對表演儀式化的反應，在適當的時機，禮貌地以鼓掌表示欣賞之意。這點實踐，也被電影繼承，約莫從一九一〇年代開始，隨著聲音的標準化、錄音室製作出的主題音樂、音效和背景音樂等加入，看電影和在大會堂聽音樂會的經驗幾乎相差無幾。

但在同時間，大概是一九〇三年至一九一五年間，另一種參與式、

喧嘩、笑鬧的氣氛，在商店前和五毛錢影院等一般電影放映的地方大肆開展。這些場所的經營者擷取先前經營花燈秀、音樂會、雜劇團、馬戲團、旅遊見聞等不同娛樂的經驗，並且以先前那種經常是吵鬧、台上台下打成一片、雜亂無章的方式，來吸引觀眾入場看電影。但是阿特曼的這個說法也不是完全令人信服。有人就質疑早期默片是不是真的場場有現場音樂伴奏？是不是在中場休息時加插演說和其他的音樂？有人也問到，只因音樂是新玩意，觀眾真的對音樂的接受度如此之高？就能容忍每場默片隨片加放現場伴奏？奎福籐（Donald Crafton）更反其道質疑：為什麼就一定是身兼數種娛樂經營於一身的映演商，會對有聲片產生焦躁與認同危機，而非觀眾本身，對影像、音效、音樂三者的共溶性有更大的要求？奎福籐這麼寫著：「是顧客在『訓練』那些映演商，不是映演商訓練顧客。」（Iris, 157）

　　阿特曼的分析最引人入勝之處是他以身作則，成立了一個稱作「活著的五毛錢戲院」仿古影團，巡迴表演。在美洲、歐洲、澳洲等地的演出中，阿特曼放映他自己收藏的默片和花燈秀，並配合現場鋼琴伴奏，鼓勵觀眾跟著唱、插嘴說話、拍手，步上舞台。這樣一來，觀眾成為電影活動的一部分，不再是沈默的見證者。

參：聲音設計與「聲音的水族館」

　　杜克大學最近舉辦的一場名為「聲音被忽略了」（"The Sound is Overlooked"）的研討會，提示了聲音的研究是媒介學術目前最具爆發力的成長。這其中一個重要的原因，是研究者毫無城府並且樂意與導演和技術師交換意見心得。和早期電影史研究相當不同的是，在聲音設計的領域裡，至少有三種研究方法／方向，分別是：對特定影片和

音效設計專家的個案研究；音效專家爲了傳遞他們的技巧，或是爲了呼籲重視聲音而寫的技術性文章；還有就是學術研究和理論對聲音與聲音性等概念的探討（E. Weis, Iris, 95-96）。不管是哪一種，都不約而同地帶有宣傳鼓勵性的語調，希望創作者和評論員能從視覺偏見中釋放出來。

頂尖的聲音設計高手如賀摩曲（Walter Murch）和雷湯無（Randy Thom）皆是思考力強、表達能力一流的藝術家。他們關心聲音研究的成長，所以耐心地將他們的技術寫下來，此乃教育業界和學院派的同行。這樣的慷慨合作，特別是來自於業界的頂尖，是相當難得的。賀摩曲設計了《現代啓示錄》（Apocalypse Now）、《敎父》（Godfather）、《對話》（Coversation）的特麗聲音景觀，他也爲米歇·西昂的一九九〇年聲音理論著作《聲音視點》作序（英文版由哥倫比亞大學於一九九四年出版）。

西昂另一本聲音的著作《電影中的聲音》，寫於一九九三年。最近再由高伯嫚翻譯成英文（哥倫比亞大學出版社1999）。西昂的作品集實用、詩意、理論於一身，他採用精神分析概念來解釋並將電影聲音的使用問題化。西昂在一篇文章中提出另一有意思的隱喻，來解答雷湯無作品中精微又雄渾的聲音效果。此隱喻他稱爲「聲音的水族館」，主要是用來解釋《銀翼殺手》（Blade Runner）中的音效。但西昂最愛不擇手的則是大衛·林區的電影，當然這得再花上他另一本書的篇幅才講得完。在像《銀翼殺手》和大衛·林區的電影中，某些場景是從看不見，但聽得見的觀點投射出來的。「聲音的水族館」講的是經由像呼吸聲、機器嗡嗡聲、一陣清風等設計，某種主觀意識會將影像包住，任其在聲音的架構裡游來游去。這個隱喻簡單說就是：魚是影像，魚缸

是聲音。值得一提的是，西昂是個作曲家，偶而也是個電影作者和學院派作家。

雷湯無是《阿甘正傳》（Forrest Gump）和《接觸未來》（Contact）的音效設計師。他為《瞳暈》聲音專號的主打文章執筆。這篇文章叫「為聲音來拍片」（而不是「為電影配樂」），就是提倡聲音的首要性，而非次要性。他認為在劇本構思寫作的階段，聲音就應列入首要的考量，而不是將聲音當成一連串談判協商的副產品。另一位好萊塢的聲音剪輯師戴・史東（Dave Stone），就這麼說道：

> 你絕不會知道一部影片的原聲帶中，那高高低低美學是不是出自導演的選擇、片廠的干預、技術的限制、或是最後一分鐘的修改，將完整的聲軌剪得七零八落……我逐漸得到一個結論，就是電影的聲軌是由多種活動產生的副產品，涉及許多的交涉、許多的妥協……聲軌是剩下來的東西，就像我們看到蝸牛爬過走道後留下的痕跡，但却不是蝸牛本身。

無獨有偶的，專號中由伊・懷思（Elizabeth Weis）撰寫的一篇文章，即以〈蝸牛行過的痕跡：近期聲音設計的文獻〉為題，呼應溼黏的蝸牛。這個比喻，顯示出主流製作對聲音的忽略無視，甚至是輕蔑，這也是為什麼電影作家和學者大聲疾呼，呼籲正視並重視聲音。

雷湯無和賀摩曲兩人目前分別在寫書，並鎖定廣大的讀者，想清楚闡述傳達他們的目的，而他們的使命正是要挑戰「電影即視覺媒介」這個陳腔濫調。電影、甚至是好萊塢電影，往往不只是項視覺媒介或藝術。雷湯無和賀摩曲兩人加入聲音的寫作，是實作與研究合作的佳例。這樣的合作更是聲音研究領域最為令人興奮之處。過去幾十年，

特別在美國，學院與反智的業界，或者電影導演與知識分子之間，都存有相當大的敵視與猜疑。這個無法跨越的鴻溝，使在聲音領域裏，要談兩者間的互相尊重，有如天方夜譚。

話又說回來，兩者間的互重互助實際上也不是那麼困難。因為搞理論的人的確對技術性的知識和操作好奇，想學習行內的術語，也想了解聲音設計的基本教義。聲音在設計技巧上的複雜，足以將多餘的「理論化」包袱丟在一旁。再加上近期電影研究受到數位與電腦中介的影響，引起新進科技和網路族文化意義的探討興趣，學院派更是對技術層面的問題加深了興趣。在行內的設計師也不吝於傳道授業，好可以對抗福特主義的工作分化，所帶給好萊塢電影工作者在過程中感到的疏離。最後一點造成現今學界與業界較為親密關係的是世代的交替。許多從事聲音設計的人都屬於嬰兒潮世代，大概五十歲左右，對過去二十年的美國電影大有貢獻。就在世代換血之際，他們感到有種必須將遺產傳承的使命。許多搞聲音研究的學院派是年輕的學者，剛剛從學校畢業出來，對他們來說，媒介或電影研究是理所當然之事，對好萊塢反智的傳統，或「理論」反商業的偏見，皆視為毫無用處的價值觀。

肆：古典與流行音樂的互文性、仲介性

聲音研究最後一組要項是音樂。古典與流行音樂在方法學上的區別通常和原作音樂有關。一方面，我們看到特別為電影編寫的曲目，另一方面，我們也熟悉將古典、爵士和流行音樂變化後放到電影音樂中的例子。一般說來，很難找到有作曲者能兩者兼顧，因為這不僅涉及古典音樂創作的訓練和素養，也涉及分析爵士和流行樂曲的不同程

序和方法。

　　訓練有素的音樂學者，在電影音樂研究領域中的代表性相當低。這裡主要的原因倒不在於電影音樂缺乏或排斥古典音樂作曲家，而是自十九世紀以來，「古典」一詞的概念歷經修改，和以往的意義已大不相同。卡福林 (Caryl Flinn) 一九九二年的著作《烏托邦的張力：性別、懷舊與好萊塢的電影音樂》(*Strains of Utopia: Gender, Nostalgia and Hollywood Film Music*) 討論的就是這個議題。很諷刺的，帶有「無盡、永恆、理想」意涵的「古典」一詞，近年竟被用在僅有一、兩年壽命的好萊塢電影，不僅於此，戴上古典的新裝，也意味著影片的品質屬高層次、高品味。再者，「古典」一詞在好萊塢也是指涉最受歡迎、最具影響力的主流術語，就像電影課程的「古典好萊塢」、電影教科書的「古典好萊塢風格」等等。但音樂學者在電影原作音樂真正缺席的原因（包括普羅科夫、赫曼、孔歌、德樂許、笛無肯等人的作品都未完整地被重視研究過），是電影原作音樂本身的建制。電影音樂不比一般古典音樂的創作，它必須符合一定的制式，譬如須主導氣氛、情緒、主題動機、創造懸疑，更重要的，它也必須有某種繪影敘事的功能，但又不能反客為主。對電影沒有獨特興趣的音樂學者，對這種為人作嫁的音樂，是不大可能有太大興趣的。

　　驅逐當代音樂學者的另一主要因素，是錄音工業和廣播的技術與商業基礎。就是錄音工業的日益精細，提供他們康德式的冷漠（或者可以說不屑一顧的神氣態度），進而將此態度帶入了音樂學和音樂史領域。但是我們不禁要問，假若是數位錄音、高音質、曲目表，加上網路行銷策略、市場調查、收藏和樂評等機制令音樂學者退避三舍，但在此之前，音樂的製作如何發生？答案很簡單，是音樂作者經由禮

聘的方式，負責製作音樂。通常經由其贊助人或是教堂、音樂單位以佣金或版稅的方式酬謝，商請作樂。謝能（Michael Chanan）的兩本著作*Musica Practica: The Social Practice of Western Music from Gregorian Chant to Postmodernism*（1994）和*Repeated Takes: A Short History of Recording and Its Effects on Music*（1995）討論的就是這方面的實踐。他的要點是：甚至是最為神聖、最無目的的音樂，都在其音樂存在的事實外，有著某種意義與目的。作為錄音廣播工業大宗的流行音樂，還有它在日常生活中的使用價值，倚靠的就是這個前提：互文性與仲介性。

行文至此，正是引入流行音樂的適當之處。假如說最隱諱、最稀有的古典音樂都避免不了互文的運作，那麼流行音樂則是徹頭徹尾處於仲介居中的狀態。流行歌曲除了是互文外，也是富含種類各有不同的多文本。流行歌曲喚起我們對某種歷史時期的聯想、對某表演者的記憶與印象，和對我們自身歷史的各種回想。因此流行歌曲被放到電影中或許會使敘事變為複雜，或者還可能會截斷、破壞敘事。但這正是流行歌曲令電影和媒介研究充滿上下起伏樂趣之處。隨片發行的電影音樂，不管是古典還是其他，已經到了相當繁複且獲利極大的地步，這些大大小小的材料也為對跨媒介研究有興趣的歷史學者開啟了檔案大門。

伍：操兵演練

從西方古典音樂移轉到中文流行歌曲，以下筆者想談談《上海假期》，一部我們所謂的跨國中文電影對於音樂的處理。這部電影使用了一首家喻戶曉的曲調，目的不在販賣促銷原聲帶，而是販賣另一種東

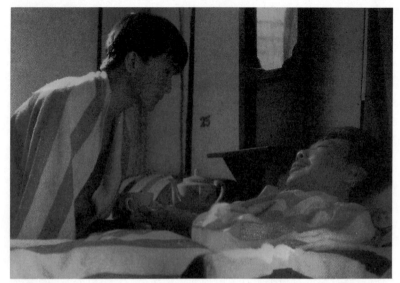

《上海假期》以〈送別〉這首華人熟悉的歌曲，邀集了香港、中國大陸、海外、台灣的華人組成懷舊的集體「社區」。(許鞍華執導)

西。

　　《上海假期》(英文名爲「我的美國孫子」)是許鞍華導演，吳念眞編劇的電影。這部片使用的是最爲普通的音樂設計，其中有個例子，正是表現音樂的仲介與商業性，但就因爲它太平常，反而不太容易引起人注意。《上海假期》講的是成長的主題，故事是說住在上海的老爺爺在某個夏天，必須代爲照料從美國來的孫子。孫子在美國長大，不大會說中文，在機場出現時，手拿著滑板，頭上掛著隨身聽。

　　影片上半部有關這男孩的不適應問題，他顯然無法適應爺爺和鄰居的「原始」生活條件。就在學校和人打架，和老師爭執，回到家又和爺爺起衝突，和鄰居對罵後，男孩逃了家，跑到鄉下去，然後被搭救，回到上海和爺爺團圓。

男孩最後融入上海社區生活的關鍵一景是他和一群小孩在教室唱歌。唱的這首歌叫〈送別〉，也是中小學一首必學必唱的歌曲。我這麼說的原因是和我一齊看錄影帶的同伴，突然隨著小朋友，還有ABC男孩一起唱和起來。這一景有著視聽上的重覆性。實際上影片沒有必要加進這首〈送別〉來描繪男孩已被當地的生活整合，因為影像上已經表達得很清楚了：一幅快樂兒童的景象，小孩戴著紅領巾，齊聲合唱。製作者使用這首歌的真正企圖超過了文本的當下意義，而指向更大的野心。以一首許多華人熟悉的歌曲，邀請觀者參與懷舊的集體「社區」，社區的組成分子包括香港、中國大陸、海外、台灣的華人。生於澳門、有位日本母親的香港導演，加上台灣本土的吳念真，會製作出如此令人難以抗拒的邀請，真叫人驚異。這好比在說：「離鄉背井的不孝子女，快快回到甜美的家園。」

轉到下一場景，室內。爺爺和孫子兩人躺在床上，安靜的說著話。小朋友唱著〈送別〉的歌聲輕輕繼續著，但此處已從原唱音樂轉為改編音樂。因為上一景中，我們才聽到男孩唱著這首歌，所以我們當下聽到的，不可能是男孩也能聽到的聲音。我們可以肯定這段音樂是為觀眾而作的。這段音樂的作用是作為劇內（小朋友在教室唱歌）與劇外「情緒」音樂（加強劇情）的一座橋、一個過站、一個回音。包威爾（David Bordwell）將此稱為聲音與影像錯置的故事（外在）關係，在這關係中，聲音被用來當成一種前景重現（*Film Sound*, 197）。這場景的對白是個關鍵，爺爺終於告訴孫子，他非常愛他。從劇內到劇外音樂，從原作到電影改編音樂，作為觀者的我們被音樂帶領至這一場懷舊的和解戲中，而劇中的人物聽不見同樣的音樂。小朋友唱歌是虛構世界的一部分，片刻之後，就消失了。但由於觀眾的回想，使得歌

曲再次出現。這樣的用法，大概是最爲普通的，甚至可能被導演和聲音設計師認爲是最簡單的技巧。沒錯，它是很普通，但不是爲累積資本，商品運作上的普通，在《上海假期》中，它的普通在於它是首民歌。

再者，選擇這首歌，還有課堂教室的地點，倚賴的是文化的符碼。上過中文學校的觀眾不難認出這首歌。作爲一個外國人，我認出的是爲表現從劇內音樂到劇外主題之間轉變不大的剪輯方法；但我就無法了解劇中召喚華人文化經驗的符號。在這個例子中，觀眾賦與電影一個特殊、富個人意義的表述，不是靠電影技術產生的，而是靠一首輕緩的民歌。這樣一個簡單的選擇，從一個華人觀眾自動自發的唱和起來這麼件事，證明了它的成功。爺爺和孫子兩人親密說著話的影像，正是彩色的魚，而〈送別〉則是讓他們祖孫倆安全隱蔽說悄悄話的玻璃魚缸。

本文原文爲 "In the Event of Sound."

本書中文章最初登載之處

〈兩個歷史：台灣電影與流行歌曲的互動草稿〉原名〈從民族主義到後現代：台灣電影與流行歌曲互動之初探〉，載於《電影欣賞》13卷5期，1995年9—10月。

〈漢化論編史：三十年代中國電影音樂〉載於《當代》155期，2000年7月。

〈影像外的敘事策略：校園民歌與健康寫實政宣電影〉載於《新聞學研究》59期，1999年4月。

〈《梅花》：愛國流行歌曲與族群想像〉載於《中外文學》28卷11期，2000年4月。

〈自己的生命：王家衛電影的音樂論述〉載於《電影欣賞》17卷2期，1999年3—4月。

〈搖滾後殖民：《牯嶺街少年殺人事件》與歷史記憶〉原名〈搖滾樂、次文化、台灣電影—《牯嶺街少年殺人事件》與歷史記憶〉，載於《電影欣賞》11卷1期，1993年1—2月。

〈行李箱裡的「甜蜜蜜」：美國夢、唐人街、鄧麗君〉載於《電影檔案：第三十四屆金馬獎得獎影片》，1998年。

〈調低魔音：中文電影與搖滾樂的商議〉原名〈現代化與本土論述的制衡：搖滾樂與現代中文電影的關係〉，收於《三地傳奇：華語電影二十年》。台北：國家電影資料館，1999年。

〈電影點唱機〉載於《影響》91期（休刊號），1998年1月。

〈聲音的活動〉載於《電影欣賞》17卷2期，1999年3—4月。

Abstract

Popular music occupies a crucial place in Chinese-language films. With the talkie's debut in Shanghai, it was opera music, not dialogue, that dazzled the audience. Subsequently, sing-song films competed with Wester imports in the 1930s and 40s. The postwar era saw an intensive commercialization of popular music. What forms of interaction take place between music and film in different periods and practices? The first chapter in this new collection of essays examines the caes of Taiwan, an example of increasing synergy between the film and music industries. Chapter two addresses questions of historiography, specifically the competing discourses of sinification. Chapters three and four return to Taiwan to focus on specific genres: policy film, college folk, and patriotic pop songs. What role do these play in creating and reformulating an ideology of a modern, anti-communist, Confucian-oriented Chinese identity?

In chapter five, Hong Kong is the stage. Music is identified as the key that unlocks the mesmerizing style of Wong Kar-wai's transnational, transcultural films. Chapters six and seven discuss pop music as forms of

postcoloniality and dispora in the 1990s. Finally, the introduction of rock 'n' roll into Chinese-language cinema is considered. Here too, music no less than image provides spectacle, mediates problems of modernity, and promotes roles and discursive stragtegies. Appendices provide a brief introduction to the evolution of popular music in Western cinema and sketch of recent sound studies in the West.

國家圖書館出版品預行編目資料

歌聲魅影：歌曲敘事與中文電影＝Phantom of the
Music: Song Narration and Chinese-language
Cinema / 葉月瑜著.
　-- 初版. -- 臺北市：遠流，2000〔民89〕
　　面；　公分. --(電影館；91)

　ISBN 957-32-4155-2(平裝)

　1. 電影音樂

915.7　　　　　　　　　　　　　　　　89012233

· 思索電影的多方面貌 ·

電影館

· 郵撥／0189456-1　遠流出版公司
· 地址／臺北市汀州路3段184號7F之5
· 電話／2365-1212　電傳／2365-8989

＊本書目所列定價如與書內版權頁不符以版權頁定價為準